JN045722

福岡 現在芸術ノート

NOTE of ARTing in FUKUOKA

武田義明

HANA-SHOIN

花書院

図書出版

Ⅰ. 小田部 泰久（p.15）

Ⅰ. 木戸 龍一（p.15）

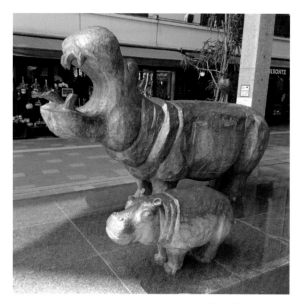

Ⅰ. 柴田 善二（p.15）

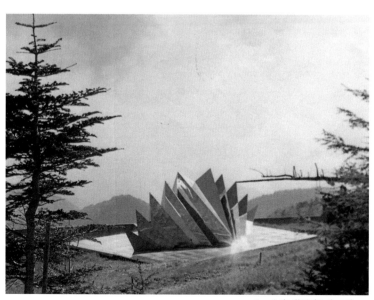

Ⅰ. 小串 英次郎（p.17）

Ⅰ．引頭勘治（p.17）

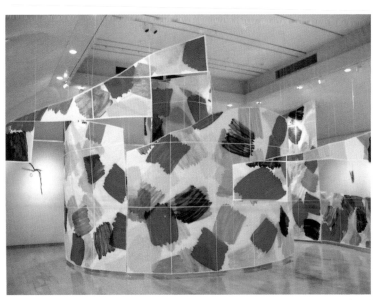

Ⅱ－1　井川 惺亮（p.29）

Ⅱ－2 宇田川 宣人（p.43）

Ⅱ－3 貝島 福道（p.57）

Ⅱ - 4　河口 洋一郎 (p.69)

Ⅱ - 5　菊竹 清文 (p.73)

II - 6　近藤 えみ（p.85）

II - 7　酒井 忠臣（p.99）

II − 8 田浦 哲也 (p.107)

II − 9 中村 俊雅 (p.113)

Ⅱ－10　濱田 隆志（p.121）

Ⅱ－11　原田 伸雄（p.129）

Ⅱ－12　日賀野　兼一（p.139）

Ⅱ－13　平山　隆浩（p.147）

Ⅱ − 14　黄禧晶 (Hwang Hei Jeong)（p.155）

Ⅱ − 15　古本 元治（p.163）

Ⅱ−16 松尾 洋子（p.173）

Ⅱ−17 光行 洋子（p.183）

Ⅱ－18　森 信也（p.195）

Ⅱ－19　八坂 圭（p.203）

III − 3　服部 哲也（p.221）

III − 3　柴田 貴一郎（p.221）

III − 3　簑田 利博（p.221）

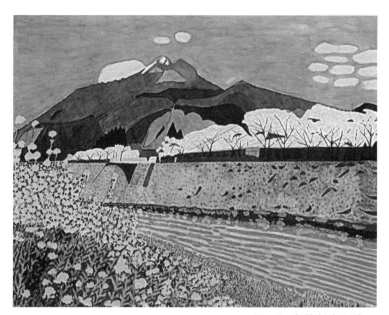

Ⅳ－1　東 勝吉（p.229）

Ⅳ－1　「陽はまた昇る展」2018 オープニング
　　　由布院駅アートホールにて（p.235）

IV- 2　岡本 太郎（p.237）

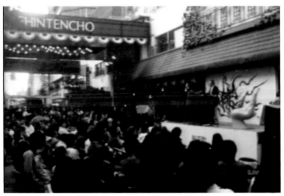

IV- 2　新天町ステージ上の岡本太郎（提供：福岡放送）（p.239）

福岡現在芸術ノート ── 武田義明

花書院

「福岡現在芸術ノート」刊行に寄せて

元・福岡アジア美術館初代館長　安永幸一

福岡文化連盟における種々の活動の場や、「アジア国際美術家連盟日本委員会」での定期的な作品発表の時などによく顔をあわせる武田義明さん（ハイ・レベルで魅力あふれるコンピュータ・グラフィックス作品の作家でもある）とは、考えてみれば、もう、三十年を越すおつきあいである。このたび、二〇〇一年頃から方々で発表されて来られた芸術評論約二十五編を一冊にまとめて発表されるという。この二十年、福岡で顕著な活動を展開されてきたユニークな作家たちの貴重な足跡を、きめ細かく、独特の語り口でたどる優れた評論集である。

武田さんは、現在は九州大学に併合されて姿を消した九州芸術工科大学の創立期（二期生）の卒業生である。

二十世紀初頭、ドイツの建築家グロピウスが提唱し、クレーやカンディンスキーなども教授をつとめた世界に冠たるデザイン革命校「バウハウス」が誕生するが、九州芸術工科大学はその「バウハウス」をモデルに創設された初のデザイン専門の国立大学である。日本における〝バウハウス研究〟の第一人

者であった小池新二先生を初代学長に迎え、九州・福岡の地で新しい芸術工学（デザイン）の萌芽をめざしたその雄大な構想は、特に創立期の卒業生にしっかりと受け継がれたようで、武田さんはまさしくその一人として、"バウハウスの理念"や"小池イズム"にあおられながら、新しい芸術工学の創造をめざして奮闘されて来られたに違いない。

ついでながら、実は私も小池新二先生の薫陶を受けた一人である。"学芸員第一号"として福岡市美術館の建設準備に従事したが、その初代館長候補が九州芸術工科大学学長退職後の小池新二先生だった（結果として館長は実現しなかった）。その先生が、横山大観や菱田春草をインドに派遣した岡倉天心の思想に基づいて唱えられた"アジア近代美術論"は、当時の私にはまことに斬新な発想で、それは後の福岡市美術館の開館記念特別展「アジア美術展」につながり、さらには福岡アジア美術館の開館にまでつながって行くのである。

そんな九州芸術工科大学で学んだ武田さんは、かつて天神の福岡ビルにあった"インテリアショップNIC"をはじめとする九州の近現代デザイン史にも造詣が深く、四年前に「風の街・福岡デザイン史点描」を発刊されている。今回の「福岡現在芸術ノート」は、芸術工学という独自の視点を内に秘めて、自ら注目し評価した作家を紹介・評論された評論集で、従来の評論集とは一味も二味も異なる論点に満ちている。どうか"武田ワールド"にどっぷりつかっていただき、その上で、新たな視点で、再度、ここに取りあげられた福岡の作家たちの生の作品に接していただけたら、と秘かに願っている。

二〇二一年（令和三年）十月

はじめに

もっと、よーく、眼をこらして見てみよう。

風を受けるように、身体いっぱいで感じてみよう。

驚くほどいろんな世界が現れてくるだろう。

そこには未知の冒険がある。地球の奥まで根ざす強い意志がある。芸術の喜びを分かち合う愛がある。眼や耳を楽しませる潤いがある。何よりも作家が人生を賭けて探求する魂がある。

かう実存がある。思考に風穴を空ける発見がある。無限の想像力がある。不条理に立ち向

九州の北部に位置する福岡は、おだやかな気候と自然に恵まれ住みやすい。鉄道、道路、情報網、公共施設など物質的インフラ・ストラクチャーは非常に充実している。では芸術文化の面はどうだろう？福岡で活動しているたくさんの作家たちに関心が向けられているだろうか？本来、芸術文化は、物質的インフラと同じくらいに地域のポテンシャル・エネルギーを高める重要な分野である。芸術が活気づけば、街はもっと豊かになるだろう。だから、もっと、眼をこらして見てみよう。

6

福岡の芸術文化は長い歴史的流れを受け継いでいる。かつて美術評論家の河北倫明氏は福岡の近代絵画を見渡しながら、「山河沿いの平野に育まれた、一種緻密で内にこもる感じのある美感」を放つ筑後派の画家たち(青木繁、坂本繁二郎、古賀春江、田崎広助、吉田博、和田三造、他)や、また「玄界灘の波浪を思わせる闊達な爽快さがあり、明朗さ」を感じさせる筑前派の画家たち(中村研一、中村琢二、児島善三郎、他)の名をあげて、次のようにまとめている。

「由来、九州の美術は、情熱的、活力的、ロマン的、感覚的であるといわれる。色彩は明るく鮮やかであり、筆致は流動的であり、合理的知性的要素よりも、幻想的情動的な表現を志向する例が多いともいわれる。そうしたことは、上記作家群をつらぬいて一様に感じられるところであるが、これは言ってみれば、九州の地方的性格を日本的性格の中に大きく止揚したときに、いっそう鮮明になった特質というべきだろう。近代日本美術における九州は、この意味で、永い歴史の中で貯え且つ練りあげてきた体質と傾向を、日本文化の価値ある一面として、力強く高らかに押し出したといってよい。」(「近代日本美術と九州」/「河北倫明美術論集」所収)

そんな近代美術史の流れを継いで、今日の福岡の芸術家たちは、国内ばかりか世界各国との交流を深めながら意気盛んである。一九九八年開催の特別企画「福岡美術戦後物語展」(福岡市美術館)の図録では、戦後福岡の芸術状況を幅広くカバーしており作家たちの活発な動きがわかる。また、福岡県美術協会は、二〇二〇年で創立八〇周年を迎え、福岡における芸術の歴史的厚みを感じさせる。

本書のタイトル「現在芸術」とは、現在進行形の芸術の意である。英語表記で、造語"ARTing"とした。

まず第Ⅰ章では、歴史的観点から「グループ玄」について述べた。六〇年代より、彫刻を中心に本格的な芸術活動を展開したグループである。教育者としても多くの作家を育て、現代福岡の芸術潮流をつくった。ここではグループ玄の活動とその周辺の芸術状況を概観したい。

第Ⅱ章の本論「現在芸術」は、近年（主に二〇〇〇年代初め）、筆者が出会った作家たちの作品について考察したノートである。見当違いもあるかもしれない。理屈っぽい部分も若干ある。他の見方や読み方も当然あるだろう。しかし単なる主観的な感想文や印象批評を書くつもりはなかった。なぜそのような表現が生まれたのか、なぜ表現しなければならないのか、変転する時代の中で、それぞれの作家の「作りざま」、「描きざま」、すなわち世界と向き合う作家の表現スタイルを捉えようとした。

第Ⅲ章では障がい者たちの芸術的想像力について、また第Ⅳ章では、芸術家と町の人々との交流例を述べている。両章ともやや視点を異にするが、「現在芸術」としての基本的スタンスは変わらない。

本書にはもう一つの課題があった。実は各作家の作品を考察してゆくにしたがって、次第に「生命」の問いへと収束していったのである。写実画であれ抽象画であれ、それぞれの作品を問えば問うほどそれらの根底に「芸術表象と生命意志」という課題の存在に気づかされた。今日の芸術は、〝何でもありだ〟と皮肉られるほどに多元化多様化しているが、おそらく現代の作家たちは芸術の拠りどころを、大きな物語や超越的な世界ではなく、今、現に生きつつある「身体」や「生命」に求め始めたのかもしれない。

8

「生命」とは、物質的実体ではなく、目に見えない力の流れである。生と死とを包み込むダイナミックな生成運動そのものである。意識と物質、世界と個を貫き、生きとし生けるものたちのすべてを結ぶ流動である。その意味において「生命」とはまさしく二十一世紀のキーワードである。

作家は、自らの芸術スタイルを探求する過程で、何処からともなく、「生きよ！」、「描け！」と呼びかけてくる声を耳にするだろう。それは「芸術表象」へ推し進める根源的な「生命意志」の声である。それは私の内にも反響しながら「生命」の問いを投げかけてきた。芸術の秘密がこの声の中にあるかもしれない。本書ではわずか二十数名の作家の紹介でしかないが、「芸術と生命」について多くの貴重な示唆を与えてくれた。

もとより本書で取り上げた作家が福岡の芸術を代表するというのではない。他にも取り上げたい作家や作品がたくさんあり、今後の課題としたいと思っている。なお各節は独立しているのでどの節からでも読んでいただいてもかまわない。

ささやかながらも本書が福岡における様々な芸術活動へ向けての声援の一つになれば幸いである。

第Ⅰ章

「グループ玄」、五十年の軌跡とその周辺

「グループ玄」、五十年の軌跡とその周辺

気の合う彫刻家と画家の仲間で作る「グループ玄」が、二〇一一年五月、結成五十周年記念展を最後として会の歴史に終止符を打った。福岡において創立者自身が直接関わって五十年も続いた芸術グループは少ないのではないか。その芸術上の持続力や影響力は極めて大きなものがあり注目に価する。芸術の道をめざしている今日の若者たちにとっても大きな励みであろう。本稿では、特に創立時のメンバーにスポットを当てその足跡を追いながら、あわせて六〇年代以降の福岡の芸術状況を概観してみたい。

■ 出発

玄展は、小田部泰久氏（一九二七〜二〇〇八、東京藝術大学卒）、木戸龍一氏（一九三七〜、福岡学芸大学卒）、柴田善二氏（一九三六〜、東京藝術大学卒）の三人のささやかな出会いに始まる。（以下、本章『グループ玄』では、すべての方々の敬称を略させていただきます。）

ある日、小田部が木戸を誘った。

12

「東京藝大ば卒業した若いもんが、福岡学芸大の助手として赴任してきたばい」、「どげな人な?」、「俺の後輩たい。柴田善二という、なかなかおもしろい男たい。いっしょに飲まんや?」

一九六一年、場所は天神ビルの屋上ビアガーデン。博多のバンカラ三人の初めての出会いであった。ちなみにこの天神ビルは天神交差点を都心にふさわしい賑やかで近代的な街にしようという九州電力の願いと竹中工務店の創造への意気込みがマッチして建設されたばかりである(一九六〇年竣工)。三人はジョッキを片手に瞬く間に意気投合。

「福岡に本格的な彫刻芸術の運動体を創ろう!」、「本物の芸術をちゃんと見せたいね」、「まあ、気軽に行こうや」、と話は盛り上がった。三人の心に若い芸術家魂が燃え始める。

グループの名称は「玄」とした。「玄」とは、黒よりも黒い深淵な黒であり、博多湾に流れ込む「玄界灘」の「玄」である。また「素人」に対する「玄人」を意味し、近代芸術の基礎をしっかり身につけたプロフェッショナルな芸術家グループであるという自負心がこめられている。

福岡にはまだ美術館はなかったが、運良く福岡ビルの地下一階の空きスペースを無償で借りることができた。このビルも天神交差点に西日本鉄道が建設したばかりである(一九六一年竣工)。ポスターは、川端商店街の「英ちゃんうどん」のおやじさんの好意により、福岡中央高校の学園祭で臨時のうどん屋を任せられ、その売上金で作った。こうして一九六二年十月、第一回「玄展」を開催、福岡の美術界に新風が吹き始める。

第二回は、翌年一九六三年、東中洲の玉屋デパートで開催。この時、木戸と学芸大で同窓の小串英次

郎（一九三七〜）が参加する。第三回（一九六四年）は、天神の岩田屋デパートで開催。第四回（一九六五年）は、新天町商店街の新天会館で開催。新進気鋭の実力派彫刻グループとして知名度を上げていった。

ここで目を留めておきたいのは、三人の出会いの場所や展覧会場が、天神ビル、福岡ビル、玉屋デパート、岩田屋デパート、新天町商店街等、六〇年代初めの街の中心的な建物だったということである。彼らの精力的な活動の背景に、福岡市が戦後の荒廃から抜け出て西日本最大の商業ビジネス都市へと活気づいてゆく時代状況も見えてくるようである。

グループ玄の初期メンバーは、展覧会の真っ最中でさえ博多祇園山笠をかつぎに行くほどの博多っ子である。もともと博多は中世以来の商業の街で、十日恵比寿、博多祇園山笠、博多どんたく、放生会等、季節ごとの祭りを中心とする商業文化が形成されている。当然、グループ玄の若者たちもそんな博多の伝統の血を継いでいる。

日本の伝統的な木彫技術を近代彫刻へと発展させたのは高村光太郎の父・高村光雲であるが、その光雲の弟子の山崎朝雲（一八六七〜一九五四、東公園の亀山上皇像制作）、及び朝雲の下で修行した冨永朝堂（一八九七〜一九八七）は、共に櫛田神社近くの現在の冷泉町の生まれであった。博多の御供所小学校出身の小田部は、戦後、冨永朝堂に師事する。この時、後にイタリアで活躍することになる彫刻家・豊福知徳（一九二五〜二〇一九、久留米市出身）と兄弟弟子であった。同じく、柴田善二は博多の春吉町、木戸は奈良屋町の出身、小串は福岡空港横の席田村（当時）である。博多には多くの彫刻家たちが育つ土壌があったようだ。おそらく古くより商家や寺社が多い町であったため、仏像師、宮大工、家具

14

（図 A）小田部泰久「どっこいしょ」
（東中洲歩道）

（図 B）
木戸龍一「Rolling Circle」（H:2.7m）
1981 年第 1 回びわこ現代彫刻展優秀賞受賞

（図 C）柴田善二「カバの親子」
エルガーラ・パサージュ広場（天神）

職人、人形師、絵師等が多く集まっていたという歴史的背景も考えられるだろう。グループ玄の若者たちもそうした土壌の中から生まれ、そしてまた自分たち自身も芸術文化の土壌となって後輩たちを育ててゆくことになる。

彫刻家の大先輩である安永良徳（一九〇二〜一九七〇）にもふれておこう。横浜市生まれだが父の転勤で福岡の修猷館に入学。芸術の道へ進むために東京美術学校に入学、朝倉文夫に師事する。卒業後、中央で活躍するが戦争となる。戦後は福岡に戻って福岡学芸大学や佐賀大学で後進の指導にあたった。

作品は、「裸婦座像」（福岡県立美術館）、「平野國臣像」（西公園）などがある。

グループ玄の最年長者は小田部泰久である。竹を割ったような歯切れのいい性格で、優しく弱く、強くて頑固で、文人の風貌を見せていた。晩年の作品「どっこいしょ」（図A、地下鉄中洲川端駅入り口付近の路上）は、足を踏ん張り両腕で「どっこいしょ」と、目に見えない大きなものを懸命に支える人間の姿を抽象化した像だが、彼が最も追求した「人間のあたたかさ」がほのかに現れている作品である。

また郷土の名士の胸像も多く作っている（例えば新天町商店街初代理事長・原田平五郎像）。

木戸龍一は、律儀で責任感が強い。そのためいろいろなところで責任者を任される。当然、玄展の幹事役である。作品（図B）は、厳密な数学に準じる幾何学的造形だと思わせながら、ふっと魔術的な幻想の次元へと開いてゆく美しさを見せている。そうした抽象作品だけでなく写実作品もあり、例えば「中野正剛像」（鳥飼八幡宮）や「進藤一馬像（福岡市長）」（福岡市美術館）においては氏の実力がよく発揮されている。

（図 F）須崎公園野外彫刻展（後ろは福岡県立文化会館）

●第 4 回玄展（新天町）1965

● 1997 玄展（NHK ギャラリー）

ら、作家それぞれが独自の活動へ向かったが、今日でも大きな影響を与えている。

六〇～七〇年代、グループ玄や九州派の他にも様々な美術グループが発足し、次第に福岡の美術状況が活気づいてゆく。地域独自の展開として、例えば、日本画の有志五名によって結成された「玄霜会」（一九六三年発足）、日展系彫刻家たちのグループ「青」（一九六八年発足）、七〇年代には、東京美術学校出身洋画家（鶴甫、阿部平臣、河原大輔、豊島綱明、野出権郎）によって結成された「瑠玻会」（一九七二年発足）、海外交流グループとして日韓交流美術展（一九七二年発足、一九九〇年より「アジア美術家連盟日本委員会」と改称）等、注目すべき重要な活動である。

六〇年代後半、九州造形短期大学、九州産業大学芸術学部、九州芸術工科大学、日本デザイナー学院、九州デザイナー学院など、芸術系の大学や専門学校が次々に創設され芸術教育も盛んになる。この頃、小田部、木戸、柴田の三人は「玄デッサン教室」を川端商店街の「英ちゃんうどん」の二階に開設した。この頃、後に作家となる池松一隆、濱田隆志、西島徹、……他、美大受験を目指す若者たちが指導を受けていた。

■ 野外彫刻展

一九六四年一月、須崎公園に図書館と美術館を合わせた福岡県立文化会館（設計・佐藤武夫。後に福岡県立美術館）が完成。一九六六年、第五回玄展はこの文化会館で開催した。さらに一九六七年、第六回玄展では、その県文化会館と須崎公園の両方を使って室内展と野外展を開催。この回では、寺田健一郎（当時、二科会、九州派の創設時に参加）、吉井宏（当時、福岡学芸大学助手、デザイナー）、舟木富治（福岡学芸大学卒、九州派）も加わり、絵画と彫刻のコラボレーションとなった。野外会場に九州派

20

の作家たちもやって来て相撲の果たし合いを玄展のメンバーに突きつけたが、木戸は修猷館高校の柔道部で鍛えた覚えがあり喜んで応戦する――、といった九州派との仲の良い交流さえあった。

パリ五月革命に端を発する世界的な学園紛争が日本国内でも広がり始めた一九六八年、第七回玄展を県文化会館で開催。翌年の一九六九年十一月一日～三〇日、福岡県下の彫刻家二十八人に呼びかけて「須崎公園野外彫刻展」（図Ｆ）を実現する。学生運動が盛んな頃で、「ギターをかかえフォークソングを歌う学生たちの群れの中に、色とりどりの前衛彫刻が点在する風景は楽しいムード」（西日本新聞）であったと報じられている。

一九七〇年、新たに大きな規模で「第一回九州野外彫刻展」を開催、三十数名の彫刻家が集まる。「第二回九州野外彫刻展」（一九七一年）は、舞鶴公園の福岡城跡が会場とされた。新聞はもちろんテレビやラジオのマスコミ取材もあり大いに賑わった。この時、小田部は現代彫刻の新しいあり方を次のように述べている。

「今度の野外彫刻展の根底には、出品作家の大多数が、『彫刻』の持つその古めかしい古典的概念を突き破ることから始め、石膏という中間材料にしがみついていた怠惰から抜け出し、石膏像（その前時代的古さ）のどうにもならなさを知ることによって、いわゆる今日の造形の一志向として、社会・人間への『新しいかかわりあい』があり、その場を、コントロールのない場、いわゆるオープン・エアに求めたわけで、そこには、人と時間的、空間的な直接の『かかわり合い』を持つことが期待できたし、積極的に持とうとした」（福岡文化連盟機関誌「文化」八号）

彫刻の新たな方向性を探求する意欲がにじんだ言葉である。

従来、野外に設置される彫刻と言えば記念碑や偉人像などが主であった。しかし現代芸術としての彫刻は、「造形（Gestaltung）」とも呼ばれ、周りの環境（自然や社会や人工物）との有機的な相互関係（ゲシュタルト）を創出することに主眼が置かれる。全国公募の大規模な野外彫刻展は、一九六一年、山口県の「宇部市野外彫刻展」に始まり、一九六八年の「神戸須磨離宮公園現代彫刻展」や、一九六九年の箱根の「彫刻の森美術館」の開館へと展開する。七〇年代後半になると野外彫刻は「パブリック・アート」という名称で都市デザインに取り込まれる。造形体を公園やビルの一角に設置し、機械的な人工空間に潤いや活気を与えようという企画である。

福岡市における「彫刻のあるまちづくり」計画の第一号は、一九八〇年、西中州の水上公園に設置された「風のプリズム」（新宮晋・作）である。その後、毎年一作ずつ設置されてゆく。また九〇年代、山野真吾を中心とするプロジェクト・チームによって、アートによる都市の活性化を企画する「ミュージアム・シティ天神」（その発展形である「ミュージアム・シティ福岡」）が十年あまり続いたことも特筆しておきたい。こうしてグループ玄による野外彫刻展は、福岡における現代彫刻の元祖として、福岡市民の芸術意識を向上させる文化的基盤を作っていった。

■ 七〇～八〇年代

一九七〇年、大阪万国博覧会の騒々しくも祝祭的時間として盛り上がったのもつかの間、その後はシラケ時代とも言われる空白の時期が続くことになる。

一九七二年、休止していた玄展が再開される。この時、小田部、木戸、柴田、小串たちに加えて、石

橋健作、中西久吉、安川民畝の八名で構成、小田部の発想により「いろはにほへとぐん展」という風変わりな名称が付けられた。ところがその後、玄展の活動はふたたび休止となる。

一九七七年、四年間の空白を経て久しぶりに開催。彫刻家の福間幸一、松重明が新たに加わる。さらに一九八三年の玄展では、若い彫刻家の池松一隆、河原美比古も加わり充実した構成となる。

一九七九年、福岡市美術館開館。この時、創設準備室長であった小池新二（一九〇一〜一九八一九州芸術工科大学初代学長）の熱意によるオープニングの展覧会は、「アジア美術展 第一部・近代アジアの美術──インド・中国・日本」、翌年は「アジア現代美術展」が開催された。この展覧会をきっかけに、福岡市はアジアに開かれた都市としての展開が始まり、後の福岡アジア美術館の創設（一九九九年）へとつながる。

この頃、初期メンバーは、大学などの仕事に就き多忙を極めていた。小田部は、九州造形短期大学や九州芸術工科大学などで学生指導にあたる。その傍らデッサン教室「七曜舎」を開設、ここでたくさんの美術作家が学んでいる。木戸は、九州造形短期大学教授として活動、その後、同大学長に就任。柴田は、福岡教育大学教授として学生指導にあたりながら、国画会の彫刻部会員として活動。小串は、博多工業高校で美術を担当しながら、日展入選やヘンリームーア大賞展優秀賞受賞、また一九八九年のとびうめ国体のメダル制作などで活躍。引頭は、福岡商業高校の美術教師として勤務すると共に福岡県展の審査員や監事などを努める。五人ともそれぞれが作家として、また教育者として福岡の美術界の発展と多くの人材の輩出に尽力する。

■昭和から平成へ

九〇年代、バブル経済が崩壊し失われた二十年とも呼ばれる時代が始まる。

一九九二年、玄展は三十周年を迎える。「トンボとりの子どもが、ひたすらトンボを追いかけ、ふと気がつくと日は西に傾いていた」と、小田部は当時の新聞のインタビューで感慨を述べている。ところがその「トンボとり」はまだ終わらずさらに二十年も続く。

この頃、玄展に大騒動が持ちあがった。その内容は知るところではないが、妥協を許さない芸術家たちだから大変だったに違いない。

「なんか、かんかあって、池松ももうやめるて言いだすし、木戸もやめる言いだすし、柴田ももうやめる言うし、それをやめるな！て言いに行ったりして、ぐちゃぐちゃしてな……」（談・小田部）

しかし、一九九四年の展覧会より女流画家の寺崎陽子、川島のぶ子、船木美佳、宮川和、および彫刻家の竹中正基、小田部黄太（小田部泰久の長男）、床田明夫等が参加、和やかさを取り戻し解散の危機を乗りこえた。

一九九五年、オウム真理教事件と阪神淡路大震災が起こる。またインターネットを中心とする高度な情報技術化社会に突入、時代の大きな転換期であった。

やがて二十一世紀を迎えると、近藤えみ、安部順是、また孫のような世代である竹馬紀美子、堤康将も加わる。こうして年長者と中堅と若手とが世代を超えて親しくつながる家族的なグループとなった。

しかし二〇〇八年、惜しくも小田部泰久がこの世を去る。さらに二〇一〇年、福岡市文化賞を受賞したばかりの引頭勘治が急逝する。「グループ玄」の時代が終幕を迎えようとしていた。

二〇一一年五月、最後の玄展が福岡市美術館で開催された。第一室から隣の会場にかけて四人の女流画家、川島のぶ子、近藤えみ、竹馬紀美子、そして寺崎陽子の大作が並ぶ。天井から吊られた小串英次郎のモビール作品が健やかの全壁面に引頭勘治の遺作の絵画が堂々と並ぶ。左側に堤康将の日本画、奥に空間を広げ、六名の彫刻家たち――小田部黄太、安部順是、松重明、竹中正基、木戸龍一、柴田善二の彫刻作品がバランス良く配置され、空間に張りのあるリズムを生みだしていた。

絵画と彫刻、抽象と具象、若手と年長者、男性陣と女性陣、相互に刺激し合う十三名の作品のまわりをゆっくりめぐれば、紆余曲折の五十年間の歴史の重みを感じる。

「グループ玄」とは何だったのか。

今一度、創設者たちの心意気を思い出してみよう。彼らは、福岡の伝統を受け継ぎながら、アカデミックな場で本格的な芸術を学び、実践し、さらに自らも教育者として地元の多くの彫刻家や画家を育て、福岡に街に深々とした芸術的土壌を形成してきた。「グループ玄」とは、現代へと繋がる大きな芸術潮流の一つである。それは玄界灘の悠々たる海流のようだ、と私は思った。

この最後の展覧会のちょうど二ヵ月前、三月十一日、東日本大震災が起こった。この時、大津波発生、原発メルトダウン、未曾有の大災害となった。一八、四二五人の死者・行方不明者たちの声なき声を、芸術はどう受けとめればいいのか?この国民的な危機に直面し芸術に何が可能か?芸術の存在意義が根底から問われることになった。私たちはこうした時代状況とクロスする地点からあらためて出発しなければならないだろう。

第II章

現在芸術ノート

1 井川惺亮 ── 場所、あるいは絵画としてのインスタレーション

■ はじめに

鮮やかに彩られた長い紙がギャラリー空間いっぱいに渦巻き状に張りめぐらされている。

井川惺亮氏の作品「PEINTURE（絵画）」（図A）である。

虹のようだ！　赤、青、黄の三原色に六色を加えた九色の四角い斑点が、繰り返しざっくりと塗られている。その背丈よりも高い作品の中をぐるぐる巡れば、リズミカルに踊る虹色の光の粒子を浴びて心地よい。ここでは作品を見るというより遊ぶと言ったほうがよさそうだ。インスタレーションという表現形式が実に楽しく制作された作品である。

「インスタレーション」とは、「設営」という意味である。パソコンにソフトを組み込む時に使う「インストール（組み込む）」という類語もある。空間の中に物や仕掛けを「設営」し、空間そのものを変容させようとする現代芸術のスタイルの一つで、六〇年代後半から盛んになった。作品は、額縁の外へ、台座の外へ、部屋の外へと拡大するが、彫刻でもなく、インテリアでもなく、建築でもない。それは既

28

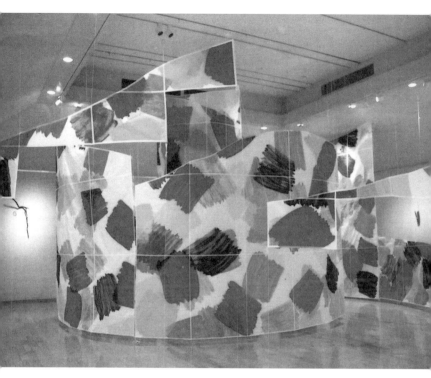

（図 A）「Peinture（絵画）」個展　紙・アクリル　森山町立図書館展示室 2004 年

存のジャンルの境界を超えて、作品と作家と鑑賞者と環境とが一つに融合した場を創出する。どれもが深遠なテーマを独特のスタイルで追求しているだけに、安易な答えや解釈を寄せつけない。一体何を表現しようとしているのか、腕を組んで考え込んでしまう。

ところが井川氏のインスタレーションにはそうした気難しさは感じられない。幼児たちの歓声が聞こえる公園の陽だまりのように明るい。その楽しく弾むような明るさが氏の作品の特徴の一つである。たとえば横浜美術館では巨大なインスタレーションが試みられた。床も壁も柱も椅子も机も空間のすべてが彩られて鑑賞者を楽しく包み込んだ（図B）。

ところがそんな空間的なインスタレーション形式であるにもかかわらず、タイトルはいつも「Peinture（絵画）」と付けられている。氏にとってインスタレーションとは、空間造形ではなく、あくまでも絵画探求の究極において見出された形式だからである。従って氏の作品の理解を深めるためには、その絵画探求のプロセスを追ってみなければならない。

■ 絵画への問い

井川氏は、一九四四年、内蒙古で生まれ、愛媛県今治市の瀬戸内海の島で育った。

一九六四年東京藝術大学に入学。ここでのさまざまな体験が、その後の芸術創造の貴重な糧となった。指導教官は、山口薫氏、野見山暁治氏であった。野見山氏は、しばしば「リアリティ」という言葉を使われていた。抽象であれ具象であれ「リアリティ」が大事である、と。だが井川氏はその言葉の意味をすぐには理解できなかったという。「リアリティ」とは何か。絵画の存在感と言えばいいのだろうか。

30

（図 B）「井川惺亮ワークショップでのインスタレーション」
　　　段ボール・アクリル　横浜美術館　1990

では、絵画の存在感とは何か。そもそも絵画とは何だろう。絵画は何のためにあるのか、なぜ描くのか。井川氏の中に次々と絵画原理への問いが生じてきた。画家としての生き方や、絵画芸術の伝統や制度への懐疑とも重なってくる。

大学三年の時、絵画組成の時間があった。教官から、作品をスタイルで見るな、構造をとらえよ、と言われた。絵画の断面は、最下層のキャンバスの布、その上にニカワ、下地の絵具、図像の絵具と、積み重なっている。この絵画の重層構造を認識することが重要である。そして絵画の「リアリティ」が、この絵画の重層構造に根拠付けられていることに気づいた。氏にとって絵画を成立させる素材そのものの自律性を学んだことは、モダニズムの道へとつながり、さらにインスタレーション形式へと展開してゆく基礎となった。

学生時代は、主に静物、風景、人物などをモチーフとする具象的な作品を描いていた。有名画家の模写に取り組んだこともあった。特に、藤田嗣治、原田直次郎、松岡寿など、かつてヨーロッパに留学した日本人画家たちの作品の模写を試みた。彼らがヨーロッパ世界のただ中でどんな葛藤や苦悩のうちにそれぞれの「リアリティ」を獲得していったのか、彼らの絵画作品の模写を通じて探ってみたかったのだという。

東京藝術大学大学院のアトリエは、上野の高台に完成したばかりの絵画棟の上層階にあった。明るい光と風に満ちた空間であった。窓から身をのりだすと東京の街並みが見える。六〇年代の高度経済成長期、合理的経済性に基づく量産可能な鉄、ガラス、コンクリートを素材とする新しい建物が続々と建設されていた。その特徴は「均質空間」と言われる。遠くに杭を打つ音やクレーンの音が聞こえる。うさ

（図C）「ヴィリジャンの句読点」1970・72　油彩・カンバス　長崎県立美術館蔵

まじいスピードで駆けめぐるモノや情報の振動が体に伝わってくるようだった。

井川氏は、その大きく変貌してゆく都市の風景を目の当たりしながら、時代のうねりのようなものを感じていたと言う。それは時代の表面を飾るだけの流行の波ではない。時代の深層の無数の人々の生活の夢や欲望や情念の渾沌としたうねり、もっと言えば都市を支える大地的な力を直感したのである。

研究生の頃、このアトリエから俯瞰した都市の風景を描いた油絵がある（図C）。井川氏は、「大和風キュビズム」の作品だという。色彩はモノクロームに絞られ、セザンヌが描いたサント＝ヴィクトワール山の絵に見られる独特の色斑（tache）表現や、ピカソやブラック等のキュビズム風の筆触による多視点多面的表現に倣った作品である。それは、都市の風景の再現ではなく、都市の深層の欲動のうねりや大地の力動性の表象であり、そこに私たちは「リアリティ」なるものを感じるのである。この色斑（tache）表現は、後のインスタレーションにおいて活かされることになる。

氏の絵画探求は、こうした東京藝大時代から次の留学体験を経てさらに進化してゆくことになる。

■ フランス留学～シュポール／シュルファス運動

一九七〇年、東京藝術大学大学院修了。美術研究生として一年間在籍した。その後、将来をどう切り開いてゆくか悶々としながら作品制作に励んでいた。一九七五年、あるきっかけからフランス政府給費留学生として渡仏する機会を得た。人生における大きな冒険であった。留学先は、南フランス、マルセイユ・リュミニ芸術建築大学である。学校は、マルセイユからバスで四十分ほど登った高原の学園都市

にある。そこから晴れた空の下に紺碧の地中海を遠望することができた。ここで四年間を過ごした。フランス留学と言えばほとんどの画家が芸術の都パリをめざすのに、なぜ南のマルセイユを選んだのか？好きな画家であるセザンヌの故郷プロヴァンス地方に近いという芸術家らしい理由だったが、さらにもうひとつ、地中海の風景と故郷の瀬戸内海の風景を重ね合わせたいというノスタルジーもあったようだ。

学校ではジョエル・ケルマレックとクロード・ヴィアラに指導を受ける。ヴィアラは、一九六〇年末～七〇年初め、パリと南フランスを拠点に起こった前衛芸術運動「シュポール／シュルファス」に参加した画家であった。その運動は、一九六八年のパリ五月革命のさ中、旧来の芸術の制度や慣習に対して異議申し立てを突きつけて、絵画の基本原理である「支持体（シュポール）」と「表面（シュルファス）」の問い直しを主張した。一九九三年、その回顧展が、埼玉、倉敷、芦屋、北九州、岐阜で巡回された。ちなみに北九州市立美術館で開催された時には、美術館の関連企画として井川氏の個展も開催された。ヨーロッパの前衛芸術の回顧展が、日本の大都市ではなく地方都市で開催されたことは、この特殊な前衛運動にふさわしい意義を感じる、と井川氏はいう。その時の図録の序文の一節を次に引用しよう。この運動がめざす絵画原理の方法がわかりやすく述べられている。

『シュポール／シュルファス』、すなわち『支持体／表面』の運動に参加した作家たちは、絵画の支持体であるキャンバスと、その表面を主に問い直し、キャンバスを木枠に限らずに用い始めました。彼らは他にも布、縄、木などの粗野な素材を多用し、素材の物質的特性を露呈させ、そこに鮮烈な色彩を

合体させて、奔放で力強い作品を生み出してゆきます。また彼らは、単純な形の単位の反復などを通じて、リズミカルな感性の解放を促し、また人間存在と世界経験との根本的な関係を探っているようでもあります。」

ここで少し立ち止まって考えてみたい。「支持体」と「表面」それ自体の問い直しを主張するこの絵画原理は、第二次世界大戦前後にアメリカの美術評論家クレメント・グリーンバーグが展開したモダニズム原理（あるいはフォルマリズム）と何が違うのだろうか。両者とも再現性やイリュージョンを否定し、純粋な絵画原理を追求する点で共通するが、ひとつの違いに気づく。

グリーンバーグによるモダニズム絵画は、主題や物語に依拠するイリュージョンを排し、「キャンバスの平面性」、「四角形の支持体」、「絵具の顔料の物質性」の三つのメディウムの純粋化・自律化を追求する。つまり「メディウム・スペシフィック」を主張した。（C・グリーンバーグ「モダニズムの絵画」／『グリーンバーグ批評選集』所収）

それに対してシュポール／シュルファスは、モダニズム絵画と同じく「支持体」と「平面」というメディウムの純粋化を追求するが、四角形のキャンバスでなければならないという制約を除いた。つまり表面に絵具を塗ることができる支持体であれば、テーブル、椅子、布など何でも良いとして、支持体をどんどん拡大してゆく。この点において両者の方向性は全く異なっている。

すなわち、シュポール／シュルファスは、キャンバスや展示空間の外部に出て現実社会に深くコミットしようとする。現実世界に身をおいて、絵を描くことや画家として生きることの意味を問う。この時、画家は、固定したパースペクティブの枠内で対象を認識する近代的主体ではない。画家は、自らの心身

が属している具体的な「場所（サイト）」を生きつつ、そこで経験する生の意味を問う。つまり、シュポール／シュルファスは、モダニズムの「メディウム・スペシフィック」の自己限定を超えて外部の「サイト・スペシフィック」へと開かれていったのではないか、と大づかみな構図をここで示しておきたい。

井川氏が留学した頃は、すでにシュポール／シュルファスの運動体は解散していたが、彼らが切り拓いた新しいアートのフィールドは生き続けていた。それは、氏を悩ましていた絵画とは何かという切実な問いに貴重なヒントを与えてくれた。そんなヨーロッパの前衛芸術の渦中で経験を積んだ氏は、帰国後、絵画からインスタレーションへと独自の道を開拓していくことになる。

■ 不条理空間

井川氏には空間に関する苦い思い出がある。フランス留学から帰国後、矢継ぎ早に展覧会が続いたが、まず「艶姿色彩」展（神奈川県民ギャラリー、一九八一年）に参加した時には展示場所の取り合いに巻き込まれた。一九八三年の「今日の作家展」ではたまたま作品搬入が少し遅れたばかりに、会場の消化器が置かれている隅っこの空間を与えられて悔しい思いをしたという。参加作家たちは皆、自分の作品の展示場所を確保するために血眼になっていた。この時、展覧会とは〝喧嘩〟だと思ったという。そんな嫌気をおこす展覧会が度重なる内に、自分の展示空間を「不条理空間」と名付け、氏にとって超えるべき重要な課題となった。

一般に美術館の空間はホワイトキューブという平等な均質空間であると思いがちだが、現実には様々

な権力的序列や作家の醜いエゴイズムが働いている。だが、問題は「空間」ではない、問われるべきは「場所」なのだ。「不条理な空間」を逆に意味深い生き生きとした「場所」へと更新させることはできないか。そのためにはどんな作品を制作すればいいのか。氏に突きつけられた空間の不条理性を超えて、「サイト（場所）・スペシフィック」、すなわち「絵画と場所」という大きな課題へとふくらんだ。

■「場所」の発見

井川氏のインスタレーションの制作現場を見てみよう。

まず井川氏は、展示予定の「場所」をゆっくり見てまわる。床、壁、窓の枠、入り口のあたり、廊下、……どの「場所」も均質ではない。目に見えない何かの流れがあり、濃淡があり、波動がある。何かと感覚を全開しなければならない。氏は、その気の流れの力線に沿ってゆっくり歩き回る。そのうち動物が本能で何かを嗅ぎ分けたかのように、あるところにぴたりと立ち止まり、「ここ」と指で示す。スタッフの学生たちは、その指示に従って床や壁に点々とマークをつけてゆく。最後に、それらのマークに沿って着色された紙の帯が張り巡らされる。

「場所」の気＝生命の流れを読み取る井川氏の直感には驚かされるが、逆にみると、「場所」が井川氏に呼びかけているのではないか、とも思える。「場所」がこにマークをしろと井川氏を引き寄せているのだ。「場所」の力がここに作品を生みだす。私たちは井川氏の作品を外から眺めるのではなく、その作品が設営されている「場所」の隠れた生命の流れを体験するのである。

■ つながりの創造

一九八四年、長崎大学教育学部美術科助教授に着任。この時四〇才。

現代美術の最先端で活躍している作家がなぜ東京から遠く離れた長崎までゆくのかと批難されもした。迷いはあっただろう。しかし、とにかく職を得て生活しなければならないという思いが先だっていた。

長崎大学では学生の絵画指導にあたりながら、自身の展覧会活動も始めた。ところが長崎市内のギャラリーで個展を開いても反応が芳しくない。何かが違う。井川氏は、東京と異なる街の雰囲気に当惑した。そこで外へ出ようと思った。美術館やギャラリーの外へ出てアート活動をすることにした。アートを介して、長崎という土地の自然や歴史や社会と積極的に関わることが大事だと思ったのである。そこでワークショップや野外アートなど様々な企画に取り組んでゆく。

たとえば、五島の三井楽町では、港の防波堤の側面に住民みんなで着彩するイベントを企画した。温泉地・小浜では子供たちのアート・ワークショップを開催した。また長崎県のいくつかの駅をアートでつなぐ企画を試みた。長崎の市街地では空き店舗をアートで活性化するイベントを開催した。また井川氏は、長崎だけでなく、福岡の美術館やギャラリーでもグループ展や個展を開催し、その精力的なエネルギーは福岡の美術関係者にも大きな影響を与えていることも特筆しておかなければならない。

一九八七年、オリンピックの発祥地ギリシアから長崎に贈られた聖火を「長崎を最後の被爆地とする

「誓いの火」とする灯火台モニュメント（図D）が、井川氏のデザインによって長崎爆心地公園に完成した。

以来毎年、氏は、このモニュメントに折り鶴を展示するアート・パフォーマンスを開催している。

二〇〇五年には、このモニュメントに折り鶴を展示するアート・パフォーマンスを開催している。約百名の学生や市民によって制作された大小の折り鶴を用いた「平和への祈り」のイベントを開催した（会場・活水女子大学）。この模様はNHK-BSテレビで全国放映されて話題となった。イベントに関わった大学院卒業生　M氏が体験談として次のように述べている。

「折り鶴に塗られた原色の色彩は人のつながりを表し、平和を願って祈る千羽鶴の色彩に通じる。折り鶴制作の行為を通して、喜びや癒やしが与えられる経験を参加者は感動を持って体感できたのではないだろうか。原爆や戦争の悲惨さの記憶が薄れつつある現在、折り鶴を折るという行為や白色の折り鶴に着彩するという行為を通じて、平和の意義を確かめることは大きな意義を持っている。」（（井川研究室卒業生編集）「地に根をはった美術」2009）

こうした長崎や福岡でのアート活動、あるいは歴史的イベントなど諸々の企画は、そのひとつひとつにおいて準備、広報、制作、実施まで膨大な作業を要するが、そのプロセス全体が自然、歴史、社会へと開かれたアートに他ならない。それは井川氏の絵画探求の発展形としてのアートに他ならない。

■　絵画の夢へ

こうして絵画への原理的な問いから出発した井川氏の作品世界は、キャンバスの枠から抜け出てイーゼルや椅子やテーブルへ、床や壁や窓へ、庭へ、道路へ、公園へと拡大、インスタレーションと呼ばれる形式へと変容、それぞれの場所の隠れた生命の流れを探り、自然や歴史とのつながりを求めていった。

それにもかかわらずタイトルが「PEINTURE（絵画）」と付けられているのは、今もなお絵画原理の探求の途上にあり、絵画の現場で闘い続けるのだという覚悟の表明であろう。そしていつか〝希望の虹〟を浮かび上がらせることが、井川氏の絵画の夢ではないか、と私はひそかに思っている。

（図D）
「長崎を最後の被爆地とする "誓いの火" 灯火台モニュメント」
コンクリート（PC）・タイル・アクリル
長崎爆心地公園　1987

2 宇田川宣人 —— 板塀、あるいは記憶のスクリーン

■ 作品

キャンバスいっぱいに大小様々の大きさの朽ちた板を複雑に組んだ板塀が描かれ、その中央にハートの記号が大きく浮かべられている。記号のまわりは明るい緑に染められ、花や蝶などの小さな形象がいくつか散りばめられている。宇田川宣人氏のハートシリーズの一つである(図A)。同時期の作品では、ハートの代わりに×、△、○記号もあり、様々なイメージ実験が試みられている。現代美術の窮屈さはなく、ほのぼのとした人間味やポップな遊び感覚さえある。板の木目模様、記号、形象と多層化されたこのイメージ構造は、氏の長い創作活動の過程で発見されたオリジナルな方法である。

宇田川氏のニューヨークでの個展(二〇〇六年九月)に際し、アメリカの著名な美術評論家エドワード・ルーシー=スミス氏が一文を寄せている。ここでスミス氏は、具象的な木目模様と抽象的記号という異質なイメージの微妙な緊張関係によって日本固有の「粋」の美が表出されているとし、そこにモダニズム絵画の新たな可能性を見出すことができるとして次のように述べている。

（図A）「ハート」130.3 × 97.0、2009

「熟慮された粗さとやさしい優雅さとの結合、それは日本の伝統的芸術の根本となる考えを具現化しているが、しかし現代美術の運動（モダン・ムーブメント）に紛れもなく結ばれる形をなしている。それによって氏の作品は、ほぼ一周してモダニズムの経路を進んでいる」（ウォルターウイッキサー・ギャラリー、ニューヨーク個展図録、二〇〇六年）

本稿ではこのスミス氏の示唆をもとに、宇田川氏の作品について私なりの少しの考察を試みたい。

■　画業の始まり

宇田川氏は、戦火激しい一九四四（昭和一九）年、横浜で生まれ、一九四五年五月二九日の空襲で九死に一生を得て生き延びた。少年時代は、埼玉県の綾瀬川中流の田舎で過ごす。絵が好きな多感な少年であった。一九六三年、東京藝術大学へ入学。一二年は久保守研究室、三、四年から大学院、研究生までの五年間は小磯良平研究室で学ぶ。ちょうどその頃は、東京オリンピックから大阪万国博覧会などが開催された高度経済成長期で、芸術においても様々な表現活動が活発に競り合っていた。戦後の保守的な芸術制度に飽き足らず、社会の不条理に対して過激で多様な表現が噴きだしていた。そこでは芸術の存立そのものが問われていた。一体、芸術とは何か。たとえば実存主義者のJ・P・サルトルは、「文学は飢えた子供の前で何ができるのか」という厳しい問いを投げかけ、現代状況を生きる主体的想像力の重要性を主張していた。他方、理性的主体としての人間そのものへの懐疑によって芸術の解体を主張する流れもあった。そうした多様な芸術思潮が混沌と渦巻く状況のまっただ中で、芸術系学生の多くは自らの拠って立つ位置を模索していた。宇田川氏もその一人であった。

欧米から流入してきたモダンアートの領域では、特にアメリカの美術評論家クレメント・グリーンバーグが提唱する物語性やイリュージョンを排する抽象画が盛んであったが、宇田川氏は生身の人間を表現することから離れることができなかった。院生の頃は、幾何学的抽象形の中に顔や手足などを組み入れた半具象の表現によって、不可解な人間存在を根源から問う作品を制作していた。その人間への問いを基本とする芸術信条は、今でも一貫して続いている。

一九七一年、宇田川氏は福岡市の九州産業大学芸術学部の教員に就く。九州産業大学は、一九六〇（昭和三十五）年に創立（当初は九州商科大学、三年後に改称）。芸術学部は、一九六六年に設置された。氏はここで若い学生たちの指導にあたりながら、同時に自らの絵画制作や展覧会活動を続けていた。

しかし八〇年代後半、「人生にも制作にも行き詰まりを感じる」ようになったと回想している。時代は、バブル経済の急激な上昇やベルリンの壁の崩壊など新時代への期待が膨らんでいたのだが、まもなく株価や地価が一気に下落、日本経済は長期の不況に陥ることになる。こうした中で氏は、自己の原点に立ち帰った地点から新たな絵画世界の探求を試み始めた。様々な実験が繰り返し続けられたであろうと想像する。やがてひとつのイメージが立ち現れてきた。それは木目模様であった。

一九八九年、その最初の作品である「遠い夏の影—Ⅹ」（図Ｂ）を発表した。実はこの朽ちた板を用いるイメージは七十年代の作品において部分的に見られるのだが、全面的に主題化されるのはこの時からである。それは百五〇号サイズの重厚な作品で、荒れた木目模様と大きな×記号の影とを重ねるイメージから、生の重みがひしひしと迫ってくる。やがてその重厚感は昇華され独特の〝軽み〟や〝粋〟を感

じる現代絵画へと展開してゆく。だがそれにしても、何故、木目模様や×記号なのだろうか。

テンペラ画技法について

宇田川氏が木目模様を描くにあたって、テンペラ画とは、一五世紀ルネサンス期まで主流の絵画技法であり、金箔の輝きや豊かな色調を表出することのできる技法であったが、油彩の普及に押されて忘れられていた。このテンペラ画技法が日本に導入される経緯について氏は詳細に記している。

「それらのテンペラの本格的技法は二人の画家によって一九七〇年に初めて我が国にもたらされた。一人はローマからフランチェスカの板絵にみるような黄金背景技法を携えて帰国した東北出身（福島県いわき市）の田口安男氏であり、もう一人はウィーンからファン・エイクの系譜をひく樹脂テンペラによる混合技法をもたらした九州の熊本市の春口光義氏である。」（「ARTing NO.8」2011）

一九七一年の夏、宇田川氏は、その春口氏から油絵の上に水で描いていく樹脂テンペラの技法、つまり水と油が混じり合う驚くべき絵画技法を習う機会を得た。またその一方で田口氏との交流も始められていた。以来、氏は、田口氏と春口氏とのつながりを経て福岡でのテンペラ画の普及に努めると共に、この新しいメディウムを自らの絵画世界に取りいれ、従来の洋画の制約から抜け出た自由な立場から絵画世界の探求に向かうことになった。

この樹脂テンペラの技法は、宇田川氏がイメージしつつあった木目模様を形にするのに実にぴったり

（図 B）「遠い夏の影―X」181.8 × 227.1、1989

の技法であった。まず始めに油絵の具で下地をつくる。その上にホワイトの樹脂テンペラ絵の具を墨流しのような方法で流し込み、柔らかに流れる自然な木目のイメージを描き出した。氏は、この表現方法を、木の文化である日本の絵画表現技法の溜込みや墨流しによる木目模様表現と、石の文化である西洋の古典絵画技法のマーブリング技法による大理石模様表現とを融合させた言葉として、「ジャパニーズ・マーブリング」と名付けた。

(2)　木目模様について

宇田川氏にとって木目模様は、遠い思い出の中の原風景である。当時、木目模様は、板塀、どぶ板、床板、階段、柱など、日常的なありふれた風景であった。その多くが崩れ、ひび割れ、朽ち果てようとしていた。そんな原風景を、大小さまざまな生活の臭いや汚れの染みついた廃材の断片がパッチワークのように組み合わされた板塀のイメージとして描かれている。それは戦後の時代を象徴するイメージなのか、食料や生活用品が不十分な状況の中にあって必死に立ち上がっていこうとする人々の思いが込められている。それは悲惨な現実の風景であると同時に、懐かしい思い出の風景でもあった。

ところで木目模様とは、木の年輪の断面である。それは、若木が大地から芽生え、成長し、大木となる長い期間を示している。その後、木は伐採されて材木となり、家屋や家具や塀や橋に加工されて人々の生活の重要な支えとなり、やがていつか廃材となる。

宇田川氏の作品の背景である木目模様には、そんな木の生長する自然の歴史と、木と共に営まれてきた生々しい生活の歴史が込められている。その悠久の歴史的時間の流れを強調するためだろうか、ここ

での木目模様は写実というよりも灰色のモノトーンの幻影のようである。しかも、その幻影化された木目の流動は、年輪のイメージだけでなく、水の流れにも見えてくる。ただしそれは透明化された水ではなく、どろどろと濁った灰色の泥水の流れだ。だがその底には、壮大な自然と歴史を創り続けている純粋な生命が滔々と流れているのではないか。幻影としての木目模様は、無常なる時代の流れの中にあってさえも、たくましく生き続ける純粋な生命の奔流を表象しているようである。

ゆく川の流れは絶えずして、しかももとの水にあらず。（鴨長明「方丈記」）

（3）記号について

画家は、キャンバスに描いた木目模様をじっと見つめ続けている。

想い出を辿るように何日も、何日も、見続けている。

ある時、ふっと、木目模様の上に「×」の形をした光のイメージが浮かんだ。それが何を意味しているのかわからない。もしかすると想い出を打ち消そうとする無意識の現れだったのか、あるいは子供の頃、壁や地面の上に「×」や「○」や「へのへのもへじ」など、無邪気に落書きをしていた記憶に触発されたのだろうか。

「×」の記号の光に続いて、「○」や「△」や渦巻き形の光が、木目模様の表面を戯れながらさらさらと流れていく。それは、宇田川氏の少年時代の記憶のなかの光、薄暗い家の奥の壁や畳の上に障子のすき間から射し込んできた光かもしれない。夜明けの光か、夕焼けの光か。今にも消え入りそうな淡い光。

生まれてはふっと消えていく光。むしろ影と言った方がいいようなとらえどころなく移ろう光の痕跡、月影のように――。

　　月影の見ゆるにつけて水底を天つ空とや思ひまどはん（紀貫之）

（4）　形象と文字について

　ハート記号のまわりに様々な形象が散りばめられている。どこからとなく現れてはきらきらと舞いながら消えていく夢のような断片的イメージである。草花であったり、鳥であったり、女性像であったり、文字であったりと様々である。

　「子供の頃、天井の木目やしみなどに昆虫や動物の形を探し出したときのような方法で、（木目模様を）長い間見つめていると、そこに心に残っていること●意識下の世界」（『宇田川宣人　画文集』二〇一四年）が形象となって現れてきたのだと、宇田川氏は述べている。

　これら形象は、「○」や「×」の記号と同じく特別の意味を示しているとは思えないが、そこに「花鳥風月」を愛でる日本的な情感が働いているようである。だがそれは単に命のはかなさを哀しむ心理に流される装飾ではない。花の命は短いけれども、その一瞬の開花に全宇宙の力が凝縮している。木目模様に散りばめられた形象のそれぞれには、そんな一瞬一瞬の生の喜びが託されている。氏の作品に穏やかな明るさを感じるのはそのためだろう。

50

春は花夏ほととぎす秋は月冬雪さえて冷しかりけり（道元）

そんな記号や形象の間のところどころに文字を毛筆で書きつけた作品もある。それらは、アメリカのニューアッププログラムやペンシルベニア大学、オーストラリアのサザンクロス大学などに客員教授・芸術家として長期海外滞在中に制作された作品に多く見ることができるが、「日常的な心情を吐露する言葉」だと、宇田川氏は言う。

平安時代、歌人は宴席で屏風の絵を見て歌を詠み、その屏風に直接書きこんだり、色紙に書いて貼りつけたりしたという。これを「歌屏風」と呼び、「そこでは言葉とイメージが一つになって、豊かな交響的世界が展開」（高階秀爾「日本人にとって美しさとは何か」筑摩書房、二〇一五）されていたという。

そこであらためて宇田川氏の作品を前にすると、私には、キャンバスがひとつの「屏風」のように見えてきたのだった。その背景は荒れて朽ち果てた木目模様であり、金屏風のような黄金の華麗さはない。だがその板塀をスクリーンとして夢のような記号や形象がほのかに舞い、そこに様々な記憶が重ねられながら四季と人生とを織り上げるその生命的な深い美しさに、不意に「もののあはれ」という言葉さえ浮かんでくる。それはまさに現代絵画としての「屏風」であると言えないだろうか。

■ まとめ

こうして宇田川氏の作品は、木目模様、記号の光と影、形象や文字などによるイメージの重層的構造化によって日本的な無意識の層に接続されている。四季の流れと共に生きる日本的な無常の心が明るく

ポップなモダニズムの中に溶け込むことによって、オリジナルな絵画世界が創出されている。それは、少年の頃から今に至るまでの様々な思い出が投影される記憶のスクリーンでもあった。喜ばしい記憶もあれば哀しい記憶もある。あいまいな記憶もあれば、鮮明な記憶もある。すっかり忘れてしまったもののほうが多いかもしれない。そこで氏は、「激動の二〇世紀後半に生きた世代の一人として、私の目と心をできるだけ深く刻みこんで置きたい」（前掲「画文集」）と言う。

宇田川氏は、日本人の感性や心をテーマとする現代洋画家として、欧米の現代美術の中心地であるニューヨークにおいて個展やグループ展など十数回（画廊企画四回）の作品発表活動を行ってきた。まだアジア諸国においても、同じ東洋人として五十数回に及ぶ展覧会活動を続けてきた。

現在、氏は、アジア美術家連盟日本委員会の代表として、アジア各国（インドネシア、シンガポール、マレーシア、ヴェトナム、タイ、フィリッピン、中国、マカオ、香港、台湾、モンゴル、韓国）の作家たちとの芸術交流に心血を注いでいる。（図C）同じアジア圏とはいえ、彼らが取り組むテーマは、ポストコロニアル、ジェンダー、マイノリティ、クレオール、……と多岐にわたっている。二十一世紀、日本の作家たちが、これら異文化圏との芸術交流を通じて、どんな刺激を受け、どんな芸術世界を展開するか。人間存在への問いを芸術信条としてきた氏にとって期待を寄せるところであり、大きな楽しみでもあるだろう。

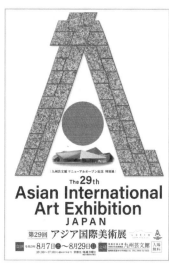

↑九州芸文館　　↓九州芸文館入口

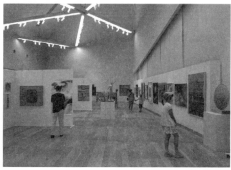

←九州芸文館内会場

■（図C）「第29回アジア国際美術展」のポスターと九州芸文館会場風景

　第29回アジア国際美術展は、2021年8月7日(土)〜29日(日)、九州芸文館（福岡県筑後市）にて開催された。アジア8か国（インドネシア、シンガポール、マレーシア、中国、香港、台湾、モンゴル、韓国）の芸術家113名と日本の芸術家103名の多様な作品が集まり、アジア現代美術の新たな可能性を見ることができた。新型コロナウィルスが感染拡大する中で、芸術家たちの直接的な交流はできなかったものの、彼らの芸術作品を通じて間接的ながら未来へとつながる親善交流を深めることができた。さらに福岡県の国際的な芸術文化の発信拠点づくりなど地域創世に寄与する意義深い展覧会であった。

3 貝島福道 ―― 平面からヒダへ

「……このようにして物体は決して点や最小のものに分割されるのではなく、無限のヒダが存在し、あるヒダは他のヒダよりさらに小さいのである。……洞窟の中に洞窟があるように、いつもヒダの中にヒダがある。」

ジル・ドゥルーズ『襞・ライプニッツとバロック』より

海が何かを生みだそうと波立っている

海の中の海
波の中の波
ヒダの中のヒダ

ひとつの波からいくつもの小さな波が湧きあがり、その小さな一つ一つの波からさらに小さな波が湧きあがる。波から波へと生まれる無数の波のヒダが、重なり、揺らぎ、ざわめく。貝島福通氏の作品（図A）は、そんな無数の波のヒダが画面いっぱいに埋め尽くされている。それは何かを生みだしつつある生命の海だ。

54

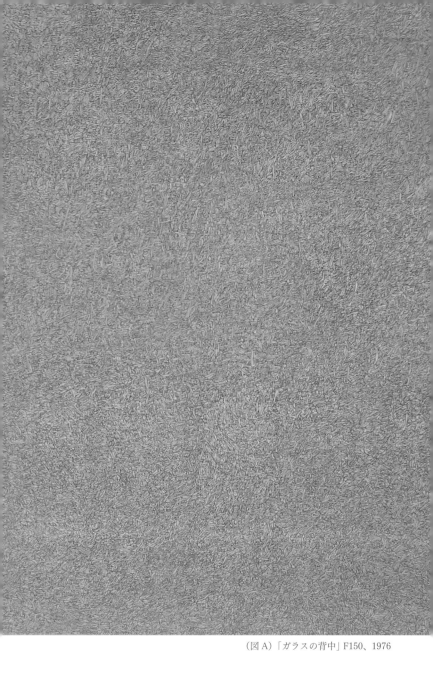

（図A）「ガラスの背中」F150、1976

貝島氏のアトリエは丘の中腹の林の中にあった。その二層吹きぬけのモダンな部屋の壁面に氏の大作「ガラスの背中」はかけられていた。つつましいグレーの色調で統一され、あまりにぴったりと壁におさまっているのでそれが作品であることにすぐに気づかない。実際、壁のような作品である。しかし目を近づけて見れば、数ミリ幅の微少なオタマジャクシのような形のヒダがひしめいている。（図B）長い時間をかけて一つ一つていねいに描かれているのだが、どの形も微妙に異なっている。この壁のような作品は、いわゆる個性的表現とか人間的感情の表出とかいったものとは無縁である。絵画と呼ぶことさえ拒否しているかのようでもある。しかしそこには絵画の本質についての真剣な思考があったはずだ。

貝島福道氏（一九二九〜二〇一〇）は、福岡市生まれ。洋画家の父・田中冬心（順之助）（一八九三〜一九五九）の指導を受けた。

父の冬心は、朝倉生まれの博多育ちである。家業である商店を継ぐため東京へ奉公に出されたが、絵描きになりたいという一心で、勤めの傍ら太平洋美術研究所へ通って絵の勉強に励んだ。九竹草堂や津田青楓の指導を受けながら画家として活躍の場を広げてゆく。帰福後、福岡女学院中学校で美術教師を三十三年間（一九二六〜一九五九）勤めた。福岡女学院の葡萄をモチーフとする校章は冬心のデザインである。博多弁丸出しのざっくばらんで元気な先生で学生たちから慕われていたという。（注／「福岡女学院125年史」2011、「福岡女学院時報 第29号」1977.10.31）

そんな父・冬心の元で育った貝島氏も自ずと画家を志望する。一九五〇年、福岡学芸大学美術科修了。

（図 B）「ガラスの背中」の一部を拡大

（図 C）東南アジアの現代美術の調査団に加わる。
インドネシア（バンドン）のモダニストたちの指導者的存在モフタル・アピン (中)
と談笑する青木秀氏 (右) と貝島福通氏 (左)

一九五六年に二科展に入選。福岡女学院の非常勤講師（一九五四〜一九五六）や、カルチャースクールの絵画教室の講師を勤める。また自宅のアトリエでも絵画塾を開設する。福岡市美術館が開館（一九七九年）される際には、開館特別展「アジア現代美術展」開催のための東南アジア調査団に加わった。（図C）

その他、福岡県美術協会のお世話などもしながら画業一筋の人生であった。

貝島氏が画家として活動を始めた昭和三十年代は、日本が戦後の荒廃を抜け出て高度成長がスタートする時代であった。近代という巨大なブルドーザーが豪音を轟かせながら動き出していた。近代とは、理性によって世界を一望するために凸凹した現実を平面化する力である。陰影があり、喜怒哀楽があり、愛憎がある雑多な非平面的領域を、平坦にし、おまけにぴかぴかと磨いて、滑らかな平面にしてしまうのだ。だが、そこから排除された非平面的領域は、決して乱雑で無意味な世界ではない。そこには私たちが生きる上で最も大切な自然の根源力が隠れているのだから。

近代の平面化の力に抗い、九州という風土で培われた土俗的な情念と創造エネルギーを沸騰させながら、荒けずりな方法で芸術的抵抗を実践した一群の芸術集団があった。九州派である。反芸術、反権威、反東京を旗印に、主体的で自由な表現を求める過激な前衛グループである。一九五〇年代末から六〇年代にかけて活動した。しばしば表現素材として石炭から得られるコールタールなどを用いたり、特異なパフォーマンスをするなど、常識をひっくり返す活動を展開した。九州の地底のマグマのように燃え立つ彼らの創造エネルギーは、中央の芸術界に強烈なインパクトを与えた。

■

貝島氏は、九州派に多くの友人がいたが参加することなく、一人独立して、近代という平面化の力に抗う方法を探求した。

七〇年前後、貝島氏の身体の中で何かがうずうずとうごめき始めていた。作風は、それまでのシュルレアリスム風の半具象絵画から一転して、非具象絵画へと向かう。始めの頃は、身体の中の内臓らしきものがうねうねと波打つ有機的な抽象作品であった。そしていつか、その波の運動そのものにテーマが絞られていった時、一五〇号の作品「ガラスの背中」(一九七六年)が誕生する。以後、三十年以上にわたって同テーマに沿った制作をこつこつと続ける「波の中の波」、「風の中の風」、「影の中の影」、「地の中の地」等、さらに深化させた作品が次々に生み出された。

タイトル「ガラスの背中」とは、鏡の裏の見えない背面を意味するのだと、貝島氏は言う。だが鏡の後ろへ物理的に回り込んだとしても、そこは銀を塗布した単なる裏側でしかない。従って「ガラスの背中」とは、鏡の内側に映る自分の姿の背中側のことなのだろう。鏡の中の自分の背中を見るためには、もう一つ別の鏡を自分の背中側に置かなければならない。すると二つの鏡が向き合うことによって、鏡の中の鏡の中の鏡の中の……と、自分の姿が無限級数的に映し込まれてゆくだろう。何処までも、何処までも、恐ろしいほどに無限に底なしの深みへと落ちてゆく。近代の平面的思考は、この無限級数を単純に四捨五入で割り切れる数に限定して行き止まりとする。それに対して非平面的思考は、その恐ろしい無限性をそのまま受け入れ包み込むだろう。そこは、あらゆるものが無限に生成してくる「無」の場所である。

貝島氏はそんな「無」の場所としての「ガラスの背中」を描くために、まず床に寝かせた大きなキャンバスの上に橋を架けるように長い板を渡し、その板の上にうつ伏せになって描く。もちろん画家がうつ伏せで描くことはそれほど珍しいことではない。しかし、氏にとってそれは特別の方法論として強く意識されていたらしい。そこで私は、氏のうつ伏せの姿に、チベットの僧たちの五体投地の姿を重ね合わせたくなった。

チベットの僧たちは、お経を唱えながら地面に叩きつけるようにうつ伏せになり、礼拝し、またゆっくり立ち上がる、という動作を何万回も繰り返しながらのろのろと寺院へ向かって進む。オレンジ色の聖衣はホコリにまみれ、手足や胸元には痛々しい傷が見える。その過程で、日常的次元から無の次元へと意識の変容が起こり始めるのだろう。大地と接する彼らの身体は、次第に霊性的な波動に感応し始め、身体の奥深くに隠れていた自然の根源力がぐんぐん開き始めるのだ。私がそんな五体投地を思い出したのは、貝島氏のうつ伏せになって描く行為に霊性的な祈りとでも言えるようなものを感じたからである。

うつ伏せになった貝島氏の目の前に、真っ白なキャンバス布が広がっている。何も考えていない。その内、無の鏡の中へ意識がゆっくり溶けて行く。白己を「無」にしつつ、「無」の場所の中で、氏は、そうっと筆を差し出す。その白い「無」へ向けて氏が筆を差し出すたびに、筆の先にヒダがふわりと生まれる。ふわり、ふわり、と無数のヒダが増殖する。氏は、ヒダに包まれ、自分自身もヒダとなってゆく。キャンバスの上に波打つ無限のヒダ、それは鏡のように磨き上げられた平面の奥底に潜在する生命エネルギーの波動である。

氏は、身体を「無の場所」に深く沈め、「無」を描く画家である。氏の作品は、絵のようで絵ではない。うっかり壁と見間違えてしまうように、人知れず控えめに立っているだけで、自らの存在を誇示したり、ヴィジョンを主張することはない。私たちは、その寡黙な作品＝壁の前で不思議と敬虔な気持ちになる。

そしていつか私たちの中に、世界を平面化する構築的理性に代わって、世界の多様性をあるがままに受容するもう一つの流動的知性が働き出すのだ。その時、世界と私たちの間に微細な波が立ち始める。ざわざわ、ゆらゆら、ぞくぞく、無数のヒダが波打っている。自然や都市や生活の隅々にまで広がっている見えない生命の流れ、それが、氏が一連の作品で示そうとした世界であろう。

ある日、貝島氏は、自分の作品「波の中の波」をじっと見ている。その内、ちょっと疲れたなぁと、ごろりと横になる。うつ伏せとは違って、腕枕で横向きに寝る姿勢である。その内、お腹がすいて今日の夕飯のおかずは何がいいかと考えていたが、ふと美術館へ行く用事を思い出す。その前にあの書類を書いておかなければ、……。あれこれといろいろな想念が浮かんでは消えてゆく。そしてまたしんと静かになって、白い空無の時間が延々と続く。漠然と無について考えている、何を考えるともなく考えている。

二〇一〇（平成二十二）年 永眠。享年八十一歳。

4 河口洋一郎 ── コンピュータ・グラフィックスの生命宇宙

いつだったか河口洋一郎氏の研究室（東京大学）を訪問したことがあった。部屋にはたくさんの本や機器が所狭しと山積みされて足の踏み場もない。やっとソファーに座ってゆっくりしたとたん、目の前の棚に視線がいきなり引きつけられた。変なものがいる！おそるおそる近づいて見ると、何と海の生物の残骸や奇妙な形の貝殻やサンゴである。あらためて部屋を見まわしてみれば、窓辺にも、机の上にも、いっぱいである。故郷、種子島の海に潜って獲って来たものだという。なるほど、そうだったのか、河口氏の作品（図A）の原点がここにあるのか、と私は納得した。

コンピューター自身にアートをさせたい。一九七〇年代初め、鉄腕アトムを見ながら育った学生たちが、九州芸術工科大学（現在の九州大学芸術工学府）に集まり始めていた。当時、西日本地域で唯一のコンピュータ・グラフィックス（CG）を研究できる場所であり、河口氏もその一人であった。当初、大学にあるコンピューター個人が操作できるワープロやパソコンはまだ誕生していない。当時、大学にあるコンピューターは、富士通のFACOM-Rという洗濯機くらいの大きさの小型コンピューターで、プログラムやデー

（図 A）「Growth Tendril 1981」（映像作品）

タを紙テープに穿孔して動かすものであった。一九七一年には全国でも数台という中型コンピューターFACOM230－25が導入される。まずは基本となる単純な図形のプログラムの作成から始め、少しづつ複雑な形や動きを生み出すプログラムへ発展させてゆく。プログラムは、一行づつカードに穿孔する。そのカードを読み取り機にかけてローディング、磁気テープに記憶させ実行。出力は建築用の製図機（XYプロッター）や単色の大型モニターである。その処理速度は、今日のパソコンと比べて限りなくのどかで遅い。河口氏は、数年間、ここで基本的な図形処理の実験を繰り返していた。その後、上京。通産省工業技術院製品科学研究所で同じ機種のコンピューターと出合う。ここから河口ワールドが本格的に始まる。

　画面からあふれださんばかりの勢いでむくむくと増殖する映像。その有機的なイメージが、つる草のように渦巻きながら、あるいは水銀のように重く波打ちながら、不気味に流動する生命体となって見る者を巻きこんで行く。その毒々しいまでの原色の奔流は、氏の内なる原初的な自然のエネルギーそのものであろう。そしてその根源を探ってみれば、種子島、そのエメラルドグリーンの海へとたどりつく。

　種子島と言えば、戦国時代、最新技術である鉄砲が日本に初めて伝来した島であり、また今日では先端科学である宇宙ロケット基地の島でもある。この鉄砲やロケットという先端技術と南方の豊かな自然が共存する島こそ、河口氏のCG世界の原点である。

　種子島は、鹿児島市から高速船で一時間半あまり。標高三百メートル足らずのなだらかな丘陵が続く細長い小さな島である。亜熱帯と温帯の境にあり、南方らしい独特の自然に恵まれている。とりわけハイビスカスの花が島中に咲きほこる季節は美しい。

64

海に潜れば、さんご、熱帯魚、貝、かに、イカ、タコ、サザエ、イソギンチャク、ウミガメ、オコゼ、ナマコ。ウミウシ、シンデレラウミウシ、ミカドウミウシ、……。様々な形や色の生き物たちが棲息している。海は豊かな生命の宝庫であり、それは宇宙の記憶の彼方へとまっすぐつながっているはずだ。

そんな島で育った河口氏は、その自然の多様な形態や運動をつぶさに観察しているうちに、あるひとつの形に気がつく。それはスパイラル（渦巻き）であった。海辺の巻貝、海流の渦巻き、台風の渦巻き、そして銀河系の渦巻き。スパイラルこそが大自然の最も基本的な形態だ、このスパイラル運動が多様な生命体を貫いているに違いない、そう確信した河口氏は、これをコンピューター上に可視化するための数理モデルの開発に着手。ようやく完成したモデルに「グロースモデル」（図B）と名づけた。

それは丸いシリンダー状の形を基本単位とし、自己自身を次々に複製しながらスパイラル状に自己増殖してゆくプログラムであった。当時のコンピューターで数十日間にわたって計算を続け、やっと数分

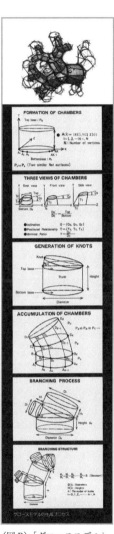

（図B）「グロースモデル」

の作品を完成させた。一九八二年、アメリカでのコンピュータグラフィックスの学会SIGGRAPH '82で発表。色鮮やかに渦巻く生命を現出させたそのダイナミックな作品は、世界中から絶賛された。

一九八二年頃、SIGGRAPHから帰ってきたばかりの河口氏と、ある居酒屋で話をする機会があった。

「武田さん、『フラクタル』って知ってる?」

「えっ? 『フラクタル』?」

「授賞式の時に、ある人から『フラクタル』を応用しているのかって質問されたんです。その時はまだ知らなかったので、逆に『フラクタル』って何ですか?と尋ねると怪訝な顔をされた。本当に知らないの? って言いたいらしい。後で調べてみると、自己相似的に増殖する数理モデルだった。方向性は違うけれども僕のグロースモデルととてもよく似ているのでびっくりだった。」

「フラクタル」とは、一九七五年、数学者マンデルブロウ氏が発表したばかり。今ではよく知られた概念ではあるが、当時、純粋科学の領域外の一般の知るところではなかった。それは、部分と全体とが相似形をなす構造をもち、自然の複雑精妙な形態の成り立ちをよく表現していた。それはおもしろいことに分割しても分割しても全体性が保持されているという、まるで密教の曼陀羅図のように階層的な入れ子構造をなしている。つまりフラクタルにおいては、どんなに微細な部分にさえも全宇宙が内蔵されていることが示される。自然をばらばらに切り刻み単なる部品に還元してしまう従来の機械論的自然観に対して、それは〝生きた自然〟を丸ごと捉える全く新しい自然観を提示するものであった。その内に河口氏は、マンデルブロウ氏と親しくなった。ある日、氏はマンデルブロウ氏の自宅に招待され、フラ

クタル五人衆の一人になるよう誘われたというエピソードもある。

この「フラクタル」の発表とほぼ同じ頃、生きた自然をモデル化する生成原理が他にもいろいろと提出されつつあった。それらは後に複雑系理論と呼ばれる大きな潮流を生み出すことになるのだが、この新しい自然観である〝生きた自然〟とはどういうものか。

一般に物体は、放っておくと徐々に崩れて行く。煙草の煙、湯の中の角砂糖等のように、形あるものは必ず崩壊し拡散してしまう。ところが逆に、暗黒宇宙の中で銀河系が生まれ、地球が生まれ、多様な生命体が生まれ出た。季節がめぐり、風が吹き、草木が生え、鳥たちがさえずり、風景が美しく輝いている。世界は徐々に崩れつつ、同時に生命的な何かがたえまなく生まれている。もちろん岩石がいきなり動物になることはない。無秩序に拡散しようとする力と、ある一定の秩序へと凝集しようとする力、その両者の絶妙な動的平衡関係が自然や生命を創り出してゆくのだ。

その創造の根源から突き動かしている力、それはリズムだ。高／低、強／弱、前進／後進という再帰的な振動からリズムは発生する。心臓の鼓動、血管の脈動、潮の満ち引き、太陽系の運動、小鳥の鳴き声、風のうなり等、……人間の体の中から自然の全体まで様々なリズムが宇宙の創造の根源力となっている。それは時計のように規則正しく固定されたリズムではなく、ゆらぎやノイズを孕んで常に多様性へと開いてゆくリズムである。この多様なリズムが、部分と全体との間で、ダイナミックに共振し、引き込み合いながら、〝生きた自然〟を生成してゆく。フラクタルもグロースモデルも、その〝生きた自然〟をシミュレートするために数学の再帰関数で表現したものである。だがこの関数を計算することは、とても人間

の能力の及ぶところではない。ところが今日のコンピューター技術は、その膨大かつ複雑な関数の計算を瞬時にやってのけてしまう。逆に言えば、コンピューターが誕生したからこそ、マンデルブロウのフラクタルや河口氏のグロースモデルなど、〝生きた自然〟を視覚化することが可能となったのである。

グロースモデルが生成するデジタルなコンピュータ空間は、現実の大自然と同じくらいに広大無辺の原野である。この人類未踏の原野を走る河口氏は、言うならば旧石器時代を生きていた人々と同じ野生的センスを持ったイメージの狩人である。種子島の海の底もデジタル空間の底も同じ世界なのである。その作品イメージは見る者の身体の底にむずむずしたものを覚えさせる。たぶん、私たちの体の中で眠りこんでしまっている宇宙創成以来の原初の記憶が呼び覚まされるからだろうか。この時、目覚めた無数の記憶のつらなりから放射される原初的エネルギーの渦が、デジタル表象を突き破り、私たちの体いっぱいにめぐり出すのだ。

一九四六年、世界初のコンピューター ENIAC の登場以来、コンピューター技術は加速度的に進歩を遂げた。一九七〇年代後半、小型パソコンが登場。一九九〇年代、一般のインターネット開始。音声や画像も処理するマルチメディアの拡大。携帯電話の開始。二十一世紀初めには高度情報通信ネットワーク社会の実現を目標とした〝e-japan 構想〟などが展開された。この半世紀の間に私たちはすっかりサイバースペース（電脳空間）の住人となってしまった。デジタル表象の網の目が私たちの身体や心の隅々にまで浸透してしまっている。意識は肉体を離れ、まるで霊魂のようにデジタル・ネットワークの大海

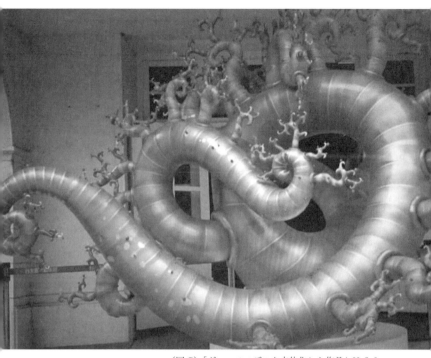

（図 C）「グロースモデルを立体化した作品」H 2.0m

を漂流しはじめた。「ポスト・ヒューマン」とも呼ばれる時代である。

この状況において私たち人類は如何にサバイバルして行けばいいのだろうか。重要なことは、高度な情報技術系と生命的な自然系とを相互に結びつける芸術の新しいあり方の探求である。まさに河口氏のダイナミックなCG芸術世界は、現代のデジタル技術と種子島の野生的イメージが見事に融合した生命宇宙である。それは、私たちの内なる原初的生命力を活気づかせ、現代のクールなデジタル宇宙の時代を生き抜くための豊かなヴィジョンを与えてくれるのである。

近年、河口氏は、CGによる映像世界の外部のリアルな場で野生的ヴィジョンを示そうと、「グロース」を実物化した作品の制作も始めた（図C）。

二〇一九年には、九州大学伊都キャンパス内椎木講堂二階ホワイエに、立体作品「FICO」（図D）が常設展示された。ユーモアを感じさせるこの作品から、「さあ、がんばろう！」と、河口氏の明るく元気な声が聞こえてくるようだ。

（図 D）「FICO」（九州大学伊都キャンパス内椎木講堂　2019）

5 菊竹清文(きくたけきよゆき) ── 情報彫刻 〜人間・自然・技術

■ 「スターゲイト」

　福岡市は全国でも有数の活力ある商業ビジネス都市である。街の中心・天神の通りに面してユニークなビルが並んでいるが、本稿の舞台となる「アクロス福岡」もその一つである。一九九五年、旧福岡県庁跡地に、コンサート・ホール、音楽練習場、ギャラリー、講演会場などの文化複合施設として建設された。アルゼンチン出身の建築家エミリオ・アンバースの構想を基に日本設計と竹中工務店が設計。大きなガラス張りの正面ファッサードの開放感が気持ちいい。一歩入れば巨大なアトリウム空間に包まれる。建物の南側は階段状に植栽された緑の斜面となって天神中央公園の芝生へと連続する。密度高い人工的都市の真ん中にあって、みずみずしい緑の自然にふれることのできる斬新なデザインの建物である。

　アクロス福岡の正面入口に星形の造形作品が設置されている。タイトルは、「スターゲイト」(図Ａ)。作家は福岡県久留米市出身(一九四四年生)の菊竹清文氏である。高さ八メートル。鋭く尖った星形がしっかり地に足をつけて立っている。その細い翼のような鋭角状

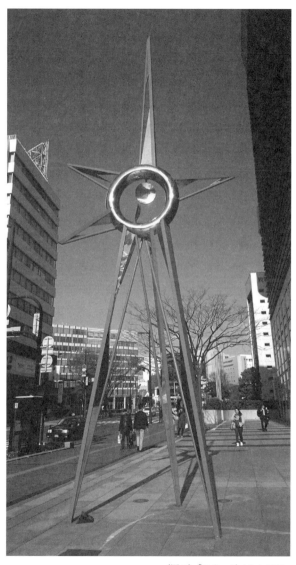

（図 A）「スターゲイト」1995

の形を組み合わせて天空へと立ち上げるスタイルは、菊竹氏の他の作品にも見られる特徴である（図B、図C）。

全体は赤く塗られ、足の内側の磨かれた鏡面がキラリと光を放っている。真下から見上げれば作品の垂直線と建物の水平線との交叉が美しい（図D）。その大きさにもかかわらず威圧感はなく、街の軽やかなアクセントとなっている。菊竹氏の造形センスとビルの設計者たちのセンスとが絶妙にマッチした成果である。

作品の中央の穴に付けられている二つの円盤にも注目したい。よく見れば、ゆっくりと不規則に回転している。それは建物内の人々の動きをキャッチしたセンサーの信号によって制御されているという。だが機械的な仕掛けを感じさせることなく、柔らかな風の流れかと思わせるほど優しい動きである。菊竹氏は、ここでは機械的な数値情報を伝えるのではなく、感性にうったえかけようとしているのです、と語る。それはたとえば風鈴のゆらぎや笹の葉の響きに聞き入る日本的な繊細な感性に近い。

■　人間・自然・技術

菊竹氏は、こうした一連の作品を「情報彫刻」と呼び、今日、失われた「人間・自然・技術」の新たなつながりを求める試みであるという。

まず、技術についてふれておこう。

動物は、本能に基づき、自然との間に生命の流動する生態学的連関としての「環世界」（生物学者ユクスキュルの用語）を形成している。ところが人間（ホモ・サピエンス）は、その生態学的連関を半ば

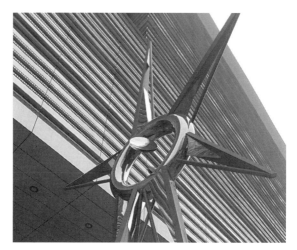

（図 D）垂直線とアクロス福岡の水平線との交叉が美しい。

（図 C）「Double Fantasy Inside-Out」2008
（ふくおかファイナンシャルグループ／大手門）

（図 B）「希望の鳥」1988
（済生会病院中庭）

失っているため、その「環世界」を自身の力で形成しなければならない。そこに技術が求められる。すなわち技術は、人間と自然との間を仲介し生命の流動を生み出す役割を担っている。

最も基本となる技術は「道具」である。人間は、自然の中で生きるために石器や土器を造り、さらに衣服、住居、機械、乗り物など様々な「道具」を発明し文明社会を発展させてきた動物として、「ホモ・ファーベル（道具人間）」とも呼ばれる。さらに人間は、伝達や表現のための文字、記号、図像などシンボルを操る動物として「ホモ・シンボリカ」とも呼ばれている。今日、〈道具＝機械〉と〈シンボル＝記号〉は一体化され、ICT社会における中心的なメディア技術を形成している。

ところが産業革命以来、技術は人間的スケールを超えて肥大化し、人間と自然とを結ぶどころか逆に自然から離脱し、自然を改変し、反自然的な人工世界を作り出した。特に六〇年代から今日に至る技術の高度な発展は、自然破壊、地球温暖化など生態環境を悪化させ、人間の生命や心を脅かす不安定な社会をもたらしている。

菊竹氏は、そんな時代に疑問を感じ、次のように語る。

身近な日常生活を振り返ってみると、私たちは自然から遠く離れてしまっています。例えば都会で生活する現代人は、冷暖房が完備された室内で体感的には不自由でなくなりましたが、他方、春夏秋冬の微妙な変化に気づく感性が鈍くなってはいないでしょうか。そこで求められているのは、従来の反自然的な技術の暴走を止め、自然に開かれた感性を育てる技術です。そのためには、芸術と技術の新しい融合が探求されなければならないでしょう、と。

技術と芸術とを融合させる現代芸術の歴史を振り返ってみれば、一九二〇年代あたりから、ラズロ・モホリナギ、ナウム・ガボ、ニコラ・シェフェール等による「キネティック・アート」や「アート＆テクノロジー」などの試みがすでに実践されていた。

しかし菊竹氏が提示する「情報彫刻」は、特に反自然的な時代の危機と向き合いながら、そこに自然とつながる生命の流れを直感させる新しい技術の導入を試みている点で、まさに今日的な作品であると考えられる。

では、そんな問題意識や造形センスは、菊竹氏の中でどうやって育まれていったのだろうか。

■ 芸術の体験的学習

六十年代、菊竹氏は、久留米市の中学校を卒業すると上京、東京の高校へ進学、青春期を東京で過ごす。一九六四年、中央大学理工学部精密機械科に入学。大学の頃、美術館やギャラリーめぐりをするのが楽しみだったという。大学はお茶の水にあったので授業が休講ともなればすぐに地下鉄で銀座に向かった。絵画も彫刻も、写実画も抽象画も、様々な作品をどん欲に見て回った。その熱心さに友人も驚いていたというが、氏にとって見ることは大きな喜びであり、また貴重な学習時間であった。氏は美術系大学で専門的な勉強をすることなく、自由に見る楽しみを通じて、色彩、形、空間、構成などの造形センスを磨いていった。やがて氏の中に造形意志がむくむくとふくれあがってきた。だが、何を、どのようなスタイルで制作すればいいのか、そこに二つの契機が絡んでくるだろう。

■ サイバネティックス

大学で菊竹氏が専攻したのは制御工学であった。その理論的中心は、アメリカの数学者ノーバート・ウィナー（一八九四〜一九六四）が著した「サイバネティックス〜動物と機械における制御と通信」（岩波文庫）である。

一般に生命体は、複雑に変化する環境において体内を一定に保つホメオスタシス（恒常性）機能によって生命を維持している。例えば人間の身体は、暑い時は体温を下げるために汗をかく。寒い時は体温を上げるために身体を震わせる。また血糖値や血圧などを一定に保つためにホルモンの分泌量を調整する。

サイバネティックスは、こうした生命体のホメオスタシスの働きをモデルとして機械の制御方法を研究する学問で、機械と生命、人間と自然とを有機的に結びつける画期的な理論であった。「サイバネティックス」とは、船の「舵取り」を意味するギリシア語から採って、ウィナーによって名付けられた用語であるが、今日その言葉は、「サイバー・スペース」、「サイバー・シティ」、「サイボーグ」、「サイバー攻撃」など様々な領域で応用されている。このサイバネティックスを中心とする制御工学が、菊竹氏の中で「情報彫刻」というコンセプトの発想につながったのは明らかであろう。

■ メタボリズム

もう一つ、菊竹氏に大きな影響を与えたと思われるのは、氏の兄である建築家・菊竹清訓氏（一九二八〜二〇一一）の世界である。氏は、高校の頃、兄・清訓氏の代表作である自邸「スカイハウス」に同居させてもらっていた。それは四本の壁型の柱で持ち上げられたピロティ形式の浮かぶ住居空間で、貴重

78

な現代建築の体験であっただろう。

清訓氏の建築の仕事は多岐に及んでいる。石橋文化センター、大阪万博のエキスポタワー、沖縄海洋博のアクアポリス、江戸東京博物館、九州国立博物館、など数多くの優れた建物を設計する。

一九六〇年、清訓氏は、浅田孝、黒川紀章、大高正人、栄久庵憲司、槇文彦、粟津潔、川添登と共にグループを組んで、メタボリズム運動を展開した。

人間の体はおよそ六〇兆個の細胞で構成されているが、古い細胞は新しい細胞と日々に入れ替わっている。これをメタボリズム（新陳代謝）といい、生命体を持続させる先述のホメオスタシス原理の一種である。メタボリズム運動は、この生命的なメタボリズムの原理を建築や都市に導入する。それは従来の空間的に固定された機能主義に対して、時間軸を含む四次元秩序において生成発展する柔らかな機能主義をめざす。そこに社会の成長や変化に対応する柔軟な建築を実現しようという構想であった。清訓氏はこのメタボリズム運動を推進する精鋭な建築家であった。

菊竹氏は、こうした兄・清訓氏の傍で、しばしば現代建築や都市デザインの話を聞いたり、建築現場を見学させてもらったという。先端的な創造の現場を身近に体験する中で、「都市」、「空間」、「環境」、「関係」といった最新概念の本質的な意味や思考方法を自然と身につけていったのだろう。

先のサイバネティックスもこのメタボリズムも、機械技術と生命系とを融合させて、人間と自然との有機的なつながりを探求する。もちろん専門外の私がここで簡単に要約できるような領域ではないが、両者とも「生命」を重視する革命的なパラダイムの転換であった。菊竹氏がこうした時代の動きを直接

経験したことが、建築や都市の問題と関わる「情報彫刻」の発想へと結びつく重要な契機となったと思われる。もしも氏が工学系大学ではなく、美術系大学に進学していたら、おそらく情報彫刻家・菊竹清文は生まれなかったのではないだろうか。

■ 未来の公共空間へ

ところが、菊竹氏は、「私は『情報彫刻』と言ってますが、従来の意味での彫刻家ではありません」と言う。氏の目標は、台座やガラスケースに展示される実体的な作品の制作ではなく、作品を媒介にして、自然や街並と人々との相互コミュニケーションの創出である。いくつかの例を見てみよう。

① 「Water Land」（図E）は、一九八九年、福岡アジア太平洋博覧会開催の時に制作されたモニュメントである。高さ八メートル。三つの足で立ち上がる姿は、菊竹氏らしい形態である。解説プレートに、「この彫刻は世界の人々との交流を考えた情報化時代の世界ネットワーク構想に基づき制作致しました。光、風、人の動き等によって彫刻と噴水がいろいろな模様をおりなします」とある。この作品は、KDDIの協力を得て、カリフォルニアのヒューレット・パッカード社と国際電話回線でつないで交信しようという今日のネット時代を先取りする企画であった。そこでの「情報」とは、機械的な数値では表現できない感性に訴えかける心の情報である。すなわち「心と心を結ぶ情報彫刻」であり、感性による対話を通じて新たな共同体が目指されている。

② 「The Earth Wing」（図F）は、一九九〇年に創設されたRITE（財団法人地球環境産業技術研究機構）の建物のアトリウム棟に設置された作品である。高さ七メートル、なめらかに曲げられたパ

（図F）「The Earth Wing」1994
（RITE　アトリウム棟）

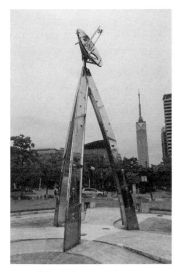

（図E）「ウォーターランド」1989
（百道中央公園）

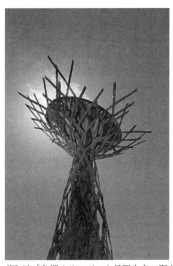

（図G）「冬期オリンピック長野大会の聖火台」1998

イプの上に二枚の羽が垂直に立ち上がっている。周囲の二酸化炭素濃度の増減をセンサーがキャッチして羽の回転を変化させる。二酸化炭素濃度を機械的な数値で示すのではなく、翼の回転の速度で直感的に示される。芸術領域における脱炭素化社会へ向けての取り組みとしては、先駆的な試みであった。

③一九九八年、冬期オリンピック長野大会の聖火台（図G）の制作も特筆しておきたい。高さ六メートル、燃焼部の直径三メートル。チタン製の銀色の円柱を中心に五色の銅製の網が囲むように組まれている。五色は、五輪の色でもあるが、長野県の大自然が四季折々に見せる五色でもある。そのコンセプトは日本の能楽の伝統美を基調とする「現代のかがり火」だという。聖火には、脱炭素社会をめざし、CO2の排出が少なく環境に優しい天然ガスが採用されている。聖火の受け皿はやや斜めに傾けて、最小の炎でも大きく見せるつくりとなっている。この「炎の彫刻」は、アスリートたちの「生命の燃焼」を象徴すると共に、宇宙と交信する「たいまつ」であるとも言えるだろう。

以上の作品例の他に、渡る楽しさも加味した歩道橋のデザインや、都市の景観や車や歩行者の問題などを議論する「交通問題シンポジウム」への参加や、新興住宅地のコミュニケーションを促進する菜園プロジェクトなど、氏の活動領域は多彩である。

菊竹氏のこうした従来の彫刻家の範囲から一歩も二歩も踏み出した活動を見ると、氏が「私は彫刻家ではない」と言うのが理解できる。氏が追求しているのは、美的（感性的）造型体ではなく、美的（感性的）コミュニケーション自体であり、そこに交わされる「情報」とは、数値では計量不可能な心と心を結ぶ「感性的情報」に他ならない。氏のこうした視点は、今日の都市において、効率性や利便性を目

82

的とする物理的機械的インフラだけでなく、芸術文化もまた重要な社会的インフラとなる可能性を有していることを示している。すなわち氏の「情報彫刻」の世界は、未来の公共空間を先取りする試みだと言えるだろう。

■　生命宇宙の情報へ

もういちど作品「スターゲイト」に戻ってみよう。

現代を生きる私たちは様々な情報に取り囲まれている。電話、テレビ、新聞、雑誌、気象情報、ITネットワーク、交通ネットワーク、物流ネットワーク、……。「スターゲイト」は、そうした混沌と錯綜する情報の中にあって、ややもすれば見失われそうな生命の波動情報を捉えようとするのだ。星形の尖った先端はアンテナとなって周囲の建物や街路ばかりか、川や空や宇宙と交信しているかのようだ。

「スターゲイト」は、文字通り星々のきらめく生命宇宙への入り口である。

6 近藤えみ ── トリルの響き

■ 渓谷にて

夜明け前、闇に包まれた渓谷。両側には黒々とそそり立つ山々。星空がのぞき見える。風にさわぐ林の音。谷に木霊す水の流れる音。

不思議なものたちのざわめく気配、自然の諸力がいっせいに迫ってくる。上流へ向かってしばらく登ると、まもなく白い霞がうっすら漂う広い淵に出る。静かだ。その幻想的な風景の中に一人の釣り人がいる。造形作家・近藤えみ氏である。岩場に立って水面に垂れた釣り糸の先を一心に見つめている。とその一瞬、ぐぐっと糸が引く。手応えあり。糸の先でぴちぴちと跳ね上がる生命体。活きのいい山女魚である。やったぁ!、思わず発した彼女の声が渓谷に木霊した。いつの間にか朝日が昇り、やがて明るい青空が見えてきた。鳥たちがさえずり始める。みずみずしい緑を見せる木々、谷川の水がぎらぎらと輝いている。夜から朝へ、朝から昼へ、そして夕暮れ、再び夜へ。刻々と流れる時間、刻々と変容する自然の彩り。風が吹き、雨が降り、雪が積もり、季節が変わる。この壮大な自然の生きた鼓動を彼女は全身で受けとめる。その鼓動のリズムこそ作品「トリル」の原点である。ちなみに「トリル」とは、音楽

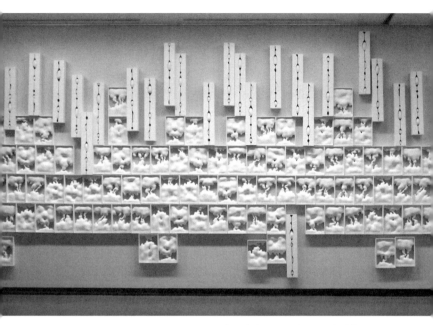

（図 A）「トリル」（福岡市美術館）　2010

用語で、高さのやや異なる二つの音を交互にすばやく弾く奏法のことだという。

■ 作品「トリル」

近藤氏は、飯塚生まれ。子供の頃、いつもお父さんの釣りについて行くのが楽しみだったという。以来、大人になった今でも、釣りは大切な日常生活の一部となっている。作品「トリル」（図A、B）は、そんな大自然での釣り経験を通じて育まれてきたイメージである。作品「トリル」の長方形の木枠の中に白い石膏で作った立体物を納めたユニットを数百個、美術館の壁面いっぱいに配列した。その圧巻の造形作品は、絵画でも、彫刻でもない。ジャンルの枠組みのことなどほとんど考えたことはない。平面でなければいけないとか、額縁の中に納めなければいけないとか、既存の形式にこだわらない。渓谷での釣り経験をベースとする野生の力が造形意志となって突き上げてくる、その意志の欲するまま自由に造形すること、それが近藤氏にとっての表現スタンスである。

次に造形の特徴をいくつか拾ってみよう。

（1）白の力

近藤氏の作品を遠くから見て、まず目に入るのはそのまばゆい白さである。「白」と言えば汚れのない清純で真新しいイメージである。たとえば、白い雲、雪、白衣、ガーゼ、白百合、白鳥、石けんの泡、牛乳の白などが連想されるだろう。個人的な暗い感情やグレーな心理とは全く無縁の、生まれたての純粋無垢なイメージである。しかし、それだけでは氏の作品における「白」の意義として何かが足りない

気がする。そこでそれら連想イメージの内の「牛乳の白」に着目してみよう。

その「乳（チチ）」は栄養分であり、生命の源である。語源を調べてみれば、「チ」は、「血（チ）」「地（チ）」、「父（チチ）」、「力（チカラ）」、「命（イノチ）」、「霊（チ）」と同根である。古代の言霊において「チ」は、精霊、祖霊など、目に見えない霊的な生命エネルギーの流れであった。すなわち「牛乳の白」は、単に清純無垢なだけでなく、その内に強力な原初的生命エネルギーを内蔵しているのである。とすれば作品「トリル」は、近藤氏が自然経験の中でふれた原初的生命エネルギーそのものを造型したものだと言えよう。（図C）

近年、白だけでなく一部に銀色を用い、そのところどころを意図的に変色させた作品を制作している。純粋な白を基調としながらも微妙ないぶし銀を混ぜて、よりリアリティのある渾沌としたイメージへと深められている。

(2) 生命のかたち

そうした生命エネルギーの表現にあたって、それぞれのユニットの中には様々な流体のイメージが造形されている。どこかで見覚えのある形である。岩場の間で逆巻き跳ね上がる水しぶき。したたり落ちる滴。夏空のむくむくと盛り上がる積乱雲。浜辺に打ち寄せる波の泡立ち……。材料はスチロール。これを直感的なイメージにそって削っていく。次に、その削られた表面に膠（にかわ）を塗って下地とし、上から肌理の細かい石膏で塗り固める。乾燥後、石膏の表面をペーパーで磨いてなめらかな流動感をだす。展覧会場の壁面を埋めるためには、これを数百個作らなければならない。時間のかかる作業だが、

その一つ一つを慎重な手つきで制作する。意図や作為は極力抑えて、自然の生成力に即した有機的形態（biomorphism）の造形をめざす。まさに釣りの時と同じような無心の静かな境地である。

（3）ユニットの配列

作品「トリル」は、数百個の白いユニットが美術館の壁面いっぱいにグリッド状に配列されている。

それは戦後アメリカ現代美術のアンディ・ウォーホルが、"スープ缶"をニュートラルで機械的なグリッド状に反復・配列する作品の形式を思い出す人もいるだろう。ウォーホルの場合、大量生産、大量消費の時代のあらゆるモノが大量にコピーされたクールな世界をアイロニカルに表現した作品である。

ところが近藤氏の作品「トリル」の場合、先に述べたように一つ一つのユニットが異なる有機的イメージであり、反復ではない。またそれぞれのユニットはわずかに一つ一つのユニットがずらされているため、作品の意味すところは全く異なる方向を向いている。ではその意味とは何か。

私たちは、一つのユニットから次のユニットへと次々に視点を移動させていく時、不思議に心地よいリズムを感じるのである。造形体には特別の時間が組み込まれているようだ。それはまっすぐな直線上を機械的に進行する線形の時間ではなく、微妙にゆらぎ、ふるえながら、再帰的に躍動する複雑で非線形な時間である。それは大自然の奥深くで捉えられた生命の時間である。作品「トリル」は、機械的に配列された空間芸術ではなく、生命的なイメージを動的に生成する時間芸術、もっと言うならば音楽をイメージさせる芸術、それどころか音楽そのものだとも言えそうだ。

（図B）「トリル」

（図C）「トリル」

■ 生命の響

音楽と言えば、たとえば、ドビッシーとか、ディーリアスとか、グリークなど、詩情感のある音楽をイメージするのもいいだろう。しかし、近藤氏の作品における音楽は、そうした西洋音楽ではなく、もっと別の響きが聞こえてくるのである。どんな響きと言えばいいのだろうか? そこで私がふっと思い出したのは藤枝守氏の響きの世界であった。

藤枝氏は、『響きの考古学』(平凡社)などでも著名な現代音楽の作曲家(当時九州大学教授)である。一般になじみの西洋音楽は十二音階によって構造化されている。しかし、氏はその外部に存在する豊かな響きに耳を向ける。たとえば風の流れに振動するロープの奏でる響きを音楽として捉えようとする「エオリアン」。あるいは、作品「植物文様」は、植物の成長過程にみられる茎の中の電位変化を五線譜上にトレースして作曲を試みた音楽である。藤枝氏はそこに自然と人間との生命的なつながりを捉えようとするのである。

二〇一六年 (二月九日〜十六日、ギャラリー風)、藤枝氏と近藤氏のコラボレーションが実現した。部屋の四つの壁面いっぱいに近藤氏の作品が展示され、そこに藤枝氏が制作した音響が流された。この時は、水中に沈めた珪藻土の化石から出る空気の泡立つ響きであった。珪藻土とは、海底で生息していた微少な植物性プランクトンの遺骸が数千万、数億年かけて化石となった堆積岩である。四十六億年前に地球が誕生し、そして海が生まれ、三十五億年前に海の中で最古の生命である単細胞の藍藻が誕生する。珪藻はこの藍藻の一種である。

珪藻土の響きは、単なる泡ぶくの音を超えて原始の生き物たちの咆哮のようにも聞こえた。それは、近藤氏の造形とは実に効果的にマッチする響きであった。その作品空間は、視覚と聴覚ばかりか、私たちの体じゅうの細胞を震えさせ、想像力が地球の太古へと広がってゆくようであった。

近藤氏の作品「トリル」は、「私」を在らしめる根源的な生命の響きである。

7 酒井忠臣 ── 黒、あるいは無の輝き

■ 黒の問い

黒とは何か？

黒が、〈黒の問い〉を静かに投げかけてくる。

一九八〇年頃から現在に至るまでおよそ三〇数年、酒井氏は黒を基調とする様々な造形表現を試みてきた。平面もあれば立体もある、油彩やアクリル画もあれば版画もある。たまに他の色を使用することもあるが、一貫して黒の美を追求する。

黒の何に惹かれるのか、黒への関心はどこにあるのか。もちろんその長年にわたる制作過程で黒の意味合いは徐々に変化しているはずである。ここでは、酒井氏の造形作品の「黒」の心に近づいてみたい。

■ 青春期

酒井氏は、一九四六年、終戦後の中国・大連で生まれる。大陸から引き揚げ後の幼少期は父のふるさと宮崎市で過ごす。一九五二年、父が病死、千葉県船橋市へ移る。中高の頃、野球も好きだったが、得

意な絵を活かせる美術部に入部、画家の道への小さな一歩であった。一年の浪人生活を経て、一九六五年、武蔵野美術大学造形学部油絵専攻に入学。授業では、毎日、石膏デッサンなど美術の基礎をみっちり鍛えられた。

ちょうど六〇年代の高度成長期、激変する社会の中で美術界も騒々しい状況にあった。アメリカの現代美術の潮流が日本にも流れ込んでいた。ジャクソン・ポロック、マーク・ロスコ、ジャスパー・ジョーンズ、……。抽象表現主義、ポップアート、コンセプチュアルアート、……。東京の画廊や美術館や雑誌などで時代の先端をゆく作品が続々と紹介され、画家志望の若者たちの芸術魂を揺さぶっていた。

伝統的なアカデミズムの中にいた酒井氏もそんな新しい抽象的な表現世界に惹きつけられた。制作の方向性も、次第にゴーギャン風からマチスやレジェ風へ、具象画から抽象画へと移っていった。大学の卒業制作では人物像を抽象化した作品を提出、抽象絵画へと向かう出発点となった。

■ 青年期

一九七〇年、酒井氏は九州産業大学芸術学部美術学科の助手として赴任。ここで坂本善三（一九一一～一九八七）教授と出合う。

坂本善三氏は、熊本県阿蘇郡小国町生まれ。戦前は中央の画壇で活躍していたが、戦後は熊本を居とし九州の美術界に多大な貢献をした。一九六八年、九州産業大学芸術学部教授に就任する。氏は「グレーの画家」と呼ばれ、その作品は、黒、グレー、白を基調とするシンプルな抽象絵画である。氏の年譜に、

「一九六六年（五十五歳）、アメリカの美術評論家・グリーンバーグが、坂本善三の『形』と題する一連の作品を評価する」とあり、国際的にも認められた現代芸術の作家であった。そのグリーンバーグが唱えるモダニズム絵画とは何か。伝統的な絵画は、宗教的・文学的主題を排し、何ものも意味しない純粋な色や形そのものによる造型によって絵画芸術の自律化をめざすのである。

それに対してモダニズム絵画は、タブローを窓と見立てて風景や静物など外界を再現する。グリーンバーグは、そこに絵画の本質を認めるのである。

坂本氏の抽象世界は、そんなモダニズムの絵画原理の影響を受けつつも形式主義に陥ることなく、熊本の阿蘇の山々や森や田畑などの自然の目に見えない生命感を捉えようとする。故郷の大地に立ち、その場所でしか描くことのできない固有のイメージを抽象化し、普遍的な世界へとつなぐこと、そこに坂本氏の絵画の理念があった。

酒井氏は、そんな坂本氏を師と仰いだ。坂本氏のアトリエの出入りも許され、絵具を溶いたり地塗りのお手伝いなどもした。それは酒井氏にとって抽象絵画の本質を学ぶ機会となった。色彩と形態の構成力、形と余白の取り方、画面の隅々まで配慮すること、見たままを描くのではない、理屈で描くのでもない……。坂本氏の言葉が記憶の中に深く染みこんでいった。

やがて酒井氏は、七〇年代半ばから、黒を基調とする抽象作品に取り組み始めた。無駄な要素を削ぎ落とし、シンプルをめざすこと。線と面との相互の緊張感を生み出すこと。色と形の対比や生きたリズムをつかまえること。八〇年代には、腐食した鉄板や木の板を用いて不定型な黒いオブジェを制作したりもした。（図Ａ）立体作品を制作する際でも平面的な絵画思考が働いていた。九〇年代の作品ではカ

94

（図 A）［Space '97-4-1」acrlic on wood 、300 × 10000 × 200、1997

（図 B）［Esace 3」アクリル、ベニヤパネル、240 × 450、 1981

リグラフィー（文字）的要素を取り入れたこともある。こうして酒井氏は、坂本氏の多大な影響下において様々な試みを続けながら、少しづつ氏独自の絵画世界を開拓していった。

作品「Espace 3」（図B）は、一九八一年に制作された作品である。構成的なグリッド状に配置された正方形のパターンの上に、有機的な黒い線が軽快に踊っている。無機的な構成美と有機的な流動美、機械的な現代性と実存的情感のゆらぎが、一つの作品の内にリズミカルにまとめられている。次の世界へと深化させてゆこうとする意気込みを感じる作品である。

■ 壮年期

酒井氏によれば、九〇年代後半頃、西洋モダニズムの抽象的な黒に満足できなくなり、「今まで追求してきた黒の色調を東洋の精神の色にまで深めたいと思った。東洋的な黒こそ、その放つ光と影が見る人の心に語りかけ、精神的絵画になる」と考え始めたという。

二〇〇三年、半年間、パリ（フランス）の版画工房に留学した。そこでは特に色彩についての研究に取り組んだが、まさに西洋世界のまっただ中において逆に東洋の造形空間や黒という色彩についての関心が強くなった。

西洋のモダニズムの流れをざっくりみれば、印象派、後期印象派、シュプレマティズム、未来派、構成主義、立体派、……、そして戦後の抽象表現主義、ミニマルアート、……と、何ものも意味しない自律した記号の造形へと展開してきたが、酒井氏は、そうしたモダニズムに対して無意識ながら懐疑的になっていたのかもしれない。何か大切なものが抜け落ちてしまってはいないか。その何かとは何だろう。

言語で語り得ないところの何ものか。それは東洋人あるいは日本人としての直感であった。

この時、当然、書道や水墨画など墨の世界へと酒井氏の関心は向けられていくことになる。東洋独自の紙と筆、そして墨。その線の流れ、太さ、勢い、さらに余白、濃淡、陰影など、西洋世界には見られない東洋の崇高な美しさをあらためて見直すようになった。同じ黒でも、西洋の抽象美術の黒と水墨画の黒とは何かが違う。もちろん氏が水墨画や書のジャンルに転向したわけではない。また「東洋回帰」を唱えるわけでもない。自らの拠って立つ黒を東洋的なるものの内に探求し、そこから新たな現代美術の可能性を切り拓いてゆくことこそ氏の基本姿勢である。氏の作品が見る者に黒の問いを投げかけてくるのは、そうした真剣な探求精神があるからであろう。では、東洋的な黒とは何だろう。

■　言葉、沈黙、黒

酒井氏はキャンバスに向かう時の心境を次のように述べている。

「作品を創るうえでは、まず静かに画面と対峙し、心に黒の色調を思い浮かべる。すると心に内在するフォルムが自然と立ち現れる……」（ARTing 10 号 ,2013）

「まず静かに画面と対峙し」とあるが、一、二時間のことではなく、実際には何日も画面を黙って見つめ続けることがあるという。この「沈思黙考」する「黙」の時間に注目したい。

漢字「黙」は、「黒」の字の横に「犬」を添えて作られている。「犬」が何を意味しているのかは分からないが、「黒」は、言葉を停止させる「黙」と語源的に同根であることがわかる。氏の長い「黙」の時間とは、「言葉」の彼方の東洋的な「黒」へ向かう通路であった。言葉は、物事を命名し、大／小、

長／短、美／醜、……と分別し、分類し、世界に意味や価値を与え秩序化する。言葉がなければ生活することはできないが、他方、言葉はしばしば慣習化・固定化し、日常生活を融通の効かない不自由なものにしてしまう。言葉は人と人をつなぐが、時に分断もする。私たちはこの言語表象の圏内で生活している。

仏教学者・鈴木大拙によれば、東洋的な「沈黙」とは、そうした「分別」で秩序化された言語圏内でおしゃべりを止めることではなく、その言語圏の外側へ飛び出すことである。すなわち「分別」から「無分別の分別」へゆくことであるという。（鈴木大拙『東洋的な見方』角川ソフィア文庫）

西洋の思考は物事を「分別」することによって文明社会を形成してきた。西洋の思考には「無分別」を表現する論理がないからである。それに対して東洋の思考は「無分別の分別」という独自の論理を持っている。鈴木大拙は、それを「即非の論理」と呼ぶ。つまり「即＝肯定」と「非＝否定」とを、相矛盾し合うまま同時に成立させる論理である。

鈴木大拙は、この「即非」を体得するためには、禅によって「沈黙」の中に沈潜しなければならないという。禅における「沈黙」とは肯定と否定をまるごと包み込むダイナミックな宇宙である。そこでは、日常の言葉は一旦解体され、その彼方から新たな言葉が生成する。慣習化・固定化した言葉の枠組みがはずされ、あるがままの世界が現出し、「私」を在らしめる縁起＝世界のつながりに目覚めるのである。これを悟りと言うのかもしれないが、不肖の私は体験したことはない。

こうした禅における「沈黙」の問いは、そのまま東洋的黒を探求する酒井氏の作品世界における黒と

（図 C）「黒の空間」2014

重なってくる。キャンバスに込められた「沈黙」の中からどのような黒のフォルムが生まれて来るだろうか。

酒井氏の作品「黒の空間」（図C）を見てみよう。

画布の前で画家の沈黙が続く。いつか画家は沈黙の闇の中へ溶け込むだろう。目をどんなに開いても何も見えない、深い暗闇の底へと沈んでゆく。誰もが必ず通過しなければならない生と死の境界領域、死の淵と接する場所である。生まれては死に、生まれては死に、……生／死のダイナミズムの不可思議を思わずにはいられない。画家は、この生／死の境界領域に下降し、「黒」と名づけられる以前の黒と出会う。長い沈黙の時間の果ての真の黒である。ここは自身の死を見ることの不可能性の極点である。その真の黒にふれた時、大きな転換が起こる。黒が輝き始めるのだ。死と接するぎりぎりの極限において生命の光がにじみ出てくるのである。その黒の輝きは不思議と私たちを安心させる。作品が神秘主義的とか宗教的だと言うのではない。繰り返しになるが氏の芸術上の基本姿勢は、あくまでも東洋的な黒を媒介にして、精神性の高い現代美術を切り拓いてゆくことである。

■　阿蘇の大地で

二〇一二年、大学を定年で退官すると熊本県阿蘇の高森町色見にアトリエを構える。酒井氏にとってそこは敬愛する坂本善三氏との思い出につながる念願の地であった。

「朝の小鳥のさえずり、水のおいしさ、すみ切った空気、夜空の星、静寂の夜、何もかも新鮮な日々

である。春は新緑の一心行の一本桜と高森峠の千本桜の中を散歩。夏はエアコンいらずの涼しさの中で制作。秋の紅葉、真冬の朝は氷点下になり、ときどき雪国になる。四季折々変化する自然に喜びを感じている」(『西日本文化』No.468, 2014.4)、と酒井氏は阿蘇の生活を語っている。

都会の住人にとって何ともうらやましい生活である。阿蘇の大自然のみずみずしい息吹に触れて、酒井氏の「黒」はなお一層に深められてゆくだろう。

二〇一六年四月、熊本震災発生。阿蘇地方も未曾有の被害を受けた。酒井氏のアトリエの書籍や画材も散乱して大変だったという。自然は脅威である。しかし人間は、この生きた大地を受け入れ、自然と共に生きる術をみつけてゆかなければならない。その覚悟が氏の重厚な黒の中にこめられているようだ。

8　田浦　哲也 ── 超現実的想像力の行方

私は誰か？

私は、私ではない。

私が私であることを否定する私がいる。意識の届かないところに、私の思うようにならない別の私がいる。その見知らぬ別の私は、しばしば非合理な夢となって私を襲ってくる。その恐怖（快感？）に現実と非現実の境は不分明となり、私という存在そのものがあいまいになってゆく。私は存在しないのかもしれない。

一九〇〇年、フロイト（一八五六〜一九三九）は、「夢判断」を発刊、日常意識の奥底に「無意識」なるものを見出し精神分析学の道を切り開いた。私の奥底には私の思うようにならない非合理な「無意識」がある。この発見は、理性への信頼を揺るがせる二十世紀思想の大事件であった。それは、当時の画家たちにも多大な影響を与えることになった。

一九二四年、アンドレ・ブルトン（一八九六〜一九六六）は、「無意識」こそ芸術表現の基盤であるとして「シュルレアリスム宣言」を発表。ダリ、エルンスト、タンギー等と共に「シュルレアリスム」

（図 A）「耳を切らなかった自我像」油彩、F100、　　年

（B）「自画像（RAIN）」油彩、F10

（C）「自画像（にがて）」油彩、F10

という芸術運動を始めた。彼らは、「無意識」に潜在する願望や欲望をイメージとして引き出すために、自動筆記法、デペイズマン、フロッタージュなど独自の表現手法を開発し、様々な作品を発表した。こうしてシュルレアリスムは、近代合理主義によって抑圧された生を解放し、自由なイマジネーションを開く芸術運動体として瞬く間に世界中に広がり、近代美術史の大きな潮流のひとつを形成することになる。

田浦哲也氏もまた、このシュルレアリスムの芸術世界に引き込まれた一人であり、そこで様々な影響を受けながら自らの表現世界を探してきた。自分の顔を描いた作品「耳を切らなかった自我像」（図A）は、その一つである。まるで別人の顔を描いたかのように本人とは似ても似つかない暗い顔である。タイトルを「自画像」でなく「自我像」としたのは、精神分析的な「自我」の奥底の「無意識」への関心からだろう。ゴッホの「耳」をモチーフにしたというが、右側のはてなマークは何だろう。その中にびっしり埋め込まれている機械の部品にも留意しておきたい。

田浦氏は、この他にも自画像の小品をたくさん描いている。（図B、C）たとえば、奇妙にねじれた体からぬっと突き出てゆがんだ顔。冷徹なロボットのような無機質・無個性の顔。不条理な生の重さに耐えかねてあえいでいる顔。何かを訴えかけてくるような悲哀の眼。デフォルメされたこれらの顔は、画家のその時々の暗い心理の影が裏側にはりついた顔のようである。独特の青ざめた色調に深緑色や赤茶色の少し混じった荒いテクスチャーがその〝影〟を際立たせている。田浦氏は、普段は穏やかで真面目なお人柄なのだが、本人曰く、「実は心の内にドロドロとした暗いものがあるんです」と。だが、そ

の暗くおぞましい"影"は、実はすべての人々の顔の裏側に様々な濃度で張り付いているはずである。もっと言えば現代社会の隠れた「無意識」の醜悪な"影"そのものかも知れない。

○

田浦氏は、二科福岡支部長兼事務局長や福岡県美術協会の事務局長も勤め（二〇二〇年現在）、福岡における中堅画家である。

一九五二年、北九州市生まれ。県立朝倉高校に入学するとすぐ美術部に入部した。どうしたら画家になれるのか、不安と希望が交錯する青春時代であった。高校三年の時、久留米市の西部水彩画展に応募した作品が石橋文化センター賞を受賞。新聞に氏の作品写真と石橋美術館学芸員のコメントが掲載された。「最高にうれしかった、その後の自信につながった」と、田浦さんはこの時の喜びを語る。

一九五一年、武蔵野美術大学に入学、画家への道が一歩だけ進んだ。この頃の写真をみると、当時流行のヒッピー族風の長髪にゆるめのネクタイ、斜に構えて突っ張った芸術家気取りの風体で、青春時代に特有の気負いのようなものが露わに出て、今から見ると恥ずかしい、と本人の感想である。

三年生の夏休みに「深海魚」を仕上げた。薄暗い心の内面を不気味な深海魚に託して描いた作品であった。大学の担当教官であった麻生三郎先生にほめられた時はうれしくて心が踊った。この頃、シュルレアリスムの影響を受けた画家である靉光先生の作品世界にひかれ、ますますシュルレアリスムの世界にのめりこんでいった。

一九八四年、行きつけの画材店の梶木さんから勧められて、伝統ある全国公募の二科展に初出品した。

ところが画風が「二科向きでない」という評価に強烈なショックを受けた。二科向きとは何か？どんな傾向があるのか？と悩んだあげく、翌年は、二科向きに合わせた作品を描こうと努力したが、既存の権威におもねる表現をしたことでひどく自己嫌悪に陥った。そこで、一九九二年、これでだめなら二科展ともお別れだと、思い切って独自色を強く出した作品を出品する。タイトルは「人形化」。人間が人形化していく終末論的世界を描いた作品で、画面に「DON'T UNDERESTIMATE ME」と書きこんだ。

ところが予想外に好評で「パリー賞」を受賞、二科を退会するどころか会員への道が開かれていくことになった。以来、仕事の傍ら二科展を足場としつつ作家活動を続けて来た。

五〇才代、定年までわずかとなった時期に大病を患った。幸い無事完治したが、初めて死を自分自身のこととして真剣に考える機会となった。人生とは何か？生きるとは？人間とは？なぜ絵を描くのか？そうした諸々の問いをスケッチブックに投げかけながら、たくさんの自画像を描いた。百枚以上の自画像がたまっただろうか。その中から描き起こしたのが先述の大作「耳を切らなかった自我像」である。

○

田浦氏に、「お子様リンチ」（図D）というショッキングなタイトルの作品（二〇〇八年作）がある。お子様用の昼食「ランチ」と、私的刑罰である「リンチ」とを重ねて、今日の競争社会の中で抑圧を受

（図D）「お子様リンチ」油彩、F200, 2008

けている子供たちの歪んだ内面を描こうとした作品なのだろうか。異常な世界が緻密なタッチでリアルに描かれている。お皿の上には腐りかけた魚の料理、人物の目は哀しげに涙を流している。何が何でも一番になれと、人差し指を立て、スプーンを立て、遠くには頂点を象徴するピラミッドが見える。ただし、これを時事問題を扱った風刺画と見るのではなく、不条理な時代を生きざるを得ない現代人の存在の暗部をえぐり出そうとする画家の真意を汲み取りたい。そこでもう少し考えてみよう。

「リンチ」と「ランチ」の語呂合わせや異質なイメージの掛け合わせ、日常的な意味をずらしたり反転させ、その意味の裂け目から抑圧されたおぞましい無意識を暴き出そうとしている。

さらに注目したいのは、魚の腹部からこぼれ出ようとしている壊れた歯車やバネや時計など機械部品のイメージである。その異様さにぞっとするが、これらは機械化された子供の心を象徴しているのだとする見方もあるだろう。しかし、よく見ればその壊れた機械類が微妙に動き気配を感じないだろうか。体内で停止していた機械たちが生気を吹き込まれたのか、ムズムズとうごめきながら体の外へ躍り出ようとしているのである。画家の無意識から発する旺盛な欲望が機械に生命エネルギーを与えているのだろうか。

この「欲望」と「機械」という二つの言葉から思い出すのは、ドゥルーズ＝ガタリの著書『アンチ・オイディプス』における造語「欲望機械」である。分かりにくい言葉だが、欲望と機械という相反する意味を接続させて硬直した言葉を攪乱し、無意識の領域を露出させようとしているのだろう。この場合、フロイトが無意識をエディプス・コンプレックスという家族的な自我の問題圏内で論じたのに対して、

ドゥルーズ゠ガタリは、無意識を自我の〈外部〉の自然や身体や社会や言語活動へと拡大し解放する。すなわち、自然と人間、意識と物質、動物と人間など二元的に分別する人間中心主義的な知性は否定され、逆に求められたのは、対立する二つをダイナミックに融合する一元的な知であった。

シュルレアリスムが目指していたものも、この一元的な知であった。二律背反するものを一元的に融合した一点をめざして、ブルトンは次のように言う。

「生と死、現実的なものと想像、過去と未来、伝達可能と不可能、高と低が相反的なものとは認められなくなる精神の一点が存在すると信じられる。……（中略）……シュルレアリスムに破壊的か建設的かなど、どちらか一方だけの意味を押しつけることが如何にばかげているかがじゅうぶんにわかると思う。まして、問題の一点は、建設と破壊が互いに切り結びあいを止める点なのだ。」（「シュルレアリスム第二宣言」江藤順・訳、白水社、一九八三）

シュルレアリスムがめざすところは、「建設と破壊が互いに切り結びあいを止め」て、異質なふたつの意味の対立が融合し、生命の流動する広大なリゾーム状の宇宙を見出すことであった。

ここで重要なことは、シュルレアリスムが探求する想像力は、非現実的な幻想や夢への逃避ではなく、現実そのものへ向けられているということである。

「本来のシュルレアリスムとは、現実そのものが超現実の始まりなんです。いわゆる現実離れしたところに幻想の場所があり、そのなかで主観が保全される、密室の中に逃避する、というようなものではありません。……現実そのものが超現実に変容することが重要なのだとすれば、現実と常に関わって

おかなければなりません。」（巖谷國士「シュルレアリスムとは何か」ちくま学芸文庫）

シュルレアリスム（超現実）と非現実を混同してはいけない。シュルレアリスムは、現実の彼方の非現実的なユートピアや幻想や夢想へ逃避するのではなく、常に現実に関わり続け、現実そのものの変革へ向けて想像力を発動してゆくことである。現実を縛る硬直した言葉やイメージを揺さぶり、無意識の豊かな知を開拓し、閉ざされた生を解放するための芸術運動だったのである。

それはまた、田浦氏が作品において捉えようとしていた地点でもある。氏は、現実世界の対立や矛盾を見据え、その向こうに広がる生命の流動するリゾーム状の宇宙へと自らの想像力を発動させてゆこうとしているのである。

田浦氏は次のように述べている。

「今日の社会は、合理性や利益のみが優先され、絵を描いたり物を作ったり、個人の想像力を頼りに模索している者は、何か生きづらいものを感じざるを得ない時代ではないでしょうか。個人の想像力などというものは、現実社会の中で擦り切れてしまいそうです。そういう時代だからこそ、想像力をたよりに一歩一歩自分の可能性を探索していきたいと考えています。」（「ARTing 10号」2013）

田浦氏の想像力の冒険はまだまだ続いている。硬直した現実世界の前で、私たちは想像力を枯渇させてはならない。想像すること、それは生きることそのものだからだ。

9　中村俊雅 ―― 幸せのしずく

おやっ、絵の上に水滴が！

表面張力でピンと張った小さな水の滴が尾を引きながらしたたり落ちようとするところだ。

しかし、それは本物の水ではない。写真だろうか、いや絵画である。

私たちは、そのリアルな水滴の絵をまじまじと見ながら、まるで本物みたいだとびっくりするが、その錯覚の面白さだけで満足してはいけない。その驚きの向こうの、水滴に込められた画家の思いへと想像をめぐらしてみなければならないだろう。

水滴の絵を如何に緻密に描いても、現実と絵画との間には必ずズレや隔たりが生じる。絵画は、現実そのものではなく、結局、イリュージョンでしかない。

しかし画家は、そのイメージの絶対的な隔たりを知っていながら描かずにはいられないのは何故か。画家は、現実の水滴に潜む何ものかに惹きつけられているのだ。限りなくリアルに描くことによって、表面的な見かけ以上の何ものかにふれようとしているのである。それは画家の内部にあるのかもしれない。問われなければならないのはその何ものかそれ自体であろう。

（図A）「幸せのしずく」油彩、アクリル、SM

水滴の画家とは、中村俊雅氏である。一九五四年生まれ。九州産業大学芸術学部大学院を卒業。堅実に画業を積み重ね、現在、絵画教室や野外スケッチ会などを主宰し多忙である。また福岡市美術家連盟や福岡県美術協会のお世話でも忙しい。

中村氏が水滴を絵画のモチーフとするきっかけにはあるつらい思い出があった。それは中学時代、何かくやしいことがあったのか、手の甲の上に一粒の涙がこぼれ落ちた。それは言葉では表しようのない悲しみであったが、何気なくその涙の滴を描いてみた。すると描くことによって、すこしだけ悲しみから救われるような気がしたという。絵を描く行為には、心の中を洗い、静かに整える特別の力があるようだ。

以来、中村氏は、毎日、水滴を繰り返し描き続けた。次第に面白くなってくるにつれ、水滴が自分の絵のモチーフの一つとして自覚するようになった。

水滴の背景となるテクスチャーも、土壁のように、あるいは幻想的にと、様々な工夫をして水滴を包む心の広がりの表現を試みてきた。作品（A）では、筆の荒いタッチを活かした濃い青緑色のテクスチャーの上に一粒の水滴が描かれている。

ところが八〇年前後、雑誌『美術手帳』の記事で、金昌烈（キム・チャンギュル）という韓国の現代美術作家が同じく水滴をモチーフとした作品を制作し美術界の注目を浴びていることを知った。中村氏

114

にとって大きなショックであった。もう水滴の絵を描くのは止めよう、と思ったという。しかし、ある人から、「同じ水滴でもキム氏の水滴と中村さんの水滴とは、描き方もそこに込められた思いもまったく別物だ。だからこれからも描き続けなさい。中村さん自身の水滴を描けばいいのではないか」、と励まされた。バラの花を描く人はたくさんいるがそれぞれ違った絵になるように、水滴の絵を描く人もたくさんいていいはずだ。大事なことは、単なるイリュージョン以上のものを目指すこと、水滴を介してどんな世界と向き合っているのか、その奥に何を求めようとしているのかである。

金昌烈氏の作品は、一面に無数の水滴がランダムに散りばめられた〝中心のない構図〟である。それは特定の意味に収束することはなく現代の均質空間の広がりの中へ等価なイメージとして溶け込んでゆくようだ。すなわち金昌烈氏の作品は、従来の絵画のように額縁の中で完結させるのではなく、一つのオブジェとして周辺の事物と共に在るミニマルアートに近い。

そんなキム氏に対して中村氏の作品では、一粒あるいは三粒の水滴を画面の中心あたりに配置する非常に求心力の強い構図が特徴である。

実はこの中心のある構図は中村氏の水滴の作品以外においてもみられる特徴で、そこには氏の特別の思いが込められている。たとえば「この街で生まれて」(作品 B)シリーズの作品では、大都市を俯瞰した都市のイメージの中心あたり少年を配置した構図となっている。

六〇年代から七〇年代にかけて、全国各地では急速に都市開発が行われた。野山が切り崩され、古い木造家屋が解体され、鉄とコンクリートとガラスによる近代的ビルが続々と建設され、無機質で雑然と

広がる都市へと変貌していった。そして現代の私たちは、いつの間にか自然から切り離されてしまっている——、という心の痛みが中村氏の一連の作品の原点となった。それは、まず「究極の街」シリーズとして十年ほど続き、その後、作品「この街で生まれて」シリーズへと展開した。

手応えのない薄っぺらで空虚な現代都市が、キャンバス一面に貼られた街の写真の白黒コピーと、全体を染めるやや暗めの濃紺色によって効果的に表現されている。生気を抜かれた影のように青ざめた虚像の街。それは近未来都市の廃墟のイメージだと言えば、言い過ぎだろうか。

作家は、この都市の上に野球少年たちを水平に並べているが、今にもその陰鬱な空虚さの中へと消え入りそうである。ところが作家は、その中心に位置する一人の少年にぼうっと明るい照明を当てて、求心力のある構図をつくっている。それは決して強い光ではないが、画家の心のこもった穏やかな光だからであろう。その中心の光は柔らかに拡散し、都市を明るく照らし出しながら、すべての少年たちを都市の影からすくい上げようとしている。芸術の力がここにある、と思うのは私（筆者）だけではないだろう。

この作品について作家はこう語っている。

「『日々の生活の中で子供たちがこの街でどのように生きてゆくか、という不安や希望を込めて、『この街で生まれて』シリーズが始まりました。……子供たちがこの街でたくましく育ってほしいと願った作品です。」

しかもこの中心を強調する構図は、まさに水滴を中心に配置する構図に等しい。作家の子供へ寄せる思いと水滴へ寄せる思いの同質性を見てとることができる。すなわち両者に共通する求心力のある構図とは、作家の小さなものへ向けられた優しさであろう。

(図B)「この街に生まれて」P120号、1998

そこで、水滴の作品に話を戻そう。

中村氏はあるところで次のような思いを語っている。

「何かをつたって流れる水滴。ゆっくり輝きながら落ちてゆく水滴もあれば、一瞬で消える水滴もある。額の汗、涙、花びらの水滴、……いろんな所で、はかない美しさで水滴は生きている。私は、いつもしあわせな水滴のいる場所をさがしている。」

世界中には、いろいろなところにいろいろな水滴があり、その一つ一つが中心である。小さな水滴は、たくさんの水滴の中の一つであり、世界中の水滴と響きあっているのである。

ここで五木寛之「大河の一滴」（新潮文庫）の中から数行を引用してみよう。

「存在するのは大河であり、私たちはそこをくだっていく一滴の水のようなものだ。ときに跳びはね、ときに歌い、ときに黙々と海へ動いていくのである。……私たちの生は、大河の流れの一滴に過ぎない。しかし無数の一滴たちとともに大きな流れをなして、確実に海へとくだっていく。……」

「……私たちはふたたび、人間はちっぽけな存在である、と考え直してみたい。だが、それがどれほど小さくとも、草の葉の上の一滴の露にも、天地の生命は宿る。生命という言い方が大げさなら、宇宙の呼吸と言いかえてもいい」

世界とは、喜びも苦しみも、夢も絶望も、清濁すべてを呑み込みながらとうとうと流れる生命の大河である。私たち一人一人の人生は、その大河の一滴に過ぎず、生まれては死ぬ、その繰り返しだ。しかし一瞬であっても、この世に生を受けたことは奇蹟である。だから、一年でも、十年でも、あるいは

百年でも、生き続けることそのことだけで素晴らしい。生きることそれ自体が深い意味を生成しているのだ。そこには、「生の喜び」がある。それが中村氏が水滴の中に見つめようとしている何ものかであろう。だから氏は、水滴を描いているととても安心するのだという。水滴は、今ここで生かされていることの確かな証左に他ならない。「私」という存在は小さな一滴にすぎないが、宇宙全体とつながっている。

中村氏の個展でのエピソードをひとつ。

ある日、若い夫婦が会場にふらりと入ってきた。特に目的があったわけではなさそうで、たまたま通りがかりにちょっと立ち寄ったらしい。二人は、会場に展示されている水滴の小品の一つ一つを興味深そうに見て回っていたが、ふっとある作品の前で立ち止まった。それは濃い緑色のテクスチャーの上に三つの小さな水滴が描かれた作品であった。その三つの水滴は仲むつまじく描かれている。二人はしばらく話し合っていたようだが、まもなくその作品を購入したいと申し出た。実は、奥さまがまもなく出産とのことで、その記念にしたいのだという。三つの水滴は、お父さんとお母さんと赤ちゃんの三人を祝福するまさに命のしずくなのである。自分の絵を喜んでくれる人との偶然の出合いに、中村氏はとても嬉しくなった。

10 濱田隆浩 ── 「芯」を描く

スペイン中部に広がる荒涼とした原野。狼が何処かにひそんでいるかのような不気味な気配。荒々しい風だけが草むらを騒がせている。その大地の上に夥しい数の奇妙な巨岩が群れをなして立っている。数十万年にわたる大地の隆起や浸食によって形成された驚異的な風景である。

濱田隆志氏の作品（図A）は、その群れなす奇岩の一つを描いたものである。下部の方だけ強く浸食されたためか、巨大なキノコのような頭でっかちに変形した岩である。だがずっしりと地の底深く根を張って、しんとした青空に向かって垂直に立っている。

スペインの首都マドリッドから東に向かう新幹線に乗っておよそ一時間、荒涼とした丘陵地帯に建設された古い城塞都市クウェンカの街に到着する。濱田氏がテーマとした奇岩はこの街の郊外にある。交通の便が悪く一般の観光ルートからはずれているため日本人が訪れることはほとんどない。かつてバスで移動していた時、偶然に車窓から見つけたのだった。地球の壮大な歴史を感じさせる驚異の風景。体中に激震が走った。長い間、求めていたものはこれだったのかもしれない。画家として最高の題材との

（図 A）「孤岩 R2」F50（117 × 91cm）、油彩、カンバス、2013

出会いであった。以来、何度もこの地を訪れ、その奇岩を描くことが最も重要なライフワークとなった。

だが濱田氏が描いた雄々しく立つ奇岩の絵は確かにリアルであるが、写真のようにありのままを再現した写実画ではない。実際の高さは七〜八メートルほどらしいが、まるで雲を突き抜けるかのように巨大である。岩の驚異を強調するために大きくデフォルメされている。そこに氏が直感した「崇高」な力が込められている。

「崇高」とは、大自然のすさまじい勢力に対する畏怖によって生まれる美学的な感情である。天空を突き抜けてそびえ立つ山、雷鳴の轟き、荒れ狂う暴風雨、怒濤逆巻く大海原、……、人間の想像力をはるかに凌ぐ大自然の凶暴な勢力の前で、一瞬、怖れてたじろぎながらも、すぐさま雄々しく生きようと意志する精神である。濱田氏の作品に感じる「崇高」な力は、奇岩を生み出した大自然の驚異に触発された氏の内なる生命意志の現れに他ならない。

濱田氏は、博多の春吉生まれ。絵が得意だった氏は、高校時代、「玄デッサン教室」に通った。当時、博多の川端商店街の「英ちゃんうどん」の二階にあって、小田部泰久先生、柴田善二先生、木戸龍一先生（三人とも彫刻家である）の指導の下で、画家や彫刻家志望の若者たちが黙々とデッサンに励んでいた。生徒たちは皆真剣そのもので、部屋の空気はいつも緊張感で張りつめていた。現在、彫刻家として活躍している池松一隆氏もこの時の生徒の一人である。

122

そんなある日、いつものようにデッサンをしていると、小田部先生が後ろからいきなり拳骨でゴツン！と頭を叩かれ、博多弁で「お前、芯ば、描かんや！」と叱られたという。この時、頭の痛さよりも、「芯を描け」という言葉の方がずっと痛く胸に突き刺さった。

「芯」とは何か。

例えば、リンゴやミカンなどの果実の「芯」。植物の茎、樹木の幹。家屋の大黒柱。動物であれば体を貫く背骨。「芯」は、大地の引力に抗して上方へと伸び成長してゆく生命体の支えである。

小田部先生の「芯ば、描かんや！」という叱責は、その後の濱田氏の作風を決定づけてゆく。以来、果物を描く時も、静物（作品B）を描く時も、風景を描く時も、常に「芯」を意識するようになった。どの作品においても地球に根ざす強靭な「芯」が立ち上がっている。氏の作品の魅力はまさにこの目に見えない「芯」にあると言っても過言ではないだろう。

そんな濱田氏にとって、本や映画で親しんでいたスペインは最も行きたい国であった。スペインは、東はピレネー山脈を境にフランスと接し、南の地中海から押し寄せてきたイスラムの影響を受け、イスラム系とラテン系とが混交した独特の文化圏を形成している。氏は、そこで育まれたスペインの人々の強烈で個性的な生き方に共感させられた。その中でも作家セルバンテスの小説の主人公ドン・キホーテ（図C）はあこがれの人物である。

ドン・キホーテは、ヨーロッパ中世の騎士道物語を夢中に読んでいる内にその物語の中の主人公になりきってしまうという物語である。

「来る日も来る日も、夜は日が暮れてから明け方まで、昼は夜明けから暗くなるまで読みふけったので、睡眠不足と読書三昧がたたって脳味噌がからからになり干からび、ついには正気を失ってしまったのである。……（略）……こうした仰々しい、雲をつかむような絵空事が彼の想像力の首座を占め、その結果、騎士道物語のなかの虚構はすべて本当にあったことであり、この世にそれほどたしかな話はないと信じこんでしまったのだ。」（セルバンテス『ドン・キホーテ』岩波文庫）

こうしてドン・キホーテは、幻のドゥルシネーア姫の危機を救う夢想の旅へと向かう。その時代錯誤な行動がおかしくもあるが、すでに失われてしまった雄々しく崇高な騎士道精神を憧憬するロマンティストである。そこに強い「芯」を感じる濱田氏もまた、雄壮雄大な世界に武者震いして胸躍らせるロマンティストである。おそらくドン・キホーテのようにスペインの雄々しい旅をいつも夢想していたのであろう。

高校卒業後、九州造形短期大学の一期生として学ぶ。大学を出ると博多織の商社に就職、デザインを担当するようになった。社長の後藤基助氏は美術への造詣が深く、濱田氏の良き理解者であった。濱田氏も社長の気持ちに応えて仕事に励んでいたが、スペイン旅行の夢はふくらんでいく。どうしてもスペインに行きたい！そこで後藤社長に相談して、一九七六年、初のスペインへの旅が実現した。この時から今日まで渡西すること十五回にもおよぶ。

スペインは訪れるたびにその想像以上の風景に胸がおどった。

「クリプタナの高台から望む地平線と大空、トレドで見た真っ赤な夕陽、ロンセスバージェス峠の漆

黒の夜の星座、トルヒージョの猛暑、ウスタロスの酷寒、三百六十度見渡す限り何もない原野、その中を数十キロ続く一本の道、延々と広がるひまわり畑、そして荒野の彼方から突如現れるマドリッドの近代的ビル群……」、見るものすべてが感嘆する世界であったと、濱田氏の話は尽きない。

特にマドリッドのプラド美術館を初めて訪れた時の衝撃は、今でも忘れられないと濱田氏はいう。世界三大美術館の一つで、一八一九年に開館、スペイン新古典主義の代表作と言われるその壮麗な建築にまず圧倒された。さらにその回廊に入れば、そこに展示されているスペインと世界の名画の膨大な作品群に心を揺さぶられた。ゴヤ、ベラスケス、エル・グレコ、……。喜怒哀楽、善悪、愛憎など、人間のあらゆる感情を包み込む芸術世界に呑み込まれた氏は、心の中に抑えこんでいた画家への道を捨てきれなくなってしまった。

旅行から帰ると、後藤社長に、絵に専念するために退職したいと申し出た。後藤社長は、濱田氏の熱意に打たれ快く送り出してくれたという。退職後も、後藤社長は氏のよきアドバイザーとなった。かくして独立独歩の画家の道が始まる。

一九八五年、濱田氏は西日本美術展大賞を受賞。この時、三十七歳、画家として歩いてゆく大きな勇気となった。その数ヶ月後、ある方の紹介で、久留米市出身の画家・藤田吉香先生が主宰する「青山会」に参加、十数年にわたり指導を受ける。先生からは絵画のみならず美術全般にわたって多くのことを学んだ。その中で最も印象に残っている想い出がある。

ある時、先生は、やや太めの筆で描いた円を示し、形はこの線の外側なのか、それとも内側をいうの

か？さあ、答えよ、と問われた。言葉で説明しようのない問いを突きつけられて、濱田氏の思考は何が何だかわからず混乱した。結局、今でもその答えはわからないままであるという。が、その解答不可能な何ものかこそ、絵画の本質かもしれない。それは氏の作品の「芯」となって生きているのではないだろうか。

近年（二〇一七年頃）、崖の上に建設された城塞都市・クウェンカの街の全景を二百号を超えるキャンバスに描いた〈作品D〉。クウェンカの風景がパノラマのように見渡せる。渓谷の手前の方から登りの坂道がゆるやかに続く。途中の草原に羊たちがのどかに群れている。坂道を登りきったところの崖沿いに、住居、ホテル、教会などが建ち並ぶ。よくもこんな険しい岩場の上に建設されたものだと感心もする。細部に目を凝らしてみれば、生活する人々が豆粒のような小ささで描かれている。険しい山々を創り出す大自然と、その中で生活を営む小さくも逞しい人間。この自然と人間を包む壮大な風景画において、私たちはその全体を貫く「芯」を直感するだろう。

濱田氏は、絵画において大地に屹立する「芯」を描き出すことによって、世俗化してしまっている私たちの心の中に逞しく立ち上がる「崇高な精神」を蘇らせようとする、現代のドン・キホーテである。

126

（図B）「静物」油彩、F6

（図C）濱田氏がスペインで
購入したドンキホーテの置物

（図D）「古都（クウェンカ）」162 × 324cm 油彩、カンバス、2019

11　原田伸雄 ───　踊ろう、肉体のロゴスよ！

雑居ビルの地下の薄暗い小さなホール。四、五十人の観客がおしゃべりしながら舞踏の始まりを待っている。と、そのざわめきをさえぎるかのように観客の背後から一本の白い手をぬっと差し出し、ゆっくり……ゆっくり……狭い座席の間をぬって進むのは舞踏家・原田伸雄。その静かに足を運ぶ気配にホールはしんと静まりかえるや暗転、ピンスポットが舞踏家を照らしだす。その姿といえば頭の髪から指先まで石膏像のように白く塗りこめ、純白のウェディングドレスに身を包んだ男・女でありたい男、男でありたい女、あるいはどちらともつかない純粋な性そのもの。その不可解さが猥雑な揺らぎとなって闇の空間を艶やかに輝かせる。やがて舞踏家は、ステージの真ん中あたりで立ち止まり、腰をなめらかにひねらせ観客の方に向きなおるや白い手を持ち上げるが、指先は闇の奥の恐ろしいものにでも触れてしまったかのように細かく震えている。半ば腰を沈めて茫然と立つ舞踏家の黒々と揺らぐシルエットに覆われる私たちは、いつか沈黙の妖しい幽界に降り立っていることに気づく……。彼は、この世とあの世との境界上をさ迷う幽霊なのか。

●踊る原田伸雄（写真提供：鶴留一彦）

今、私はこうして原田氏の舞踏について書きながら、言葉で語ることのもどかしさを覚えずにはいられない。足のゆるやかな上げ下ろしから首の振り具合まで、言葉ではどうしても置き換えることの不可能な微妙な身体表現がそこにある。舞踏家は、言葉によって語り得ないものを身体によって表現しようとしているのだから、当然と言えば当然である。それにもかかわらずどうしても言葉で表現しようと欲する何かが私の身体の中でむずむずしている。ここではそれを、何かを名付けようとする前言語的な意・味・エ・ネ・ル・ギ・ー・と呼んでみる。舞踏家を身体表現へと駆り立てているものも同じくこの前言語的な意味エネルギーであり、その波動に私の身体の内部が共鳴を起こしているのだろう。

原田氏は、舞踏を通じて「言葉を探しているのだ」と言う。言葉は、「ロゴス」とも言われる論理的思考の原理を有し、事物の情報を集め順序立て整理し伝達するための道具である。しかし、氏が探し求めようとしている言葉は、そうした論理的なロゴスとは異なる位相にあるのではないか。身体表現の奥深くから湧き上がる前言語的な意味エネルギーは、全宇宙をつかみ取ろうとする「もう一つのロゴス」なのではないか、そしてそこから新たな言葉を発生させようとしているのではないか、と私は思う。氏は、この「もう一つのロゴス」を求めて幽霊のように踊るのである。

舞踏家・原田伸雄氏は自らの来歴を次のように述べる。

「一九四九年、柳川市生まれ。伝習館高校卒。早稲田大学在学中、劇団『自由舞台』でアラバール等の演出をてがける。ある時、笠井叡の『丘の麓』（一九七二、客演・大野一雄）を観て、舞踏の劇薬のような混沌に触れ、演劇から舞踏に転身。一九七二〜七九年、笠井叡の主宰する『天使館』に参加。

一九八〇年、独立して舞踏結社『青龍会』を主宰。一九八五年、福岡に帰郷。九年後の一九九四年、福岡で『青龍会』を再結成。現在、芸術と反芸術の境界線上を滑稽かつシリアスに往還中。……（略）……道筋は、『異和』に始まる。『異和』に苦しみ、『異和』と格闘し、その『異和』の数々を束ねて捏ねあげた『異和』の総和を生命の糧に変え、更には喪失感をも逆手に取り、虚の空間を虚のエネルギーで充たすことによってそれをリアルへと精錬してゆく秘法の修得の過程だったように思う」と。

原田氏は、「芸術と反芸術の境界」において、生の「異和」と向き合い、人間を問う舞踏家である。身体と言う極めて形而下的生理的現象と直接向き合うことによって、逆に極めて形而上学的問いに取り組む。人間とは何か？ 世界への『異和』がそんな問いとなって迫ってくる。それをステレオタイプ化した既成の言葉ではなく身体で答えようとするのだ。倒錯的な衣装を身につけ、悲劇的なユーモアと妖しく華麗な毒素を含んだ奇怪な身体表現の中心には、この生真面目なくらい真剣な問いが据えられている。もちろん舞踏の醍醐味は何よりも体を自由自在に動かす時の狂的なエクスタシーである。そのエクスタシーこそ自我を超えた身体の暗がりに潜在する「もうひとつのロゴス」へ通じる秘密の回路を開いてくれるのではないか。

原田氏は、ある日、途方もないことを思いついてしまった。毎月、舞踏の定期公演を行うこと。シリーズのタイトルは「肉体の劇場」「肉（ニク）」を「二・九（ニ・ク）」とかけて毎月「二十九日」に公演を行うという肉体修行を企画、二〇〇八年から雨にも負けず風にも負けず、一回も休みなく持続すること。

二〇一一年まで見事に実現させた。

舞踏シリーズ「肉体の劇場」。ここでは「身体」ではなくあえて「肉体」という挑発的な言葉が使われている。「身体」という言葉はすでに意味が平準化され訴求力に欠ける。舞踏において噴出する過剰な意味エネルギーが表象しようとするものは、「身体」という意味レベルをはるかに超え出てしまっているからだ。確かに「肉体」とは暗く生々しい。「肉欲」と言えば情動を刺激する官能的な言葉であり、「肉体労働」と言えば泥と汗にまみれて働く姿をイメージする。「肉片」と言えば何やらグロテスクでもある。「身体」も「肉体」も、同じ人間の体を表しているものの異なった意味を持つ。「肉体」は、叩けば痛いし怪我すれば血が噴き出す現実の体そのものであり、欲動が張り詰める感性経験の現場である。ところが「身体」とは、「身体測定」とか「身体検査」と言うように体の機能を示す抽象化された概念であり、痛くも痒くもない明るく健康な言葉である。そこにドラマは生まれない。だからこそ「身体表現」ではなく「肉体の劇場」でなければならなかった。

視点を少し変えて「肉体」と言わず、単に「肉」と言ってみればどうなるか。それは、牛肉、豚肉、鶏肉などの動物の「肉」と同列に置くことになり、人間の切実な情念や存在感は失われてしまうだろう。「肉の劇場」と言えば肉屋さんのようである。「動物の肉体美」と言えば滑稽である。だが笑ってすませないこともある。「肉／肉体」の境界が示しているものは、実は「動物／人間」の境界である。この境界「／」は、人間が限りなく動物に接近してゆく時、人間が人間でなくなり、人間が人間であることの意味が問われる極限である。そしてこの「動物／人間」の境界への問いは、必然的

132

に人間と言語の問いへとつながる。

「動物/人間」の分離は、およそ七百万年前、チンパンジーやゴリラの類から分岐した猿人が二足歩行を始めた頃である。以来、原人、旧人、そしておよそ二十五万年前、私たちの祖先であるホモ・サピエンス（新人）へと進化を遂げてきた。

生きるとは、世界との間に意味を生み出してゆくことである。意味とは世界との関係性である。動物は自然環境との間に独自の意味システムを作りあげている。これを生物学者ユクスキュルは〈環世界〉と名付けた。この意味システムは、生態的な〈シグナル〉（または〈サイン〉）に基づく〈感受系〉と〈反応系〉という二つの系統相互の平衡と協同によって形成される。昆虫、魚、鳥、哺乳類などそれぞれが異なる独自の〈環世界〉を作って生きているのだ。（ユクスキュル「生物」岩波文庫）

人間もまた固有の環境を生きているが、動物の〈環世界〉を超え出て、さらに深い意味を創造しながら生きたいという過剰な欲動を持つ。その過剰な意味エネルギーが文（化）明を築きあげて来た原動力であった。

人間にとってその深い意味とは何か。哲学者カッシーラーは、ユクスキュルが示した〈シグナル〉（または〈サイン〉）の意味システムに加えて新たに〈シンボリック・システム（象徴系）〉を見出した。「人間はシンボルを操る動物である」として「動物/人間」の境界を明示し、「人間は、ただ物理的宇宙ではなく、シンボルの宇宙に住んでいる。言語、神話、芸術および宗教は、この宇宙の部分をなすものである」（カッシーラー「人間」岩波文庫）と、カッシーラーは述べる。ここには言語＝ロゴス（理性）への確たる信頼があるようだ。

ところで言語で語り得ないものを肉体的舞踏で表現を試みる原田氏は、言語＝ロゴス（理性）という

・等号を一旦解除しようとする。「動物／人間」の境界、すなわち人間が人間であることの意味が問われる極限に限りなく接近し、言語を生成する意味エネルギーの源泉へ降り立とうとするのである。

そこで図Aを見て頂きたい。横軸は七百万年にわたる自然系から文（化）明系へと進展する時間の流れを示す。縦軸は個体内の生命的身体から表象を生み出す観念へと連なる。動物的反応を超えて、「身振り手振り」、単純な「叫び、音声」、さらに複雑な意味のある「言葉」の誕生へ。そして五千年前の「文字」の発明、産業革命以降の印刷技術の発明、ラジオ、テレビなどの通信技術の発明、今日のデジタル情報技術の拡大等へと展開する。意味エネルギーは、生態的な〈シグナル〉（または〈サイン〉）を超えてシンボル系である言語による表象圏を作りだしてきた。

この図のポイントは、悠久の言語メディアの全歴史（横軸）が、現代人の身体内（縦軸）に内蔵されている。言語という抽象的な意味システムが、私たちの身体全体を丸ごとに呑み込んでしまっているのである。人間の生活のすべては、言語の意味システムによって形成されており、その外部へ出ることは出来ない。この文章で用いている「身体」も「肉体」も「肉」も「人間」も、所詮はすべて言葉にすぎない。言葉は、どんなに駆使しても血管や神経細胞や心拍などの生命活動そのものに直接触れることは不可能である。

ここで図の右上の観念に注意したい。ここは言語表象が極端に観念化し、ロゴスが凝固してしまった領域である。そこは人間が動物的〈環世界〉から離脱し、自然性を喪失した危険な虚空間に他ならない。原田氏が世界との「異和」を感じ、「言葉を探す」のは、まさにそんな実在から隔絶した虚空間の息苦

●踊る原田伸雄（写真提供：鶴留一彦）

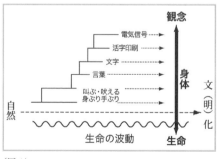

（図A）

しさや苛立ちからではないだろうか。

しかし言語は生命の流れと共に動いている。言語は世界と人間との関係性の表象であり、生きる過程で意味を生み出し、常にその関係性を新たに更新して行くダイナミックな働きを持っている。人間が生きる場においては、自らが用いる言語の内側からその言語そのものを食い破り新たな言語を生み出してゆく意味エネルギーが潜在しているはずである。この意味エネルギーの源泉である生命の波動は、悠久

の古代から時を超えて今ここを生きている身体の奥底にまでも流れている。その流れを図の下の波線によって表している。その生命の流れから井戸水を掘るように意味エネルギーを汲み上げること、それを可能にするのが舞踏であると言えるだろう。

　舞踏は、「肉／肉体／身体」という言語の差異を融解させる様々な肉体言語によって、人間と動物が渾然一体となって流動する生命の根源に降り立ち、そこから差異を生み出す意味エネルギーを引き出そうとする。言葉の初源にふれて、「もうひとつのロゴス」へ通じる回路を探そうとする。

　ひねり、ねじり、傾き、はいずり、ころがり、……まるで頭が腕となり、足が腹となり、指先が眼となったかのような奇異、奇怪、奇妙、「奇」としか言いようのない肉体言語は、身体を構成している一切の既存の意味連関を解体し、小賢しく固まった知の関節をはずし組み替えてゆく。「私」の身体を構成していた言語の強固な骨組みがすべて解除され、「私」は真裸の柔らかな生そのものの原形へと向かう。舞踏における肉体言語の最も基本となる原型は卵型である。それは膝を両腕で抱え、頭を包みこむように丸くうずくまった姿勢で胎児の形でもある。この肉体言語を介して、「私」でない「私」へ、生の根源へと降りて行く。そこから噴き上げて来る意味エネルギーは、世界との関係性を洗い直し、創造的に組み換えるだろう。舞踏は、新しい知＝肉体のロゴスと出会うためのアート（技術）である。そこに、きっと、新しい時代を開く希望の言葉を見出すことができるに違いない。

　さて、あれこれと考えているうちに、舞踏家の踊りはいよいよ白熱を帯び、あたりは青白い光で満た

されてきた。

その時だ、鈍い地鳴りが起こった。見上げれば天井に大きな穴がぽっかり空いている。幻想だろうか、その穴を抜けて漆黒の宇宙が見える。宇宙は太古の響きに満ちていた。古事記や日本書紀の神々の時代よりもっと古い時代、たとえば縄文の頃か。闇夜に昇った月明かり下で、原始の人々が大地を踏みらし踊っている。大地がどっくんどっくんと響き返していた。森も林もどっくんどっくんと高鳴った。人々は両手を上げ下げし、足でステップを踏み、奇妙な形で体をゆすりながら踊っている。次第に、激しく、狂おしく、ギリシャのディオニュソス的乱舞へと変容してゆくようだ。

彼らは大地を踏みしめながら宇宙へ向かって奇声を発している。その声は目に見えない何ものかと応答している。超越的な聖なるものと内在的な魂とが、踊る肉体を介して一つに結ばれるのだ。その結び目に新しい言葉が生まれる。「呪言」、「言霊」あるいは「真言」とでも言えばいいのか。

そして今、舞踏家は、あっは！と笑い、観客に呼びかける。耳を澄ましなさい、原初の声が聞こえる。もうひとつのロゴスの響きが聞こえる。

さあ、みんな踊ろう。

この九州の大地をしっかり踏みしめながら、さあ、踊ろうではないか！

12 日賀野 兼一 —— 海の上のアルカディア

西洋の古典的な香りを漂わせてきらりと光る小さな絵が一点。そこに描かれているのは黄金の光に包まれて海の上に浮かぶ宮殿だ。イタリアらしい陽気で鮮やかな色調と細やかな筆使いで巧みに描かれたその作品は、絵画というよりも純粋な美が凝縮した工芸品といった方がいいほどである（図A）。

作者は、日賀野兼一氏。四十代後半、中堅の画家である。

技法は、ルネサンス期に盛んに使われたテンペラ画法である。「テンペラ」という語は、イタリア語の「temperare（テンペラーレ）＝混ぜ合わせる」を語源とし、キャンヴァスに定着させるため色彩の顔料を卵の中身と混ぜ合わせて描く技法である。この場合、生卵の"黄身"だけを使用する方法や、"白身"だけの方法、"黄身と白身"を混ぜて描く方法、また生卵と油を混ぜて描く方法などがある。日賀野氏は、さらに複雑な工程を経て金箔を貼る技法も加え、華麗な輝きを放つ「黄金テンペラ画」として作品を仕上げている。

（図 A）「輝く街に」F10（45.5 × 53.0cm）

作品に見える宮殿の柱、壁面、窓など一つ一つは精妙な描写であるが、平面性を特徴とするテンペラ画であるため、写実的というよりもメルヘン絵本の一場面のようである。黄金に輝く宮殿からは、麗しい風に乗って楽器の調べが聞こえてくる。部屋の中ではお姫様や妖精や動物たちが楽しく戯れているのか。地上的な重さも、暗さも、汚れもない、純粋な美の世界。古代の人々が憧れたアルカディア（理想郷）とは、そんな世界なのだろうか。まさに理想家である日賀野氏らしい作品である。

　　　　　☆

　日賀野氏は、茨城県水戸市出身。一九八八年、九州産業大学芸術学部に入学。以来、福岡でずっと画家活動に励んでいる。

　一九八九年、初めてヨーロッパ（フランス、オーストリア、イタリア）の旅をした。西洋芸術のど真ん中で見るもの聞くものすべてが刺激的であった。

　この時、氏が特に引きつけられたのは、イタリアのフィレンツェやベネツィアで開花したルネサンスの芸術家たちによるテンペラ画技法であった。テンペラ画は、色彩の発色の良さや描線の爽やかさを特徴とし、有名な『春』や『ヴィーナス誕生』の作者であるサンドロ・ボッティチェッリをはじめ、ジョット・ディ・ボンドーネ、ピエロ・デラ・フランチェスカ、ベアート（フラ）・アンジェリコ、フィリッポ・リッピ、ドメニコ・ギルランダイオ、……、と多くのテンペラ画家を輩出した。

　しかし十五世紀になると、現在のベルギーやオランダにあたるネーデルランド地方で開発された油彩

140

画技法が急速に普及する。イタリアでは、レオナルド・ダ・ヴィンチ、ラファエロ等によって、油彩画の作品が制作されるようになった。そしてテンペラ画技法は次第に衰退してゆくことになる。が、それから数百年を経た二十世紀になって、テンペラ画技法が再認識されるようになった。ルネサンス時代に描かれたテンペラ画の作品群が、時を超えた今でさえもその素晴らしい色彩の魅力を保っていることに、現代人があらためて気がついたのである。こうして今日、テンペラ画の特性を活かした新しい作風による作品の制作が試み始められた。日賀野氏もその一人であり、独自の画風でテンペラ画の創造活動に取り組んでいる。

欧州旅行で日賀野氏がさらに魅了されたのは、アドリア海に浮かぶ美しい都、ヴェネツィアであった。陸地から四キロほど離れた島々からなり、都市の中を網の目のように運河が走り、人々はゴンドラや渡し船で移動する。運河の両岸には、ビザンティン様式、ロマネスク様式、ゴシック様式など色鮮やかな歴史的建築が建ち並び、地中海の明るい陽光に照らされその美しい影を水面に映してゆらめいてる。また、水面で反射した光がそれら建築群をきらめかせてもいる。朝、昼、夕と刻々と変化する光に応じて都市の表情も変化する。

なんと美しい都市だろう！
日賀野氏は感嘆した。ルネサンス芸術の精髄を凝縮したかのような光と色彩にあふれる夢のような光

景に、氏の心の奥深いところにある芸術魂が動かされた。氏の心は、壮麗な都市に宿る永遠の美へ、聖なるアルカディアへと向かった。以後、ヴェネツィアの街の建物は、氏の重要なモチーフとなって繰り返し描かれることになる。作品（Ａ）はその一つに他ならない。おそらく、こうした衝撃的な出会いによって、画家は本当の画家になるのではないだろうか。

☆

　ルネサンスとは、中世の教会の支配から脱皮し、早春のような明るい現実に目覚め、個性ある人間として、自由を謳歌する時代だと言われている。しかし、その「明るい現実」とは、あるがままの現実で・・はなく、古代ギリシア（ヘレニズム文明）の晴朗で神秘的な理想的世界が投影された現実であった。こ・・・・・・の現実世界の二重性に留意しておかなければならない。

　「中世においては、現実世界の否定が神の国に至る道であったのに対して、ルネサンスにおいては、現実世界を肯定することが神の国へ導いてくれるものであった。現実の世界と理想の世界のこの特異な融合、異教主義とキリスト教信仰とのこの神秘的な結びつきこそが、ルネサンスの芸術に、そしてさらにその文化全体に基本的な骨組みを与えているもの」（高階秀爾「ルネサンスの光と闇」）であった。

　その現実と理想とを重ね合わせる神秘性とは、プラトン哲学の再考によって発展した魔術的な新プラトン主義であり、芸術文化に大きな影響を及ぼすことになる。それは、目に見えないイデアの下で全ての存在が宇宙的秩序の連鎖をなしているという神秘的な思想である。天体の運行と地上の人事、マクロ

コスモスとミクロコスモスが相互に響き合う調和のある宇宙像が示されていた。石から黄金を創り出す魔法のような錬金術も盛んになる。それは近代の化学の始まりと言われているが、他方において呪術や精神鍛錬という性格も有していたらしい。黄金の輝きとは、魔術的な修行によって浄化された純粋な宇宙的精神の現れであった。

日賀野氏を魅了した黄金テンペラ画の背景にはそんな魔術的世界が隠れているが、それは日賀野氏にどんな力を与えてくれたのだろうか。

日賀野氏は大学院修了後、大学の非常勤講師やカルチャー・スクールの絵画講師を務め、また自宅では「アトリエ・ルネサンス」と名付けた絵画教室も開き、こつこつと画業の道を歩み始める。個展開催やグループ展参加などを経て、いつか全国でも高いレベルの作家にまで成長した。

しかし、日賀野氏は、そのまま画家として順調に進むことはできなかった。

二〇〇六年頃、諸事情に阻まれ、精神的に絵筆を握れない状態に陥った。もう画家をやめようと決意、制作活動から離れ、絵画教室の仕事などもすべて断った。以来、三年間、理想と現実の狭間で砂を噛むような苦悶の日々が続く。だが、内なるルネサンス芸術の炎は決して消えることはなかった。それは、美の力を信じよ、と語りかけてきた。美は、そのような苛酷な現実の中にこそ隠れている。それを探り出し、現実世界を輝かせることこそ画家の使命ではないか、と内なる声は氏を鼓舞したのである。

やがて日賀野氏は、長い空白を経て再び画家の道を歩み始めた。それはまさに氏にとってのルネサンス＝再生であった。

☆

さて、ルネサンスの黄金の世界に魅せられている日賀野氏であるが、作品制作に際して特に意識していることは地球環境問題である。過剰な欲望と人間中心主義的な文明は、今や地球を破滅させようとしているのではないか。この非情な現実に対して芸術は如何なる役割を果たすべきか。アルカディアをめざす日賀野氏の作品は、そんな問いを内包していることを強調しておきたい。氏が描き出す黄金の純粋な光は、必ずやエゴにまみれた現代人の心を浄化し、引いては地球環境を浄化し、自然と人間との新しいダイナミックな調和へとつながってゆくはずである。

●日賀野兼一「バラ〜光に包む」（サムホール号）

13 平山隆浩 —— アートの種を育てる

生まれたばかりの赤ん坊の夢見るような微笑みは、見ていてとても心地いい。この世界に生まれた喜びが小さな唇からこぼれ出ている。漠然と体いっぱいに感じる生の快感が、言葉以前の純粋無垢な微笑みとなって現れるのだろう。

ところがいつか大人になるにつれ、その微笑みは心の奥の方にしまい込まれて、苦笑、嘲笑、爆笑、失笑、嬌笑など、自己や他者に対する人間的感情が露わな笑いばかりになる。

さて、平山隆浩氏の作品の前では誰もが思わずにっこりと微笑んでしまう。いわゆるマンガやコミックやカリカチュア（風刺画）などの可笑しさとは違う。氏のほのぼのとした作風が、私たちの心の奥の純粋な喜びを呼び起こしてくれるのだ。この時、私たちは赤ん坊になっているのかもしれない。氏の独自のアート力がここにある。

■

作品（図Ａ）の基本形は15センチ×15センチの正方形で、それらをマトリックス状に並べてひとつ

（図 A）「銀河鉄道に寄せて」2012

の作品とする。それぞれの正方形には、人の顔、犬、猫、鳥、花、葉っぱ、車、家などの身近なイメージが鮮やかな原色のフェルトの布を切り抜いて作られている。フェルトの素材の柔らかさによって目に優しい仕上がりとなる。どれもシンプルな丸や四角の組み合わせで、積み木で遊んでいるようなワクワク感にあふれている。やや歪んだり、傾いたり、デフォルメされたイメージだが、それは大人の視線ではなく幼児の視線で作られているからだ。その子供っぽさが私たちの心を和ませてくれる。

フェルトに加えて、流木、石ころ、ペットボトル、段ボールなども日常生活の身近な物を素材として利用することもある。こうした素材を使う制作方法を、平山氏は、文化人類学のレヴィ＝ストロースに倣って「ブリコラージュ」と呼ぶ。（図B）

「器用人（ブリコルール）は多種多様の仕事をやることができる。しかしながらエンジニアとちがって、仕事の一つ一つについてその計画に即して考案され購入された材料や器具がなければ手がくだせぬというようなことはない。」（レヴィ＝ストロース「野生の思考」）

「器用人」は、あらかじめ決められた科学的な理論や設計図に基づいて物を作るのではなく、何かの残り物や廃材などありあわせの素材から適当に選び組み合わせて制作する。それが非科学的だからといって取るに足らないものと捨ててしまってはいけない。近代の科学的思考とは全く異なったやり方だが、素晴らしく創造的な世界を見せてくれるからである。今日、「ブリコラージュ」は、現代芸術における手法の一つとしてしばしば応用されている。

平山氏は、そんな「ブリコラージュ」的方法で即興的に制作する。イメージが湧き出るまま、心のお

148

もむくままに、手を動かし、ハサミで切り、ボンドで貼り、色を塗る。氏にとってアートとは世界と戯れることである。だから作品を通じて特別のモラルとか教訓などが示される訳ではない。幼児がオモチャで遊ぶように、時の経つのも忘れて喜々として制作する。幼児にとって世界とはオモチャ的な認識の対象ではない。認識の次元を幼児の次元へ切り替えることによって、大人になるまで身につけた様々な決まり事や慣習などが取り払われて、純粋な生命が流動する次元で幼児のように遊ぶことができる。その遊戯する生命の波動が微笑ましい形となって現れるのだろう。

■

平山氏はその流動する生命の根源を「種」と呼ぶ。実際、作品には、どんぐり、そら豆、エンドウ豆など、「種」の形がしばしば登場する。土の中の種が芽を出し、茎を伸ばし、葉を広げ、花を咲かせ、ふたたび種を放つように「種」とは持続的な生命の源である。氏は、特にアートを開花させる種を「アート種」と名付けている。それは、すべての人々が生まれた時からすでに持っているアートを楽しむ力や表現力である。

人は生まれた時から「アート種」を平等に内蔵しているという思想は、実は、日本の風土の根底を流れてきた思想とつながってはいないだろうか。すべての自然に神々や精霊や霊魂が宿るとする古代のアニミズム信仰。「草木国土悉皆成仏」という自然も人もそのままで仏であるとする仏教思想。近代では、柳宗悦が『美の法門』（岩波文庫）において「真に美しいもの、無上に美しいものは、美とか醜とかいう二元から解放されたものである。それ故自由の美しさとでもいおうか。自由になること

なくして真の美しさはない。」と述べ、真の美の平等性を主張した。

宮沢賢治は、「農民芸術概論綱要」において、「世界がぜんたい幸福にならないうちは個人の幸福はあり得ない」とし、特権的な芸術至上主義を批判し、すべての人々のための「芸術としての生活」の実現を求めた。

詩人の金子みすゞは「みんなちがって、みんないい」(「わたしと小鳥と鈴と」)と詩う。「種」は、大きかったり小さかったりといろいろだが、みんなが違う「種」を持ち、みんながそのままで芸術家だと読み取れる。

もちろんこれらの例を同列に論じることはできないだろうが、しかし、平山氏の言う「アート種」とどこかで通底しているものがあるようだ。その通底しているものとは、成長する種を大きく包み支える「大地」である。西洋芸術がプラトン以来の天上世界の「イデア」を憧憬するのに対し、今、自分が立っている「大地」の中に「種」を見いだそうとしているのである。そして、大地をベースとする平山氏のアートの世界は、実践的な社会活動で活かされる。それは、観念よりも行為に、言葉よりも実践に重きをおく点で、今日的な新しいアートのあり方を示している。

■

平山氏は、一九六八年、熊本県生まれ。福岡教育大学大学院で美術教育を学んだ。現在、西日本短期大学の教員を勤める傍ら、自身の作品制作活動と知的障がい者たちのアート支援で多忙な毎日である。

知的障がい者たちのアートは、戦後すでに「アールブリュット」や「アウトサイダーアート」として

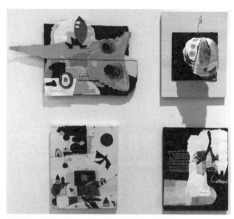

（図B）ブリコラージュ風の作品例、2021

（図C）「アート種」ワゴンセールに参加

（図D）「アータの会」記念冊子

注目されているが、平山氏は、二〇〇一年、仕事の関係で福岡市内の知的障がい者たちのアート作品にふれ、その今まで見たことのない無垢なおもしろさに心を動かされた。彼らの作品の中に見られる素朴な「ブリコラージュ」の世界に引きつけられたのである。この出会いをきっかけに、二〇〇五年、平山氏は、医療・教育・福祉関係者・知的障がいの子を持つお母さんたちと一緒に「アート種」と名付けたグループを立ち上げることになる。

「アート種」を育てること。それは、既存の芸術形式や価値基準をあてがうはことではない。目標は、障がい者たちの心の奥の純粋な生命の自由な発露を促すこと。そして、彼らが健やかに活動できる環境や社会的システムを創ってゆくことである。たとえば「アート種」の仲間たちの作品展の開催、彼等の作品を基にした商品の開発、商店街のワゴン市への参加（図C）、公的な美術展への応募など様々である。その十五年以上にわたる活動の努力が実って、今や「アート種」グループは福岡市内でも注目の活動体にまで成長している。

二〇一七年、平山氏は、福岡市西区に新設された某幼稚園の壁面いっぱいに飾る作品を依頼された。幼児たちが楽しく過ごせるアートフルな空間にしてもらいたいという園長の要望であった。また二〇一九年には福岡市東区の某老人介護施設からの依頼で、お年寄りの方々が気持ちよく和める作品を納めた。

こうして平山氏のアートへの関心は、一般のアートの領域を超えて、障がい者たち、幼児たち、お年寄りたちへと広がっている。彼等は社会的には弱者であるが、しかし決して周縁ではない。彼等こそ大

地にしっかり足をつけて生活する人々である。　彼らのアートの力が、明るい未来社会の創造に少しでも寄与できればありがたい、と平山氏は語る。

平山氏は、そうした仕事のひとつとして、二〇〇五年に「あーたの会」を立ち上げた。「あーた」とは、「あんた＝貴方」と「あーと＝アート」とを掛け合わせた駄洒落まじりの言葉である。この言葉を考えたのは平山氏が師匠と仰ぐ今は亡き画家・今泉憲治氏（一九五四～二〇〇五）であった。今泉氏と平山氏は、かねてよりプロもアマも区別無く、誰もが参加してアートを楽しむ会をつくろうと語り合っていたという。「あーたの会」は、亡くなられた師との夢を実現するために始めた展覧会である。年に一度の開催だが、二〇二一年で十五回目となった。（図D）しかしまだ十五回、まだまだこれからも続いてゆくだろう。

14 黄 禧晶 （Hwang Hei Jeong） ── カオスから母なる海へ

人はなぜ絵を描くのか。

楽しいから、心地いいから、癒やされるから、描きたいから、描かずにいられないから──。いろいろな理由が考えられるだろう。だが、描かずにいられない「私」とは一体何者なのか。

「私」ほど分からないものはない。「私」とは、最も謎めいた「他者」である。だからこの「私」という謎を探求することもまた、描くことの大きな理由の一つである。

ただし、それはしばしば使われる「私探し」といった閉じた意味ではない。閉じた「私」とは、単なる静止した観念に過ぎないからである。本来、「私」とは、「他者」や「自然」との多様な「つながり」において刻々と変化しつつある動態である。生きた「私」は、外へ向かって開かれているのである。

絵画によって「私」の謎を探求することは、そんな開かれた世界との対話を通じて、現在の自己から新たな自己へと自己自身を差異化してゆくプロセスである。「私」という存在のアイデンティティはその動態の内に見いだすことができるだろう。

黄禧晶（ファン・ヒジョン）氏（以下、ファン氏とする）は、なぜ描くのか、描く「私」とは何か、

154

（図A）「絵画的投射」S100、ミクストメディア、2011

真摯な「自己分析」によって問い続ける画家である。その問いの軌跡は長年にわたる氏の絵画世界の深化によく現れている。そしてその問いの根底に常にあったものは壮大な「母なるもの」であった。

タイトルは、「絵画的投射」（図Ａ）。百号サイズの抽象画である。キャンバスの四方から流れ込むいくつもの波動が、交差し、折り重なりながら不定型な形を生み出している。蝶が羽を広げる瞬間か、花びらが開く瞬間か、……刻々と生成しつつある生命の動きがダイナミックに表象されている。流れ渦巻く線は力強い生の意志の現れである。線の間にきらめくビーズが埋め込まれて女性的情感を放射させてもいる。激しく突き進む意志の力と包み込むような女性的な力、その両義的な力が画面いっぱいにあふれている。現実と理想とが葛藤するカオス的状況から離脱していこうとする自己の心理の動きを「投射」した作品であるという。

ファン氏は、韓国、馬山出身。芸術家やデザイナーをたくさん輩出しているソウル市の芸術系名門校の弘益大学及び同大学院西洋画科を修了。二〇〇二年、日本に留学。それから五年後の二〇〇七年、九州産業大学大学院博士課程で博士号を取得した才媛である。その時に提出した博士論文のテーマは「芸術行為を通じるカオスの克服―カオスからの解脱―」であった。この心理的な〝カオス〟は、作品制作の原動力となっているようである。その後、福岡市美術展で大賞受賞、その他様々な公募展で受賞するなど活躍。現在、九州産業大学造形短期大学部教授として学生たちの絵画指導に携わっている。

日本に留学して二〇年あまり経つ。はた目には素晴らしく順風満帆の道を歩いているように見えるが、

実際は異なる言葉や習慣の中で決して平坦な道ではなかった。

何よりも大きな問題は母との葛藤であった。本人曰く、留学の最大の理由は、韓国の両親のもとから離れることだったという。両親の声が届かない場所で自立した生活をしたかった。実際、留学した頃は、生活は苦しかったけれども自由を満喫していた。

ところが、その後、日本人と結婚、夫の母と同居生活をすることになる。さらに数年後の二〇一〇年、ファン氏は自分自身が一児の母となった。その出産の喜びに涙した時、自分を産んでくれた母の心情を思わずにはいられなかった。自分の母もきっと同じように涙したであろうと想像したのだという。もちろんこうした母娘の関係は多くの女性が経験することであろうが、画家であるファン氏にとって「母なるもの」が、絵画上の最も差し迫ったテーマとなった。

あるエッセイの中でファン氏は、自分の母との葛藤について、こんなことを書いている。『絶対お母さんみたいな生き方はしない』と、どれだけ多くの娘たちは叫んできただろうか。もちろん私も例外ではなく、そう叫んでいた私自身も今は母になった。一身になって我が胎児と対話してきた十ヶ月の間、十時間をこえる陣痛を乗り切って、『おぎゃー、おぎゃー』と生まれたばかりの我が子の初めての挨拶を聴いたその時、私は思ったものだ。私は、〈良き母〉にならない。私の母もそう思っていたはず。私もこれから我が子のために、どれほどの涙をながすことだろう。……でも大丈夫、わたしは母だから。」(ARTing 増刊号、二〇一二)

ファン氏は「私は、〈良き母〉にならない」というが、この〈良き母〉とは、精神分析学者C・G・ユング（一八七五〜一九六一）が見い出した「集合的無意識」の中に潜む「グレートマザー（大母）」であると思われる。

無意識とは、意識のコントロールの及ばない意識の深層領域で、フロイトによって発見された。ところがユングは、フロイトの無意識をさらに「個人的無意識」とその下層にある「集合的無意識」の二層に分けた。「集合的無意識」とは、古代から現代まで連綿と連なる人間の心の普遍的な構造であり、ここにはいくつかの元型を見出すことが出来るという。その一つが「グレートマザー」である。

「グレートマザー」は、聖母マリアや観音様、インド神話の悪神カーリーや西洋の魔女など世界各地の神話や民話研究を通じてユングが見いだした概念であるが、それは、我が子を優しく包み込む〈良き母〉と我が子を呑み込み束縛する〈悪い母〉という相反する二つの母が、子供を巻き込み抑圧している カオス的状態である。母親は、生まれた子の幸福のために〈良き母〉であろうとすることが、逆に子供の無意識を束縛し自立を妨げる〈悪い母〉となるのである。

ここで、子供は、現実の母と向き合う成長の過程で、自らの内なる〈良き母〉と〈悪い母〉とがカオスとなって渦巻く「グレートマザー」と闘わなければならない。そして、心理の中でその矛盾する二面性が徐々に統合され、人格的に自立した大人になってゆくのである。

一児の母となったファン氏は、先のエッセイの中で〈良き母〉にならない」と言うが、それは、〈良き母〉にも〈悪い母〉にならないということ、つまりカオス的「グレートマザー」を超えてゆくのだと

158

（図B）「NA-RE-RU」アクリル、木炭、2017

いう決意である。と言うのも、氏は、子を慈しむ母の涙、母を慕う子の涙、その二つの涙にふれて、生の大いなる「悲しみ」、そして「愛おしさ」を実感したからである。

そして、自立した大人として、「……大丈夫、私は〈母〉だから」と言う。この〈母〉とは、大自然としての〈母なるもの〉である。母が子を産み、その子が再び母になり子を産み、その子が再び母になり子を産み、……と、大自然の中で永遠に続く生命の営みとしての〈母なるもの〉である。〈母なるもの〉を自ら直接体験することによって、「大丈夫」と肯定し、母として生きようとする氏の覚悟をエッセイに読み取れる。作品「絵画的投射」は、母娘のカオス的葛藤を超えて、より大きな〈母なるもの〉、その〝愛〟を捉えようとした作品だと言えるだろう。

さらに数年経つと、ファン氏の生活状況も変わってくる。子供が成長する。勤務先の九州造形短期大

学が、二〇一七年、九州産業大学造形短期大学部として合理化される。こうして環境が変わる中でファン氏の心理も刻々と変化し、さらに作風の深化へとつながってゆく。

その一つに自画像「NA・RE・RU」（図B）がある。木炭で描かれているため全体に暗い印象である。しかもその目は閉じられている。人は、直接自分の顔を見ることは不可能であり、せいぜい鏡か写真で間接的に見るしかない。ここで氏はその見ることの不可能性を逆手にとって、目を閉じた自画像を描いているのだ。外部を見ないことによって内部を見つめようとしているのである。閉じたまなざしは、自己の内面へとまっすぐ、真剣に、静かに向けられている。そして、いつかそのまなざしの向こうに何かが開けてくる瞬間を待ち望む強い意志を感じる。

人はなぜ絵を描くのか──、ファン氏にとって、描くことは生きることである。生は常にカオスを抱え込む。だからこそ描き続けなければならない。絵画を鏡として自己の内側を見つめ、対話し「自己分析」を続ける。そうやって自己を高めつつカオスを超えて行こうとするのである。

近作「自己分析─生きる」（図C）は、爽やかなブルーのアクリル絵具と透明メディウムを流して、柔らかな波紋が描かれている。従来同様の抽象表現であるが、以前の作品に見られた激しさはなく、大人としての強さを感じさせる。そこに見えてくるのは、心の奥深いところでゆっくり波打つ〈母なる海〉
・・・・・・・・・
である。耳を澄ませば生命の鼓動が聴こえてくる。その響きの中で、ファン氏は、「私」はここに生き
・・・・・
ている、と確信する。そして、ふたたびキャンバスに向かう。描くことに終わりはない。

（図C）「自己分析─生きる」 ミクストメディア、2018

15　古本元治 ── 清風、地にあまねく

風が、吹いてくる。

作品の彼方から風が吹いてくる。

版画家・古本元治氏の「風図鑑」シリーズの作品の一つである〈図ア〉。まばゆい逆光に輝く青い水平線を背景に、草花や葉っぱ、あるいは自転車、家族、子供の落書きなど家庭の情景の断片がいくつか配されて和やかである。カメラが捉えた映像のようなその断片的なイメージに、記録と言うよりも淡い記憶を辿るゆるやかな時間の流れを感じる。イメージからイメージへ、ゆっくり切り替わる生活情景の映像。たとえば、風にゆれるレースのカーテン、テーブルの上の焼きたてのパンと温かなコーヒー、リビングの隅には観葉植物、……。どこにでもある平穏な「日常性」へ向けて、画家のまなざしが静かに注がれている。

「日常性」は、古本氏の芸術上の一貫したテーマである。もちろん版画における「日常性」とは、その複製技術によって安価で美しい作品を日常生活に提供できるという特性や、また現代の日常空間のインテリアにマッチする紙とインクという素材のシンプルな特性にもよるだろう。本稿では、それらの特

（図ア）「風図鑑」リトグラフ、1998

性も含めて、「日常性」という視点から古本氏の作品について考えてみたい。

■ 版画芸術へ向かって

古本氏は、一九五六年宮崎県で生まれ、北九州市で育つ。宗像市在住。玄界灘を望む海風の吹く街である。一九七六年、三年間の浪人の末、東京藝術大学絵画科油画専攻に入学した。その粘り強さと版画のさらっと爽やかな画風とは、氏の中でバランス良く保たれているようだ。

古本氏が版画に取り組み始めたのは大学に入ってからである。浪人の頃は、伝統的なデッサンや油彩画など受験のための修練に没頭していたためか、入学後は解放感から当時盛んになっていた現代版画の世界に惹きつけられたのだった。

大学院を修了し三十歳で福岡に戻る。一九九一年、九州産業大学芸術学部美術学科の講師。現在（二〇二二年）同大学教授（二〇〇四年就任）である。また、「版画学会」（二〇二二「大学版画学会」を改称）の事務局長を経て九州・沖縄ブロック運営委員として、西日本における版画普及の中心的な役割を担っている。「版画学会」とは、「日本の美術系大学において版画教育の進歩発展をはかることを目的」に、一九七六年設立された。学会では、毎年、全国の学生たちの版画作品展や研究発表などが開催され、今日の日本の版画界を力強く牽引している。

戦後の美術界において脇役に過ぎなかった版画芸術を活気づかせたのは、一九五七年に始まった「東京国際版画ビエンナーレ」であった。二年おきに開催され、第十一回（一九七九年）で終えるまで二〇

164

年間続いた。主催は、東京国立近代美術館と国際交流基金の共催で、当時の世界を代表する作家の作品が展示された大規模な展覧会であった。日本国内ばかりか、アジア全域および全世界の美術界に与えた影響は極めて大きいものがある。

版画専門誌「版画芸術／九七号」（一九九七年）の特集記事「現代版画の黄金時代」で、この「東京国際版画ビエンナーレの」動向が三期に分けてそれぞれの特徴がまとめられている。（なお、この雑誌「版画芸術」が創刊されたのは、「版画学会」の設立と同じ一九七六年である。その十年ほど前の一九六八年には「季刊版画」が創刊されたが、一九七一年の十二号で終巻となった。両者とも現代版画の発展に貢献した重要な雑誌である。）

第一期（第一回～第四回）。戦前から続いていた木版画中心の創作版画に代わって、銅版画やリトグラフなどの新しい技法の作品が多数出品され、池田満寿夫をはじめとする新鮮な作風の作家が登場する。

第二期（第五回～第七回）。急速に発展してきた写真製版技術を用いたシルクスクリーン版画が出展作品の半分以上を占める。写真技術の活用は、版画と印刷、芸術と商業デザインとの区別をあいまいにし、さまざまな論争を呼び起こした。

第三期（第八回～第十一回）。七〇年代半ば、印刷、写真、映画、テレビ、コピー機、ファックス、ビデオなど、新しいメディア・テクノロジーが普及、日常の生活世界は夥しい複製画像によって覆いつくされてゆく。いわゆる現実の「虚構化」が進行し、「リアリティ」や「現実性」などが問われるようになる。同じ複製技術である版画の存在意義も問われた。コピーやテレビ画像も版画か？「写す・映す」とは何か？　版画にとって「リアリティ」とは何か？　そもそも版画とは何か？……、自己言及的な問い

を発する前衛的な作品が続々登場する。時代を生きる作家にとって当然のことであった。現代版画は、こうした先鋭な現代美術の流れの渦中にあって、多様化し、拡散し、解体し、やがて「東京国際版画ビエンナーレ」の幕は閉じられる。

八〇年代になると、現代版画は前衛的状況から落ち着きを取り戻す。次世代の作家たちは、版画の「版」と「刷り」という原点に改めて立ち返ることによって新たな版画世界の開拓に向かった。

古本氏が版画に魅了され自らも取り組み始めるのは、こうした「東京国際版画ビエンナーレ」の後半の頃である。現代版画の過激な前衛表現は、氏の内なる芸術的冒険性を大いに刺激したであろう。現実と虚構が入り交じったあいまいな状況において確かなものは何か。ここで氏が目を向けたのは、最も身近な生活世界であった。氏の版画世界では、目の前の家庭の「日常性」のスナップショットのイメージがさりげなく挿入されている。過ぎ去って行く思い出の一瞬一瞬を綴る日記のようなスタイルによって、流れ去る「日常性」から確かなものをすくい上げようとしているのではないだろうか。

■　日常性の構造

それにしても「日常性」とは何か。

ここで「日常性」とは、朝起きてから寝るまで繰り返し行われる現実そのものである。ところが、「日常性を超えて」とか「日常性からの脱却」などと言われたり、反対に「日常性の奪回」とか「日常性への回帰」などと言われることがあるように、「日常性」とは否定と肯定の二面的な意味を含む複雑な構

造を成している。

　そこで「日常性の構造」（図イ）を考えてみた。

　縦軸に「日常性―非日常性」、横軸に「受動的―能動的」を設定、両軸の交差面に四つの象限面（A、B、C、D）が示される。

　上半分（A、B）は、仕事、生産、消費、学習、休息と、日々に同じことが反復されるまさに日常性の領域である。そこには様々な物や他者への煩わしい気遣いもあれば楽しい交流もある。この日常性を離れて生活することはできない。日常性とは"反復"しつつ豊かな生活を築いてゆくための基盤である。

　日常性は、能動的に生きるか、受動的に生きるかで二つに分かれる。つまり人間は、本来、「何かをすることが出来る」という「可能性」を有しているのだが、この可能性を生かして能動的に生活してゆくA面と、「どうせ無理だ」と可能性をあきらめてゆくB面がある。

　C面は、非日常的な死を受けざるを得ない領域

（図イ）　日常性の構造

である。老いや病気ばかりか、突然の災害や事故など、小さな人間の力の及ばない受動的な有限の領域である。このC面の生を限界づける不安の影は日常性へと時々侵入する。人はその不安の影に脅え、そこから目をそらし、気晴らしにいそしみ、おしゃべりに夢中になる。そしていつしか機械的な時間に追われ、惰性化し、平均化し、能動的な日常性から受動的な日常性へ（A面からB面へ）と陥り、自己の生の可能性を閉ざしてしまうのである。

他方、D面は、同じく非日常的な領域であるが、人間の有限性と真に向き合う能動的な領域である。限りある生を自覚し、芸術や宗教や祭りなどを通じて、閉ざされた意識を揺さぶり覚醒させ、新しい意味へ向かってイマジネーションを広げ、自らの生の可能性をA面において開いてゆこうとする。反復する日常性の中にあって本来的に生きようという決意がここにある。

こうして「日常性」は、「日常性─非日常性」軸と「受動的─能動的」軸のダイナミックな交差面全体において捉えなければならないだろう。私たちの喜怒哀楽の日々はこの流動する生の全体である。すなわち四つの象限面の全体を包み込み、その生／死を超える「存在」の力こそ見つめなければならないのである。

そこで古本氏の版画作品では、淡々と過ぎてゆく和やかな家庭の情景を映し出しながら、それを遙か遠くから包み込む全体的な存在の力へと表現の視点が向けられているようである。そこには無限の風が吹き渡っている。氏はこの風の世界を、リトグラフという版画技法を活用して青から白へとなめらか

に変化する粒子状のグラデュエーションによって表現している。

リトグラフとは、油性と水性が反発し合う性質を利用した版画技法の一つである。油性部分を細かな粒子状に泡立て、刷りの際にインクの量を微妙に加減することにより、青い光の粒子が輝くグラデュエーションを出すことができる。そこに職人的手技を要することは言うまでもない。特に注目しておきたいのは、刷りの際の手の力加減によって思いがけないイメージが生み出されることである。この時、作家の意識を超えた偶然＝自然が作品世界に紛れ込む。絵筆で描く絵画では味わえない版画独自の面白さがここにある。

古本氏は、こうした偶然＝自然が介入するグラデュエーション効果を最大限活かし、海とも空ともつかない無限の風の世界を創り出している。それは私たちの生命の源流であり、日常生活を満たし支える「存在」の力そのものである。

■ 風に寄せて

古本氏の漠として広がる風の世界に寄せて、一つの禅語を掲げよう。

「清風 地にあまねく 何の極まることか有る」（『碧巌録』第一則より）

清らかな風が大地いっぱいを吹きぬけてゆく。ここにも、あそこにも、どんなに時も、風は吹いている。平凡でありふれた日常だからこそ、生きた風が満たしてゆく。風は、地上のすべてに惜しみなく与える。

えられる生命の流れである。それはこわばった意識をあるがままの日常へと開いてくれるだろう。

近年、古本氏は掛け軸形式の作品を制作している。黄色い逆光の中で影のように浮かぶ草むらと一枚の葉っぱ。過ぎ去る時間の流れにあって輝く小さな生の表象である。

この作品にも同じく一つの禅語を掲げたい。

「日々是好日」（「碧巌録」第六則より）

よく知られている茶掛けの言葉である。

晴れた日も、雨の日も、楽しい時も、苦しい時も、いつも好もしい日だ。

ならば古本氏の最新作は茶掛けの版画であるといえる。その作品を前にして、一日、一日、過ぎ去ってゆく生命の風を愛しみながら、お茶を一服、如何であろうか。

（図ウ）「風図鑑」リトグラフ、二〇二〇

16 松尾洋子 ── 昇る、奏でる

リビングルームに絵をひとつ飾るとしたら、やはり一日の仕事を終えてほっとくつろげる場にふさわしい絵がいいだろう。松尾洋子氏の絵はそんなリビングルームに安心して飾れる作品である（図A）。何かを声高に主張するのではなく、観葉植物のようにさりげなく部屋の空気を和らげてくれる。淡い色調を背景にいくつかの図形が点々と軽やかに浮かべられた夢見るような優しい抽象画である。抽象とは言え、一筆一筆のタッチは実に丁寧で、画面の隅々まで塗り込められて美しく仕上げられている。しかし、氏がこうした抽象画を描く以前は、風景や静物など一般的な具象画を描いていたという。具象画から抽象画へ、それは松尾氏にとって大きな転換であった。

■ 画家への道

松尾氏は、長崎市生まれ。子供の頃からいつも絵を描いて楽しんでいた。幼稚園から小学校二年生の頃までの数年間、ヴァイオリンも習っていたが、体調の関係で止めざるを得なかった。ただここで身についた音楽の素養は後々の絵画作品で活かされることになる。

（図A）「奏」　F4、油彩、2000

中学生の頃にはすでに将来は画家になるんだと心に決めていた。休みの日にはいつもスケッチブックをかかえて外へ出た。　長崎の街には絵になる場所がたくさんある。特に東山手と南山手に点在する洋館のある異国情緒の風景に惹かれていた。その中の一つ、グラバー邸は最もお気に入りの場所で何日も通った。　一人の少女が大勢の観光客に囲まれて黙々とスケッチしている微笑ましい情景を想像してみよう。

同じく中学の頃、ラジオから流れてきたアート・ブレイキーの「モーニン」にいたく感動、モダンジャズのとりこになった。そのブルーなゆらぎが不思議に心地よかった。高校生になっても絵画とジャズ音楽に浸る毎日だった。とは言え学業の方もきちんとこなし、長崎大学教育学部の美術科に入学した。

大学に入学すると〝大人になった〟と喜んで、さっそく長崎の繁華街、思案橋付近にあったジャズ喫茶「マイルス」にしばしば通うようになった。店の奥に防音の壁で仕切られたやや薄暗い部屋があり、いつも十名くらいの客がレコードで再生されるジャズに黙って聞き入っていた。そこはジャズマニアの溜まり場でもあり、時々、本場アメリカから来日したミュージシャンがコンサートの後に立ち寄ることもあった。そこで出合ったアート・ブレイキーやエルビン・ジョーンズ等とのツーショット写真は、氏の自慢である。

こうして子供の頃から絵と音楽がいつも一緒であった。今でも、絵を描く時は音楽なしでは筆が進まない。音楽のように絵を描き、絵をイメージしながら音楽を聴く。　松尾氏の生活において、時間芸術としての音楽と空間芸術としての美術がひとつに溶け合っている。

大学を卒業すると仕事の関係で大阪で九年ほど生活した。この間、絵を描くことは一日も止めたことはない。しかし、社会は厳しい。画家へ進む道は、なかなかつかめなかった。画家になりたい、だがど

うすればいいのだろう——、目の前に暗澹とした世界が広がっていた。十代の頃、画家になる夢を見ながら楽しくスケッチしていた日々が懐かしい。

■ 具象から抽象へ

故郷・九州に戻ると、長崎に近い福岡で生活を始めた。そこで抽象的な作品の多いことに驚かされた。内的な心の流れを鮮やかな色彩の躍動で表す表現主義的作品、幾何学図形で普遍的宇宙を構成する作品、多視点的にデフォルメした作品、異次元世界の幻想風景を描いた作品、……多種多彩な作品が展示されていた。もちろん近・現代美術のおよその流れは知っていたが、風景や静物など写実画ばかりを描いていた自分とは無縁の世界と思っていた。ところがあらためて様々な抽象作品を目の前にした時、ジャズのような心地よいゆらぎを感じたのだ。その奥から〈何か〉が語りかけてくるようだった。その時、私も抽象画を描いてみたいと思った、と松尾氏は語る。

しかし、考えてみれば具象も抽象もその定義はあいまいである。幾何学図形が抽象的であることは明らかだが、たとえばリンゴを緻密に描いた写実画であっても二次元平面に写された時点ですでに抽象化されている。リンゴの絵を徐々に歪めたりぼかしてゆくと抽象的な赤い斑点になる。だが感覚だけの世界が何かしら新たな意味を帯び始める。具象画と抽象画の間には明確な区切りはなく、様々なヴァリエーションの絵画世界が広がっているのである。

松尾氏が抽象作品の〈何か〉に惹かれたのは、氏自身の中の〈何か〉が共鳴したからだろう。具象か

氏は、ある公募の美術展を見に行った。とはいえ相変わらず先の見えない日々。松尾

抽象かではなく、その〈何か〉をつかまえなければならない。その〈何か〉への道もまた拓かれるはずだ。〈何か〉とは、実体として存在するものではなく、現実世界を生きてゆく中でしか現れてこない。一日一日をしっかり生きること、その過程で私の絵は自ずと生まれてくるだろう、

と松尾氏は思った。

ある日、スケッチブックの白い画面を前にぼんやりしていると、十年ほど昔に読んだＳＦ作家レイ・ブラッドベリの小説『刺青の男』を思い出した。月明かりの下で、ある男の背中に刻まれた刺青がまるで映画のように動き出すという驚愕のＳＦ短編集である。

その刺青とは、青い環、バラの花びら、水玉模様、泉、山、川、太陽、銀河の星々、星座、宝石、人物、動物、……、具象的なイラストから幾何学図形まで様々である。

「日が沈んだ。一番星が光り始め、月は牧草地や小麦畑を照らしていた。それは撒きちらされたルビーやエメラルドのように見えた。ルオーの色、ピカソの色、そして引き延ばされたように細長いエル・グレコの胴体。（……中略……）。刺青の絵は、ひとつひとつ順番に、一、二分ずつ、動きだしたのである。月あかりを浴び、きらめく小さな思想と、遠くの潮騒とをともなって、それぞれの小さなドラマが演じられた。」（レイ・ブラッドベリ『刺青の男』早川書房）

男の肌をスクリーンにして刺青の絵がストーリーを展開する。空想か、現実か、不気味な未来の予言か。松尾氏は、その時空を超えるストーリーに呑み込まれていった。刺青の絵が持っているイマジネー

(図 B)「想」F100, 油彩 ,1982

ションの力、それは、あの〈何か〉へとぐいぐい引き込む力であった。ブラッドベリの小説が、氏の内なる絵画的イマジネーションのスイッチを入れてくれたのだった。

しかし、松尾氏の話を聞いただけでは、氏がなぜ刺青男の奇異な小説から現在の温和な作風を生みだすことになったのかを理解できなかった。それで氏の大きな転機となった最初の作品を見せていただいた。そこにはまさに松尾氏のイメージの中で捉えられた刺青男が描かれていた（図B）。

画面全体に余白を大きくとって中央下部に刺青男の背中が描かれている。頭から肩、胴、腰へとなめらかな曲線のシルエットだ。その中に描かれている図像をよく見ると、両手で抱えていた鳩を空へ向けて解き放った瞬間であった。おそらく松尾氏自身の自由へのあこがれを鳩の図像に託そうとしたのだろうか。余白の広がりは広大な空。あたりには自由を得た喜びの波動が広がっている。松尾氏が求める〈何か〉とは、まさにこれだったのかもしれない。そして、氏の今日の作風の原型となるイメージをここに認めることができる。その特徴を、他の作品（図C、D）もあわせてさしあたり次の三つにまとめてみた。

すなわち、(1)イメージの土台、(2)イメージの音楽性、(3)上昇する構図である。

(1) イメージの土台

最初の作品に描かれた刺青男の背中は、その後、様々に変形を加えられてゆく。伸ばされ、縮められ、歪められ、徐々に抽象化が進むにつれて頭と胴の区別がなくなり、不定型な四角形や三角形に変化する。お餅を重ねたような台形、三角屋根、山々の重なり、初夏の萌え立つ木の芽、ふっくらした人の形……。ほのぼのと、ほっこりと、まろやかなイメージである。しかし、画面の下の方に重心を置き全

（図C）「響」F6、1999

（図D）「アンダンテ」SM 、2018

体に安定した落ち着きを与えている。それは様々なイメージを生成する土台であると言えそうだ。

(2) イメージの音楽性

土台から解き放たれた様々な図像が軽やかに浮かんでいる。丸や三角や四角形、まっすぐな線、弓なりの曲線、階段状の線、鋭く尖った矢印。また、ヴァイオリンの棹、ハープの弦、ピアノの鍵盤、音符記号などあり、全体に音楽を感じさせる要素が多い。

しかし松尾氏は、初めから音楽を意識して描いていた訳ではないと言う。たとえば、つる草を描いていたらト音記号のような形に変化したのだと。それでも全体に音楽を感じるのは、子供の頃に身についた音楽性が動きだしたからであろう。それは、表現を抑えた穏やかな音楽である。その透明で優しい音の粒子たちは地上の喧噪から離れて、風や水の流れや鳥のさえずりなど自然の響きとハーモニーを奏でながら、ゆっくり螺旋を描くように空の高みへと昇ってゆく――。

(3) 上昇する構図

重心のある土台から四角形や線や記号が点々と立ち昇っている。そんな上昇感を感じさるのは、縦向きのキャンバスに、縦方向の構図で図像が配置されているからであろう。上方の図形は月か太陽を表しているのか。

その上昇するイメージには、松尾氏のより高いところをめざして生きようとする意志が無意識のうちに反映しているのではないだろうか。自分自身を高めたい、より良く生きたい、自分の限界を超えたい、そんな実存的意志がイマジネーションとなっているのである。イマジネーションとは、現実を超えて自由を求める意識の活動である。そのイマジネーションは、逆に自己そのものを変え、そして現実との関

180

係を変えてゆく力となる。イメージすることは生きることそのものである。人生のかぎり精一ぱい画家として生きてゆこうとする松尾氏の実存的なイマジネーションが、上昇感のある希望の構図へと導いたのであろう。

こうして氏の穏やかで優しい作風は、氏の力強く上昇する実存的イマジネーションによって支えられている。そこでは、音楽的イマジネーションと絵画的イマジネーションとが一つに融け合って純粋な響きを奏でている。氏の作品が、日々の癒やしの場であるリビングルームにふさわしい作品だと思えるのは、そのためであろう。

17 光行洋子 ── 青の構図、あるいは柳川×ニューヨーク

■ 青の構図

空の青、海の青、大自然の青。あるいは、青と名付けられる以前の青、言葉を超える青そのもの、意識の届かない地点から送られてくる野生の青。そんな純粋な青に浸って心身をリフレッシュしたいものである。ゲーテ曰く、「青は色彩として一つのエネルギーである。しかしながら、この色彩はマイナス側にあり、その最高の純粋な状態においてはいわば刺激する無である」と。この「刺激する無」という言葉を拡大解釈してみれば、青とはマイナスの極と刺激的なプラスの極という二つのベクトル間で振動するエネルギーの発光状態であると言える。すなわち青は、無の闇に下降してゆくマイナスの力と明るい希望の光へ立ち上がるプラスの力、生と死、存在と無の間のダイナミックな振動から発生する原初的生命エネルギーの輝きである。しかし、色彩あふれる現代文明にすっかり飼い慣らされてしまっている私たちは、そんな純粋な青の生命力を忘れてしまってはいないだろうか。

作品「蒼の世界」（図A）は、二〇〇〇年代に始まった光行洋子氏の「青のシリーズ」（油彩画）の一つである。青空、海、水、宇宙など自然界の青の深みから、青そのものが内包する根源的な生命エ

（図 A）「蒼の世界」91.0 × 72.7、2006

ルギーを汲み上げようという試みである。その青の生命エネルギーは、氏の故郷・柳川の風土から発し、アメリカの大都市ニューヨークへと流れてゆくことになる。

光行洋子氏は、福岡県柳川市出身。佐賀大学特設美術科卒業。一九六九年より九州産業大学芸術学部美術学科に勤め始める。退任した現在も精力的に作家活動を続けている。

その作風は、故郷・柳川の風土をモチーフとする抽象表現主義的な作品である。九〇年代は、果実や木の芽などを思わせるふくらみのある淡い黄や緑の形態を画面いっぱいに浮かべた流動感のある作品であった。一九九三年に完成した九州産業大学本館エントランスホールの大壁画「コンポジション」(図B)は、そうした氏の作品を基に制作され、その柔らかなイメージは現代建築の構造的なフォルムと見事に調和し明るく開放的な空間が創出され、初期の代表作となっている。

一九九〇年、ニューヨークで初個展を開催。以来、この街で個展やグループ展を続けている。ニューヨークの美術雑誌「ARTnews」のレビュー欄に紹介されるなど、回を重ねるごとに着実に成果が生まれた。柳川とニューヨーク、この二つの街は一人の画家の中でどのようにつながっているのだろう。

■　ニューヨーク
──ニューヨークの魅力って何でしょう？

（図B）壁画「コンポジション」

光行「ヨーロッパの重い伝統の枠組みから解放された自由な活気です。街全体が時代の先端をゆく創造力に満ちています。都市そのものが二十世紀最大の芸術作品のように思えます。」

近代美術館、メトロポリタン美術館などはもちろん、数百あるギャラリーからは、常に世界中から集まる最新のアートが発信されている。この都市の創造的な活力はどこから生まれてきたのだろうか。

ニューヨークは、一六二六年、オランダの実業家が先住民からマンハッタン島を二十四ドルで買い取ることから始まる。一八一一年、南北に十二本のアヴェニュー、東西に百五十五本のストリートが引かれ、グリッド（格子）状に整列する二〇二八のブロックが作られる。各ブロックにおいては地上から垂直方向に合理的な高層ビルが続々と建設された。ここに整然と秩序づけられたグリッド空間が誕生する。中心も周縁もなく、無限に延長される空虚で均質な空間である。コンピューターのメモリー、デジタルカメラの画素、表計算ソフトの行列を思わせるクールな二十一世紀的なイメージが、一九世紀初めにすでに生まれていた。グリッドこそ近代の反自然的な究極の合理的空間の表象であり、ニューヨークはこの上にデザインされた都市であった。

だが摩天楼の無数の窓と窓とが合わせ鏡となって相互に映し合う都市の深層をイメージする時、合理的のどころか不気味なほど不合理なカオスに満ちているのではないのかと思えてくる。合理的空間の裂け目から大衆の意識下の欲望が無秩序にあふれ出ているからであろうか。

ニューヨークについて現代建築家レム・コールハースは、「グリッドの二次元原理はまた、三次元的無秩序に対して思いもよらない自由を許すことになる。グリッドによって管理と脱管理の間に新しい均

衡が確立され、この均衡の中で都市は秩序的でもあり流動的でもある存在となることができる。つまり、厳密な混沌としてのメトロポリスと化すのである。」（レム・コールハース「錯乱のニューヨーク」）

グリッド状の都市は、管理と脱管理、秩序と無秩序の間で震動するカオス的な母体へと変容する。だからこそ歴史や伝統を重んじるヨーロッパの堅牢な都市と異なり、ニューヨークは活気に満ちた創造的な都市なのだと、レム・コールハースは肯定する。その自由な解放感が世界各国から訪れた作家の創造的な可能性を引き出してくれるのである。

ニューヨークの創造的な包容力は、初めて訪れた一人の日本人画家である光行氏を歓待してくれた。光行氏がニューヨークにひかれるのもまさにそこにある。だからこの街から多くの現代美術家たちが登場した──、抽象表現主義のジャクソン・ポロック、ミニマリズムのフランク・ステラ、ポップアートのアンディー・ウォホル、ポストモダンたちの作家たち等。もちろんこのカオス的都市では、小さな主体や個性など易々と呑込まれてしまう。ニューヨークで活動しようとする作家は自己が拠って立つ存在のリアリティなくしてサバイバルできないだろう。そして、光行氏は、自分の存在の拠り所とは、故郷・柳川の風土であることに気づいた。

■　故郷・柳川と水
──柳川の風土を絵のモチーフとして意識され始めたのは、いつ頃からでしょうか？
光行「たぶん三十代後半くらいでしょうか、ニューヨークを初めて旅した時でした。日本から離れることによってかえって自分自身を客観的に振り返ることができました。その時、自分の芸術表現の拠り

所は、やっぱり、私自身の母体である故郷・柳川であることに気づかされたのです。」

有明海にそそぐ筑後川と矢部川、その下流域に広がる平野の一角に柳川市はある。古代、町は有明海に臨む広大な干潟であった。弥生時代の頃から人々は、農業や生活に使う土地と水を確保するため、掘割をめぐらし水辺の生活を営んでいた。江戸時代、本格的な掘割工事によって現在の町の形に整えられる。

「水郷柳河こそは、我が生まれの里である。この水の柳河こそは、我が詩歌の母胎である。この水の構図、この地相にして、はじめて我が体は生じ、我が風は成った。……ああ、柳河の雲よ水よ風よ、……」（昭和十七年十月六日、病床にて白秋記す）

柳川出身の詩人・北原白秋の詩は、私たちを情緒漂う柳川の町へと誘う。ところが一九一一（明治四十四）年、若き日の白秋は、第二詩集『思ひ出』の冒頭で、柳川の町を「廃市」あるいは「水に浮いた柩」だと暗い浪漫的比喩を用いて表現している。

ちょうど帝国日本が日清・日露戦争で勝利し、列強諸国に肩を並べてゆく時代。だが当時の柳川の町は、江戸期の城下町の勢いはなく衰退の道を辿っていた。一八八八（明治二十一）年に設立された九州鉄道の要所になれなかった事も大きな原因の一つであったようだ。一九〇三（明治三十六）年、そんな故郷への義憤から町の再興を願って『柳河新報』という情報メディアが発刊された（図C）。その指導者は、光行氏の祖父・光行民雄氏で、東京日日新聞外信部勤務の経験を活かしてその普及に尽力した。太平洋戦争が始まると中断するが、戦後、父・光行照太氏が民雄氏の志を継いで再刊。照太氏は東京高等工芸

学校（現在の千葉大）で彫刻を専攻し二科会の彫刻家でもあった。後にモダニズムの造形彫刻の第一人者となる堀内正和氏とは同窓である。照太氏がそんな文化人であったことから文化に強い紙面が展開された。一九四八（昭和二十三）年、長谷健の提唱で白秋を顕彰する「帰去来」の詩碑建設実行委員会が結成された。この事務局は柳河新報社に置かれ、照太氏はその実現のため先頭に立って奔走した。（図D）

一九七八（昭和五十三）年、「柳河新報」は時代の趨勢の中で終に廃刊となる。その九十年間にわたる膨大な紙面には、北原白秋はもちろん、長谷健、壇一雄、坂本繁二郎、松永伍一等々、著名作家たちの足跡もみえる。現在、柳川の歴史や文化を語る上で欠かせない第一級の資料として、柳川古文書館に保存されている。（柳川市史編集委員会「柳川歴史資料集成第四集・柳河新報記事目録」）

光行氏は、自分が画家の道に進んだのは、そんな父・照太氏やその周辺の文化的環境の影響がなかったとは言えない、と語る。子供の頃からいつも絵を描いていた。家の屋根に登って風景スケッチもした。大学卒業の時、初個展。画業の始まりである。中学の美術部に入った時、油絵具の一式を買ってもらった。

──柳川らしさ特に感じさせる場所や風景はありますか？

光行「柳川の町は、外側からみてもわからないでしょう。柳川の風情は町の裏側で感じられます。掘割にそって静かな裏道を散策するのもいいし、船で川下りされるのもいいと思います。」

裏道へ入り古びた板塀に沿って歩く。路地から路地へ細長い道がゆるゆる続く。どの道を歩いても掘割に出会う。船も通れない細い水路が縦横に走っている。時間の流れもゆるやかになる。生命はこんなゆったりした時間の中で育まれるのだろう。涼しい光、白壁に映る揺れる水面、……知らぬ間に白秋の

188

（図C）柳河新報（中央の写真は柳川新報社の社屋）／提供：柳川歴史資料館

（図D）「帰去来の碑」

「山門（やまと）は我が産土（うぶすな）
雲あがる南風（はえ）のまほら
飛ばまし、今一度（いまひとたび）
……
帰らなむ　いざ、鵲（かささぎ）
かの空や櫨（はじ）のたむろ
待つらむぞ今一度（いまひとたび）。
……」

（北原白秋・詩「帰去来」）

詩の中を歩いている。だがその抒情の向こうに現実の柳川があった。

昔、柳川の人々は、早朝の澄んだ水を汲んで水瓶にため生活の水とした。汚れた水は川に返さず、土に流して浄化する。ゴミは捨てない。時には川底の泥さらいに精をだす。人間の身体の六〇％は水であり、その水の流れで人間の生命は維持されている。地球の水は、海、水蒸気、雲、雨、川と循環しながら生態系を維持している。人体の水と地球の水、その両者の結び目に柳川の水が流れている。

しかし上下水道が整備され、ペットボトルが普及した今日、掘割の水と人間の関係は希薄になった。高度成長期、柳川の市議会で、町の掘割を塞ぐ「都市下水路計画」が進められようとした。汚れた掘割を地下の水路とし、その上に利便性の高い道路を建設しようという合理的な計画であった。しかし柳川から水の流れを奪うと町は死ぬ、水と共に生きなければいけない、という市民等の声があがった。こうした水とつき合うための議論と知恵と忍耐が、現代までその掘割の水を守り続けてきたのである。

一九九八年、「柳川市掘割を守り育てる条例・水の憲法」が制定（翌年、施行）される。同年十月、光行氏の展覧会「水の構図・絵画展」（柳川あめんぼセンター）が開かれた。主催は、柳川市と市民の共同事業「柳川まちづくりセミナー」を母体とする市民グループである。柳川の自然をテーマとした絵画の鑑賞を通して、水の町の未来を考えようという企画で、柳川の芸術文化と現実社会との接点で実現した意義深い展覧会であった。

こうして町の中を毛細血管のように流れる掘割の水は、自然と人間を結ぶエコロジカルな循環を形成しながら町の歴史や文化を育てて来た。そして光行氏の絵画の世界にもこの柳川の水が流れていた。

堀割の水は早くもなく滞るのでもなくゆるやかに流れている。緑の影をゆらゆら映しながら、雨の日も、雪に埋まりそうな日も、時を忘れてゆったりと流れ続けている。そんな水の情景が心を和ませてくれる。柳川の町のすべてはこの水の流れと共にあった。水面を走る微細な波紋の上に様々な記憶の像が次々と映し出されては消えてゆく。人々の暮らしの足音や子供たちの遊ぶ歓声や車の騒音が入り混じった町の音を遠くに聞きながら、家族や友人や学校の思い出、祭りの日の花火や金魚すくいの思い出、……光行氏に故郷の原風景のイメージが呼び覚まされ、やがて柳川の自然が主題化されていった。

それは、光行氏にとっての「帰去来」であった。「帰去来」とは、過去へと帰り、未来へと向かうこと、故郷へ帰る喜びのイマジネーションを未来へと投げかけてゆくことであろう。柳川を主題化することは、ニューヨークのアートシーンへとジャンプしてゆく創造的な回帰であった。

■ グリッドと生命の流れ

光行氏の青の世界は、目に見える風景の客観描写でもなければ、主観的な感情の表出でもない。柳川の風土と一つになった純粋経験で捉えられた抽象世界である。抽象であっても、それは氏にとってありありとしたリアリティそのものである。それは純粋な生命の流れる世界である。その生命が、氏の絵筆の先から青い雫となってほとばしり出る。キャンバスの上で躍動する野生の青、その透明な輝き。生命の流れが青い柔らかなフォルムを生み出しながら世界の意味を紡ぎ出してゆく。

そんな光行氏の絵画イメージをニューヨークの街に重ね合せてみよう。柳川の自然から生み出された抽象表現は、ニューヨークの反自然的なグリッド空間に抗うのではなく、むしろその無機質の空間へ柔

軟なイメージで浸透し溶け込んでゆく。氏の作品がニューヨークのカオス的母体に呑み込まれることなくリアリティを確保できているのは、まさに故郷・柳川の風土に根ざした表現世界だからである。

■　時代状況と向き合う

　二〇〇一年、光行氏はニューヨークでの一ヶ月間の個展を終えて九月一日に帰国した。その十日後の九月一一日、イスラム過激派アルカイダによるアメリカ合衆国同時多発テロが起こった。世界を震撼させたこの事件は、創造的な活力ある街としてニューヨークで個展を重ねていた光行氏にとっても衝撃的な悲しい出来事であった。

　翌々年の二〇〇三年、グループ展に参加のためニューヨークを訪れた時、すぐに世界貿易センタービル跡地 "グラウンド・ゼロ" を訪れ、犠牲となった方々へ祈りを捧げた。

　この出来事の後、光行氏は作品制作に取り組むも、命の尊厳と平和について改めて深く考えさせられたという。しばらくは思い悩んでいたが、時代と向き合う芸術表現をモットーとする氏は、新たに「PEACE」シリーズを発表する。淡い空色やピンクや黄緑色の翼のように広がる左右対称の図形を背景に、世界貿易センターの崩壊前の写真が中央に配されている。調和を象徴する明るい図形が悲劇の写真を包み込む構図に、犠牲者の鎮魂と人類平和への願いが込められている。

　芸術は政治の前でほとんど無力かもしれない。それでもなお芸術は何らかの力を持っているはずだという信念をもって、常に前向きに意欲的な表現を試みられる氏のチャレンジ精神に敬意を表したい。

（図 E）「PEACE 2003- II D」162.1 × 130.3 （アクリル、写真）

18　森 信也 ── 哲学する画家

森信也氏は哲学する画家である。

描くという行為を通じて、世界とは何か、生きるとは何か、人間とは何か、と問い続ける画家である。描いて、描いて、描いて、……、その表現行為の内に哲学をするのである。

哲学するといっても哲学者のように言葉で論じる訳ではない。

■　作品「哲学する椅子」（図A）

ひとつの椅子がぽつんと描かれたシンプルな小品がある。その背景はラフなタッチで塗られた青緑色。気負いのない、さらりとした描写が森氏らしい。

椅子は、座るための道具であり、座れなければ椅子ではない。さらに安心して休めること、仕事に専念できること、ゆっくり食事ができること等、様々な場面で座っていることを忘れさせる自然な心地良さも大切だ。ゆったり座れば自然体になれる。椅子は、自然と人間とをスムーズにつなぐ道具＝技術であろう。

194

（図 A）「哲学する椅子」2021

森氏の描いた椅子は、たぶんアトリエでいつも使っている椅子なのだろうが、ほっそりした足、傾いた形、やや歪んでデフォルメされて座るには危なっかしい。外側から観察した写実画ではないが、独特の存在感を放って、如何にも哲学している風の椅子である。と言うのも、そこに描かれた椅子は、森氏自身の姿と言えるかもしれないからである。

ここで、森氏は自ら描きつつある椅子にゆったり座って描いている、と考えてみよう。この時、半ば動物として身体を委ねつつ自然との生態学的連関に身を委ねつつ、同時に、半ば人間としてその身体的経験そのものを反省的に捉え返してもいる。その具体的な経験知をイメージとして描き出しているのである。

森氏が好んで取りあげる題材は、「椅子」だけでなく、「テーブル」、「コップ」等、日常生活で手の届くところのありふれたモノである。非日常的な世界を夢想するのではなく、目の前の手応えのあるモノと同じ地平に身を置き、具体的な経験知をイメージとして描きだそうとしているのである。言うならば、それは森氏が自然に身体を挺することによって見出した生きたリアリティ＝世界の輪郭である。

■ 作品「拾う」（図 B）

森氏は、こうした日常的な物だけでなく、身体そのものも題材とする作品も多く描いている。その一つとして作品「拾う」がある。

地面に落ちているモノを拾う姿を描いたクロッキーである。およそ十センチ四方のキャンバス地の全面をあらかじめレンガ色の油絵の具で塗りつぶし、その上から尖った針で絵の具を削るように線描され

（図 B）「拾う」2019 年

ている。手足も胴体も不定形で太く、頭はいびつにデフォルメされた抽象的フォルムである。一瞬の人物の動きを捉えて一気に描かれた線の流れがとても心地よく、またユーモラスでさえある。

画家は、小さな子供がモノを拾っている無邪気な姿に惹かれたのだという。同様の習作が何枚もあり、気に入ったテーマらしいが、画家の目は、特にその「拾う」という身体的行為それ自体に向けられているようである。

子供が拾ったモノは、大人の意識であれば見過ごしてしまう石ころや空き缶かもしれない。だがたとえ大人にとってつまらないモノだとしても、子供はそこに何かを見出しているのである。子供は、おやっ何だろうと、何かを見つけて、思わず立ち止まり、わくわくしながら近づき、腰を曲げ、手を伸ばして拾う。その瞬間の子供の身体感覚は、モノと同じ地平で生態学的

連関に根ざした感覚であり、同時にモノを拾った無邪気な喜びの感覚でもある。画家は自らの身体を、そんな子供の身体感覚に重ね合わせて、その具体的な感触をデフォルメした線として描き出す。そこには、子供の目と画家の目が、見ることと拾うことが、拾うことと描くことが、身体を中心に相互に交じり合う。先の作品「椅子」と同じく作品「拾う」も、まさにその交り合う地点においてリアリティ＝世界の輪郭が捉えられている。

そんな森氏の何とも不思議なリアリティ＝世界の輪郭に、私たちの心が魅了されるのである。

■ バルセロナへ

森氏（一九五三年生まれ）は長崎の大島（西彼杵市）生まれ。海辺の小さな町である。森氏の旅はここから始まる。

幼稚園の頃の集合写真をみせてもらった。お弁当を体にしっかり巻き付けられた森少年が映っている。お弁当を置き忘れてしまうことがしばしばだったからだと。この森氏の子供時代の好奇心は、大人になった今でも相変わらずのようで、先の絵の中のモノを拾う子供の姿によく映し出されている。

本人曰く、途中に寄り道して、気の向くままにふらふらと歩き回っては忘れ物をしていたのだ。小さな時から好奇心旺盛な子供で、

一九七一年、京都の同志社に入学。七〇年大阪万博終了後の先の見えにくい〝シラケ時代〟であった。大学を中退、京都でアルバイトしながら自分自身の道を探していた。これからどう生きていくか、「青春の彷徨」と言えばかっこいいが悩みは重い。数年後、ヨーロッパを旅して回った。その時、森氏の人

生の道を決定づけたのは、たまたま立ち寄ったスペインのバルセローナの街であった。

バルセローナの街は、スペインの南東の地中海に面したカタロニア地方にある。この地方の人々は、スペイン人ではなくカタロニア人であるという独立自尊の個性的な気風を持つ。ミロ、ダリ、ガウディ、カザルス、タピエスなど、二〇世紀を代表する芸術家たちを輩出したのも、そんな個性的な気風の土地だからだろう。

森氏が、初めて油絵を試みたのは同志社大学在学中であったが、本気で画家になる気持ちはなかった。もともと絵心はあったので制作活動は楽しかったが、周囲の画家仲間が集う日本的な窮屈なムードになじめなかった。しかしバルセロナでは、画家の一人一人の独立心が強く、それぞれが自由なスタンスから、人間とはなにか、生きるとは何か、哲学として芸術を真剣に探求しようとする精神があった。そんなバルセロナの新鮮な空気にふれた森氏は、よし、画家になろう、と決意する。一九八三年、画家として立ち上がる起点の年である。さっそくバルセローナの下街にアパートを借り、美術学校に入学、絵を基本から学び始めた。

バルセローナの学校では、クロッキーとリトグラフ（版画技法の一つ）を学んだ。だが、実際に絵画の勉強を始めると、とまどいの連続であった。まず、描けない！と意気消沈。何て下手くそなんだ、絵になっていない。自分の能力に自信を失って絶望する。だが、そんな人生の迷路に入り込んでしまって悩み惑う精神状況でありながらも芸術の道を歩き続けられたのは、やはりバルセロナの溌剌とした空気が勇気づけてくれたからである。その街は迷うことを肯定してくれた。自由に描けばいい。芸術に規ま

りごとはない。少年時代のように寄り道やよそ見をせずに真っ直ぐに進みなさいと言われても、どうしても別の方向へと向かってしまう。行きたいところへ行こうではないか。迷うことによって、むしろ大きな発見が必ずある。

こうして三十五年。この間、スペイン行き三度。日本へ時々帰国して展覧会を開催。スペイン滞在年数の方が長かった。現在、福岡市内で絵画教室を主宰。精力的に画家の道を歩み続けている。

バルセロナ出身の画家の中で森氏が特にひかれたのはアントニオ・タピエス（一九二三 - 二〇一二）であった。タピエスは、戦前、シュルレアリスムに傾倒していたが、やがてアンフォルメル（不定形）の芸術へと向かう。ちょうど七十年前後、学園紛争から始まったパリ五月革命は、既存の制度への異議申し立て運動として世界中に拡大しつつあった。タピエスは、こうした中でフランスに登場した「シュポール／シュルファス」運動とも接した。それはイタリアの「アルテ・ポヴェーラ」や日本の「もの派」と同時代の前衛芸術運動であり、観念よりも現実を、彼岸よりも日常を見つめようとする。彼らの主張は若干異なるとは言え、当時の精神的雰囲気を共有していた。

この時、タピエスは、伝統的な絵の具以外の廃材、くず紙、ぼろ布、糸などを作品素材に取り入れるミクストメディアを案出した。キャンバスの枠内において別世界を覗き見るのではなく、日常世界の物質的現実とぶつかり合う身体的手応えそのものを作品化しようとした。観念的な言葉のベールを払いのけて、生々しい現実の感触を重んじたのである。

森氏は、そんなタピエスの日常的現実に根ざした生のリアリティを捉える独特の制作スタイルに多大

な影響を受けたのだった。すなわち氏にとって絵画とは、しっかり地に足を付けた身体的経験によって世界の輪郭＝リアリティを描き出すことであり、その行為そのものが氏の哲学である。ところがそのスタイルをよくよく見れば、何か日本的な美意識と通じあうものがあるようだ。森氏の作品をあらためて見てみよう。

■　道を極める

　全体はデフォルメされたフォルムなのだが、その内側から放たれる凜とした気迫のようなものを感じないではいられない。これは何だろう。おそらく日本の芸道や武道における気迫と相通じるものがあるのではないか。例えば、能楽、剣道、弓道、合気道、茶道など、日本の伝統文化においては身体技法が重んじられる。型や形式に即しつつ、身体の力を抜け、下腹の丹田で呼吸せよ、呼吸を整えよ、なにものにもとらわれるな、意識を止めて無心になれ、⋯⋯、こうして柔軟な身体の運びが生まれ、技が修得され、「道」が極められてゆく。

　森氏もそんな日本の身体的な「道」を歩いているかに思えるのである。氏の作品世界における、雑多な感情を排した無心の余白や余韻、ぎりぎりまで切り詰められた一本一本の線、さらりと清楚な形の緊張感。自然の中で悠々と遊ぶ余裕。まさに、身体的な「道」の極みで開かれたリアリティ＝世界の輪郭である。すなわち氏の作品世界は、ヨーロッパの現代芸術の先端と日本的な無心の美学とが交叉し合う地点で見いだされた芸術世界であると言えないだろうか。

19 八坂 圭 ―― 光を描く

世界は無限の色彩で満ち満ちている。朝焼けのオレンジ色、夕暮れの茜雲、若葉の黄緑色、初夏の新緑、秋の碧空、レモン色、柿色、葡萄色、雨上がりの虹、……

八坂圭氏は、そんな自然が放つ豊かな色をキャンバスの上に解き放つ。自然から汲み上げられた光のダンスだ。様々な色が、風のように、水のように流れ、千変万化の色彩の渦となって光り輝く。

一般に絵の具の三原色（シアン、マゼンタ、イエロー）を混ぜ合わせると明度が下がり黒に近づく（これを減法混色という）。ところが不思議なことに八坂氏の作品では、各色が混ざるに従って純白のまばゆい光に近づいてゆく……ように感じる。そう感じるのは、おそらく、作品の鮮やかな色彩のダンスに触発された私たちの生命が活性化し激しく発光するからだろう。錯覚でも、幻覚でもない。いきいきとしたリアルな光の体験である。氏の作品は、まさに光としての絵画である。もっと言えば、絵画というより生命の光そのものである。地上のすべての生命を育む光、私たちひとりひとりの存在を照明する生命の光である。

（図A）「満ちて溢れる」2017

八坂氏は、絵画制作にあわせて様々なメッセージを発信している。その一つに次のようなものがある。

「その命のきらめきが　宝物だと気づくとき　本当のあなたになる」

そんな生命の光が描き出す氏の絵画世界の原点は、南太平洋の島国パプア・ニューギニアの留学体験にあるという。

○

八坂圭氏は、一九七四年、福岡市生まれ、西南高校卒業。二〇〇一年、多摩美術大学大学院絵画科修了。この間、南太平洋のアポリジニと呼ばれる先住民族の作品をたまたま見る機会があり、強い衝撃を受けた。それはアカデミズムの中で学んだアートとは全く異なる世界であった。そこにはアートの本来あるべき姿がある――、そう確信した氏はアポリジニの世界へ飛び込んだ。二〇〇一年、パプアニューギニアのゴロカ大学美術科へ留学、現地の部族の中での生活体験もして、その後の作風の基盤を形成してゆく。

パプアニューギニアは、オーストラリアの北側の海域にある島国である。人口は約八百数十万人、日本列島よりやや大きな島および周辺の小さな島々からなる。人類の祖先が東アジア方面からやって来たのはおよそ五〜六万年前、まだオーストラリアとパプアニューギニアとは陸続きの広大な土地であった。そこに住み着いた先住民はアポリジニと呼ばれ、西洋文明の進歩から切り離された環境で、最後の石器人とも言われるほどゆるやかな生命的時間の中で生活していた。

アポリジニの生活世界は独特の神話的体系を持っているという。その中心には、「ドリーミング（またはドリームタイム）」という「神話的な創造の時代」を意味する重要な概念がある。

ドリーミングの世界について次のように解説されている。

「祖先の精霊たちが、旅の道筋で泉や川、谷や丘などの地理的特徴をつくりだし、植物や動物や人間を生み出し、言語を生み出した。社会を統率する、儀礼や、規則などの法もさずけた。そして旅の終わりには、祖先の精霊たちは、その姿を変え、聖地と呼ばれる泉や岩場や星になったという。このような旅のストーリー全体がドリーミングである。……アポリジニにとって、大地と故郷こそが、肉体的にも精神的にもすべての源であり、旅のストーリーを儀礼でたどることが彼らの義務であり、それによって彼らの世界は維持されてきた」（窪田幸子「アポリジニのドリーミングとソングライン」、国立民族博物館『月刊みんぱく』二〇一六年六月号所収）。

神話的世界を生きるアポリジニにとって生活のすべて（家、道具、言葉、共同体、規則、法など）は、ドリーミングという旅の過程で精霊たちが生み出したのだという。彼らは文字を持たないので、その精霊の旅の記録を歌や踊りや絵画などで表現する。絵画は、岩、洞窟壁画、地面、体、道具、樹皮などの上に、不思議なリズムの点描や独特の形象によって描かれている。ここには近代的な芸術作品という概念や、個性的表現とか自己実現といった概念もない。それらは、天体、動物、植物、祖先、家族、子供たち等の親密な連関を示す聖なる神話的記号群であり、近代的なアートの枠組みで評価することはできない。そこには、宇宙と大地と人間を結ぶ霊的生命への深い祈りと感謝と畏敬の念が込められているのである。

アポリジニの「作る」行為は、産業革命以降の近代的な「作る」行為とは反対方向にある。すなわち近代の世界は自然を改変する人間の意志によって作られてきたが、アポリジニの生活世界のすべては、自然の精霊の意志によって作られてきたのだ。生活に使う器や弓矢を作るアポリジニたちの手には、目に見えない精霊の意志が働いているのである。

八坂氏の作品の背景にはこうしたアポリジニの霊性体験がある。氏の制作行為の内には、精霊の意志が働いているのである。

○

八坂氏のメッセージの一つに次のようなものがある。

「目にみえない光が、私たちを包む、静かな心がそれを知る」

優しくわかりやすい言葉であるが、その意味するところはなかなか深い。

「みえない光」とは生命の輝きであろう。私たちはその生命の光に包まれ生かされている。光に外側も内側もない。外と内、明と暗、光と闇、昼と夜、そんな二元的対立を超えて大きく包む光、それが「見えない光」である。

世界の隅々まで光で満たされている。

この見えない光に気づくためには心を静かに保たなければならない。ところが心の内は自我というあれこれの思いでざわついている。その自我意識を無限の宇宙へ解き放たなければならない。

八坂氏は、心を静かに保つ瞑想によって霊性の光をゆっくりとすくいあげ、キャンバスの上に注ぎ込む。すると物質的な絵の具の色彩が生命の光を放ち始める。生命の光が作家の身体を借りて表現する。作家はそのお手伝いをするに過ぎない。

この光のアートによって八坂氏が求めているものは、大自然との生命的なつながりである。本来、この地球の上の大気も水も草木も虫も動物も人間も、相互に網の目のようにつながっている。「つながり」とは「愛」である。「アートを通じて人々の生活のなかに宇宙的な愛」を引き出すこと、それが氏にとってのアートの目標である。

ここでアメリカ大陸の先住民である「シアトル首長のスピーチ」（一八五四）の一部を引用したい。彼らは、パプアニューギニアの先住民と同じ太平洋文化圏に属している民族であり、それ故に、八坂氏の絵画世界ともつながっているだろう。

すべて　この土地にあるものは
わたしたちにとって神聖なもの
松の葉の　一本一本
岸辺の砂の　ひと粒　ひと粒
深い森を満たすや
草原になびく草の葉

草かげで羽音をたてる虫の　一匹一匹にいたるまで

すべては

わたしたちの遠い記憶のなかで

神聖に輝くもの。

（中略）

わたしの体に　血がめぐるように

木々のなかを　樹液が流れている。

わたしは　この大地の一部で

大地は　わたし自身なのだ。

（中略）

あらゆるものは　つながっている。

わたしたちが　この命の織り物を　織ったのではない。

わたしたちは　そのなかの　一本の糸にすぎないのだ。

※　寮　美千子　編・訳　「父は空　母は大地〜インディアンからの伝言」ロクリン社、二〇一六

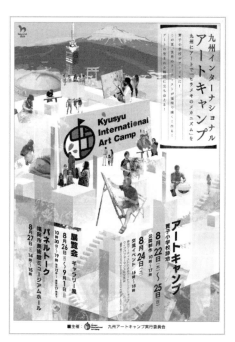

　■八坂氏は、仲間とともに２年間にわたる準備を経て、2018年８月22日～９月１日、
「九州インターナショナル・アートキャンプ」を開催した。海外９か国から招いた15
名のアーティストと国内４名のアーティストとの公開制作と展覧会である。地域の子
供向けワークショップやパネルトークなどの交流イベントも開き、文化の垣根を越え
たコミュニケーションを実施することができた。「九州インターナショナル・アート
キャンプ」は、民間の力によって、福岡の芸術世界に新風を吹きこんだ貴重なイベン
トであった。さらにもう一言、このイベントが本文で述べた八坂氏の絵画思想の社会
実践であることも付け加えておかなければならない。

第Ⅲ章

―――

障がい者たちの想像力

1　障がいとアート ── 「めだか写真クラブ」との出会い

「福岡市障がい児・者等実態調査報告書」(二〇
〇七年発行)によれば、福岡市内の身体・知的障が
い児・者の総数は、六二、五九五人とあり、その内、知的障が
い児・者の総数は、六二、五九五人とあり、その内、知的障がい数は一〇、七六四人、身体障がい者は
五一、八三一人と報告されている。

福岡市では、障がい者の支援のための通園施設の設置、在宅生活支援、養護学校の新設、各地域にフ
レンドホームの設置、市民福祉プラザの設置、児童会館の設置など様々な取り組みが行われている。各
施設では障がい者たちのための絵画教室、陶芸教室、書道教室など様々なアート教室が開かれている。

私は、障がい者のアート活動について漠然とは知っていたが直接関わったことはなかった。ところ
がギャラリーを始めた九〇年代頃から彼らと出会う機会が増え、その独特の表現世界に引きつけられる
ようになった。

ある日(一九九九年)、知的障がいの子を持つお母さんと、彼らを支援するボランティアグループの
代表者が来廊された。「めだか写真クラブ」という名称のグループで、毎月一回、知的障がいの子供た
ちが十人ほど集まって撮影会を開いているという。近いうちに彼らの写真作品の展覧会を開きたい、そ

212

れも都心の本格的なギャラリーで開きたい、という相談だった。お二人の熱心な話に打たれてすぐに開催を決めた。

「めだか写真クラブ」は、一九九七年に「めだかの会」の中から生まれた。「めだかの会」とは、「障がい児・者が余暇を楽しく過ごし、心身の発達・成長を促進し、自立することを目的」として、一九八三年、障がいの子を持つ家族が集まって作られた。

まわりに同じ境遇の人がいなくて孤立しがちである、子供の障がいが重くて外出が少なく気軽に悩みや気持ちを相談する機会がとれない、同じ障がいの方々の経験や情報を聞きたい等、家族は様々な悩みを持っている。「めだかの会」は、そんな家族の相互交流や情報交換の場であり、さらに様々なイベントによって子供たちと社会との出会いを作ろうという会であった。

「めだか写真クラブ」が始まった頃、参加した子供たちはカメラが何をする機械なのかわからなかったという。ファインダーをのぞくことの意味や、シャッターを押すことの意味もわからない。フィルムを巻く音を聞くことだけが楽しいという子供もいた。カメラをかかえたままぶらぶらと遊ぶだけの子供もいた。

しかし撮影会を何度も続けてゆくうちに、子供たちは、ファインダーから見た景色とプリントされた景色とが徐々に一致するようになった。すると写すことの喜びが生まれ、カメラが友達になったらしい。周りからあれこれ指示されなくても自ら写す対象を求めて行動するようになった。彼らの心の中に何かが起こり始めた。カメラで写すという行為は、写す対象に積極的に向かってゆかなければならないが、

同時に対象の側から様々なメッセージが返ってくる。その能動と受動の境界において思いがけない出会いが起こる。そこに写真のおもしろさがある。彼らはカメラを介したそうした出会いの経験を積み重ねながら、世界へ向けて心を開いていくようであった。

その内、ユニークな作品もたくさん生まれてきた。そこで展覧会をしようということになったという。数ヶ月間の準備を経て、二〇〇〇年三月、いよいよ「めだか写真クラブ作品展」が始まった。ギャラリーの壁面に展示された三十点あまりの写真がライトに浮かぶ。その一点一点には、あの時この時の思い出がたくさん詰まっている。子供たちは自分の作品を見て照れたり自慢したりと大喜び。来場者たちとの新しい出会いもあった。「めだか写真クラブ」にとって大きなステップアップとなる展覧会であった。

「めだか写真クラブ」でお手伝いしているボランティア・スタッフの方がこんなことを言われた。

「この活動に参加して気づかされたことがあります。人は誰でも一人では生きてゆけない、生きることに健常者も障がい者も区別はないのではないか。だから支援する者と支援される者という上下関係ではなく、みんな一緒に同じ地平に立って、共通の理想や夢をめざして、わくわく楽しみながら活動することが大切なんだ、ということに気づいたのです。」

私たちはみんな異なる個性的な存在である。国が違えば言葉も習慣も異なる。しかし存在の根底ではひとつの生命の流れで結ばれているはずである。そこに健常者も障がい者も区別はない。その生命のつながりに気づかせてくれるのがアートではないだろうか。

「めだか写真クラブ」の展覧会は、私自身にとってもそんな「生命のつながり」と「アートの役割」に気づかせてくれた貴重な経験であった。

2 福岡市障がい児・者美術展〜コアサイド・アート

「福岡市障がい児・者美術展〜コアサイド・アート」の応募作品は、素朴ながらも世界と対話する喜びに満ちている。

思いっきりのびのびと引かれた線。リズミカルなジグザグ線、まるまると太った線。線と線が交わって面を作り、面が色を誘う。カラフルな形は、ゆがんだり、傾いたり、凸凹で不揃いだが、いっしょに並んで陽気に歌っているようだ。

彼らは美術教育を受けていないし、デッサンの練習もしていない。また何かの規則や義務にしばられているのでもない。ただひたすら純粋にアートを楽しんでいるだけである。彼らは、日常のコミュニケーションではハンディを抱えていても、絵を描くことによって自然や宇宙と深いコミュニケーションを行っているらしい。そこには、私たちが忘れてしまっているアートの「コア＝本質」（あるいは「魂」）がある。次に述べるのはコアサイド・アートの趣旨文である。

「コアサイド・アートとは、表現することを純粋に楽しんでいる人たちのアートです。誰かの評価を期待するのではなく、好きだから、描きたいから、作りたいからなど、素直な気持ちで創作しているところにアートの本質（コア）があると考えます。アートの世界においては、健常な人と障がいのある人との区別はありません。そんなアートを純粋に楽しんでいる人たちの思いをコアサイド・アートという

言葉に託し、福岡市障がい児・者美術展の基本コンセプトとしました。この展覧会を通じて、コアサイド・アートが全国に広がり、健常な人も障がいのある人も、共に楽しく生活できる豊かな社会の創造の一助になることを願っています。」

記録を調べると、「福岡市障がい児・者美術展」は、なんと半世紀も前の一九七七年に「福岡市心身障がい者作品展」という名称で始まっていたことを知り、その長い歴史に驚かされた。

国外に目を向ければ障がい者のアートに注目する動きは、すでにヨーロッパで「アール・ブリュット」（一九四五年、フランスのJ・デュビュッフェが提唱）や「アウトサイダー・アート」（一九七二年、英国のロジャー・カーディナルが提唱）などがあり、日本にも紹介されていた。

ただ、「アウトサイダー・アート」という言葉は、「既存の制度化された芸術＝インサイド」対「技術訓練を受けてない周縁的な芸術＝アウトサイド」、つまり「中心」と「周縁」とを対立させて、「障がい者美術」をマイナーな外部に位置づける。

しかし、今日、もはや「イン」や「アウト」と区別する時代ではないだろう。障がいの有無にかかわらず、すべての人間が等しく有しているアートの「コア〓本質」こそが尊重されなければならない。そこで、「コアサイド・アート」という新しい造語が提案され、「福岡市障がい児・者美術展」の名称とされた（このネーミングにあたって、K氏の情熱的な取り組みがあった）。そして、第一回コアサイド・アート展が開催されることになった。

さて、私は第四回展から実行委員会に関わらせて頂いたが、「コア」なるものをめぐって様々な難問

216

があった。何が問われていたのか、参考のためにそのいくつかを述べておきたい。

「コアサイド・アート」というスマートな名称には、「障がい者美術」という言葉のマイナー性を払拭し、二十一世紀的な考え方を提示しようという意図があった。しかし、いきなり「コアサイド・アート展」と表示しても何のことか不明で訴求力に欠けた。やはり急がば回れで、しばらくの間は「福岡市障がい児・者美術展」と「コアサイド・アート」を並べて表示することになった。ただ十年を超えた今、スポーツの「パラリンピック」と同じように、そろそろ「コアサイド・アート展」だけでの表示にしてもいいかもしれない。

第九回まで金賞や銅賞などの順位が設けられていた。しかし、障がいの有無にかかわらず平等であるとする「コアサイド」の趣旨に矛盾するのではないかという疑問があった。他方、受賞は当人や家族にとって大きな励みであるとの意見もあった。ならば全員受賞とすればいいという意見。あるいは、純粋な楽しみの領域に競争原理を持ち込まない方がいいという意見。そんな様々な意見が交わされた結果、「コアサイド賞」として数十名を選び、それ以上の順位づけは無しとなった。優劣よりも、むしろそれぞれの作品に対する審査員のていねいなコメントこそ最高の励みではないだろうか。

初めの頃は、「絵画」、「陶芸」、「写真」、「書道」の四部門であった。ところが出展規定に合わず参加できない作品がたくさんあることがわかり「フリー部門」が設けられた。同時に「小中学生部門」を新しく加えて六部門とされた。さらに二〇一八年、ジャンルの細分化は参加の間口を狭くするのではという提案により、「えがく」、「もじ」、「あそぶ」、「小中学生部門」のゆるやかなくくりとし柔軟な対応ができるようになった。

以上はほんの一部だが、どれも容易に解決できる問題ではなかった。難問にぶつかるたびに委員は頭を抱えて考え込んだ。それでも試行錯誤を経て「コアサイド・アート」と呼ぶにふさわしい市民に開かれた展覧会へと成長していった。もちろんこれが完成形ではなく、今後もまだ改善されなければならないだろう。めざすところは、すべての人々がそれぞれの生をいきいきと輝かせながら、普通に、あるがままに、共に、楽しく暮らしてゆける社会である。

●展覧会告知ポスター

●展覧会会場風景（福岡アジア美術館）

3　生命のリズム

「第十回福岡市障がい児・者美術展〜コアサイド・アート2017」（二〇一七年十月、福岡アジア美術館）が開催された。福岡市内に在住する障がい児・者たちが制作した作品の展覧会で、四つの部門（「描く」、「文字」、「遊ぶ」、「小中学生部門」）に分けられている。もともと福岡市内の各作業所や養護学校などのアート教室が集まって発表会をするところからスタートし、回を重ねるごとに大規模な展覧会へと発展した。

障がいと言っても、身体障がい、精神障がい、知的障がい等あり、またその症状も軽度から重度までいろいろである。応募される作品の世界もそれぞれの個性に応じて多彩で一概には言えないが、どの作品も共通して色使いや形の描き方が既成概念にとらわれることなくのびのびと自由である。

彼らは、こうしなければいけないとか、何かの基準に合わせなければならないとか、そんなしばりの全くないところで純粋に描くことを楽しんでいる。この純粋な楽しみこそがアートのコア（核）である、という趣旨から本展は「コアサイド・アート」という名づけられている。

技術の面から見れば不十分な点は多々あるだろう。だがそのコア度においては極めて純度の高い作品ばかりである。重要なことは、そのコアなものとは、障がい者と健常者との区分けを超えて、本来、すべての人間に等しく備わっている生命的なアート力だということである。それは固定的な常識や分別意

識を取り払いさえすれば自ずと現れてくる根源力である。

さて、そんな障がい児・者たちの作品の中で私が特に興味をもったのは、画用紙いっぱいにまるでゴム版を押したかのようによく似た形を連続的に繰り返し描いた作品である。知的障がい者や精神障がい者たちの作品にしばしば見られる特徴的だが、その自然で軽快な楽しさに引きつけられたのである。

例えば、服部哲也さん、柴田貴一郎さん、簑田利博さんの作品を見てみよう。三人が所属する施設「ひまわり六本松」のスタッフに次のようなレポートを頂いた。

★ 服部哲也（図A）

画面いっぱいにいろんな表情の顔がびっしり描かれ、その色使いも素敵である。新聞紙の中で見つけた顔、家族や友達の顔、施設の職員の顔など、描き方は同じようだが、よく見れば一つ一つが個性的な表情である。にっこりと笑っている顔、怒っている顔、心配している顔、びっくり驚いた顔、……、豊かな感受性と観察力によって様々な表情がうまく描き分けられている。服部さん自身の顔も、ちょっと近寄りがたい厳しい表情の時もあれば、周りを気遣う優しい表情の時もある。だからそれぞれの顔は、自分のその時々の気持ちを入れた自画像かも知れない。

★ 柴田貴一郎（図B）

ともだち、うさぎ、かめ、むし、さかな、いぬ、……、かわいい図像が並んでいる。一つ一つ丁寧にマジックで色を塗り、黒でくっきり縁取りされて、センスのいい魅力的な作品である。作業所ではいつも黙々と描いているが、時々、部屋を抜け出して自由に一人の時間を楽しんだり、職員にすうっと近づ

220

（図A）服部哲也

（図B）柴田貴一郎

（図C）簑田利博

いてうれしそうに握手して去って行く。そんな気さくな柴田さんだから、明るく軽快な作品が生まれるのだろう。

★ 簑田利博（図C）

空から見下ろした町の地図のように建物や通りや樹木などびっしりと配置されている。それは、家族と一緒に旅した思い出の中の風景だったり、抽象的な四角形や丸の図形だったりと、思いつくままに並べられている。また、商店街の連続する町並みを細かく描くこともあれば、ドームで野球観戦する観客の一人一人をていねいに描くこともある。どれも抜群に優れた記憶力で、すべてが簑田さんの日々の物語である。

以上の三人の作品の特徴としてすぐに気づくことは、そこに描かれているモチーフの多くが、犬や猫、友達や家族、新聞や雑誌の写真など、日常生活における身の周りのものだということである。どれも彼らの親しい仲間たちばかり。彼らは黙々と描いているようでいて、実はそんな身近な仲間たちと楽しい対話をしているらしい。描くことは、彼らにとってホッと一息つける安らぎの時間なのだろう。

そしてもう一つの特徴は、同じパターンが繰り返し連続的に並べられていることである。あらかじめ決められた方法意識で描かれたのではなく、それぞれの描く自由な楽しみの中から自ずと生まれてきた方法である。そのパターンの要素をよく見れば、やはり手描きであるため少しずつ異なっている。ゆがんだり、ななめになったり、大きくなったり、小さくなったり、曲がったりと、微妙に不揃いである。不揃いであるとは言え、そこには微妙なゆらぎを伴ったリズムが心地よく響いている。それは視覚だけ

222

でなく、身体の奥にまで伝わってくるようなリズムである。

それにしても何百個もの細かなイメージを描き続けることは、とても大変な作業ではないか、と私たちはつい思ってしまうのだが、それは私たちの思い込みで、彼らは音楽を奏でるように内的なリズムに合わせて実に楽しく描いているのである。

リズムとは、高低、強弱、山谷など二つの極の往復運動である。ドイツの哲学者・クラーゲス（一八七二～一九五六）によれば、リズムには、"人間の作為的なリズム"と、"メトロノームのような機械的反復としての「拍子（タクト）"と、"生命現象としてのリズム"があるという。

障がい者たちの作品に感じるリズムとは、三つめの生命現象としてのリズムであると思われるが、この「リズム」の中で振動することは、それゆえ、生命の脈動の中で振動することを意味し、従って、人間にとってはなおその上、精神をして生命の脈動を狭めせしめている抑制から一時的に解放されることを意味する。……（省略）……リズムの中で振動することは魂の発見の一方法であり、また、魂が生命の大洋の中で再生するために沈降する一方法である」（クラーゲス「リズムの本質」みすず書房）

第一に、ここでのリズムは、整列した軍隊のパレードやロボットのような機械的リズムではなく、身体の全体で脈打つリズムである。呼吸、心臓の鼓動、血液循環、新陳代謝、神経パルスなどのリズムであり、生命体が環境の変化に対応する柔らかなリズムである。地上のあらゆる生命体は、そんな柔軟なリズムから生まれ、育まれ、進化を遂げてきた。

第二に、生命のリズムは、私たちの硬直した精神を柔軟な精神へと更新する。すなわち精神を揺さぶり新しい言語やイメージを生成させる。また逆に新しい創造的な言語やイメージは、停滞した生命を新たなリズムへ向けて活性化させる。あらゆる表現活動においては、こうした生命と精神との創造的な相互作用によって純粋な喜びのリズムを奏でるのである。

第三に、生命のリズムは、他者と響き合うことによって生命の流動をつくりだす。隣り合った二つの音叉がお互いに共鳴し合うように、自然と人、人と人、意識と物質、個と宇宙の間で共鳴しあうのである。極微の原子や分子の回転運動、太陽をめぐる公転、地球の自転、春夏秋冬、昼夜の交代など、ミクロな領域からマクロな領域にわたる複雑多様な生命のリズムが相互に響き合って壮大な生命宇宙を生み出している。私たち人間は、この生命宇宙のリズムの響きの中で生かされている存在である。これを「響存」（哲学者・鈴木亨が提唱した造語）という。

響存としての人間は、この生命のリズムを様々な芸術の形に込めてきた。

歴史的な遺産としての世界の芸術作品には生命のリズムが様々な形態として表象されていることを、ドイツの美術史家エリー・フォール（一八七三〜一九三七）はその著書『美術史』（全六巻）において論証している。それは原始から中世を経て近代までの膨大な美術の流れを論じた大作であるが、その最終章において「形態の精神史」というテーマを特別に設け、人間の美術史の底流にある「大いなるリズム」の存在を論じている。各時代を代表する芸術作品に見られる波動や陰影や色彩変化などの多様な形態を比較検証しつつ、それらすべてが根源的生命の「大いなるリズム」を表象したものであり、それら

の全体が宇宙的な交響楽を鳴り響かせている、とエリー・フォールは述べる。

人間にとって芸術とは、人間自身が宇宙と響き合う存在、すなわち「響存」としての存在であること を自覚し、世界へと開かれるための方法である。絵画、彫刻、建築など、あらゆる芸術作品に内在する 生命のリズムは、世界の中で人間が生きることの意味を奏でている。それは人間として誰もが等しく共 有する生命のリズムに他ならない。

ただエリー・フォールが予定調和的な宇宙のリズムを求めているのに対して、ここでは先に述べたよ うに、生命と精神との相互作用によるダイナミックなリズムであり、やや意味を異にする。すなわち自 らの内側から自らを突き破る新たなリズムを生成して行く非決定論的なカオス的リズムである。そのダ イナミックな生命のリズムが芸術創造の核心にあるのではないだろうか。

とすれば生命リズムというレベルにおいては、障がい者たちの作品も歴史的芸術作品も同じ地平に並 んでいることがわかる。それぞれ個性的な世界を見せているが、生命のリズムに価値の優劣はない。そ れはすべての人々にとって純粋な喜びの生命リズムに他ならない。

再度、障がい児・者たちの作品を見てみよう。荒削りな表現であるとしても、その作為のない純粋な 表現力によって宇宙的な生命のリズムと響きあっている。生命のリズムを奏でる彼らの作品は、まさに 大自然の中で呼吸するアートである。彼らは、日常のコミュニケーションでは大きなハンディを抱えて いても、作品が奏でる生命のリズムを通じて自然や宇宙と深いコミュニケーションを行っている。彼ら は大自然へと開かれている。それは彼らの存在の証に他ならない。しかも彼らの作品が発する生命のリ

ズムに乗れば、鑑賞者である私たちの心身をも自然や宇宙へと開いてゆくようである。

ここで私たちは気づく――、健常者である私たちの方こそ生命のリズムを狂わせているかもしれない。生命のリズムを現代社会の制度化された機械的サイクルの中に閉じこめてしまってはいないか、自然の気配や季節の変化を受けとめる感性が鈍くなってはいないか。私たちのこの感性の鈍化が、社会の中に様々な「障がい」を作りだしているかもしれないのである。

「障がい」とは、周囲の環境や社会との「関係性」の支障によって生じる問題であると言われている。従って、求められているのは、障がい者たちのスムーズな行動をサポートする「関係性」のデザインである。交通機関の利用に不便はないか、社会的コミュニケーションがスムーズか、学校の制度は十分か、働ける場所は拡大しているか、……。すでにバリアフリー・デザイン、ユニバーサル・デザイン、インクルーシブ・デザインなど様々な方法による「関係性」のデザインが取り組まれているが、今後もさらに暮らしやすい街づくりへ向けて持続的な対策が求めらる。そのためにもまずは、私たちの鈍化した感性を開き、障がい者たちのアートの奥深くから聞こえてくる豊かな生命のリズムに耳を澄ましたい。

第IV章

——

町とアートと

1 東勝吉と湯布院町の人々 ── 八十三歳からの水彩画展

ある日、新聞紙上で湯布院の風景を描いた水彩画が目にとまった（図A）。のびのびとした線、おおらかな構図、すっきりとした色使い。ぐぐっと引きつける不思議な力。何だ、何だ、このアート力は！

作家の名前は、東勝吉さん。八十三歳から九十九歳で亡くなるまで水彩画を描き続けた。その回顧展が、二〇〇七年四月、由布院駅アートホールで開催されるという記事であった。

その記事に触発された私は、東さんの作品を福岡市でもぜひ展示できないかと、西日本文化協会の深野治氏に相談して「由布院アートストック」に打診していただいた。私自身も湯布院へ出かけて委員の方々にお会いした。結果、特別に認められて、二〇〇七年七月、福岡・天神で「東勝吉水彩画展」が実現した。来場されたお客様みんなが、東さんの作品に賛嘆の声をあげた。

その魅力的な絵を描いた東勝吉さんとはいったいどんな人なのか。

一九〇八（明治四十一）年、大分県日田市生まれ。現役時代は日田の山奥で木こりの仕事にずっと従事していたが、一九八六（昭和六十一）年、湯布院町の特別養護老人ホーム温水園（ぬくみえん）に入所することになった。

（図 A）「由布の春」」水彩画

施設は湯布院の町を見下ろす丘の上にあり、遠くに由布岳を遠望できる素敵な場所である。ところが東さんは、毎日何もすることがない、面白くない、退屈だと、不機嫌な思いがつのっていたという。温水園の佐藤忠興理事長は心配して、東さんに尋ねた。

「何か好きなこと、得意なことはありませんか？」

「ずっと木こりだったから、そんなもんありません。」

「何か一つくらい……、ほめられたとか？」

「……そう言えば、一度だけ、小学生の時に描いた絵をほめられた覚えがあります。」

「それです、それです！」

と佐藤理事長はさっそく水彩画の道具一式と画用紙を準備して東さんに渡した。

「さあ、これで絵を描きましょう。」

こうして、東さんの生まれて初めての本格的な絵画制作が始まった。この時、八十三歳。ベッドや車イスの上だけの生活から一転、しっかり足で立って水彩画を黙々と描き続けた。そして九十九歳で亡くなられた時、百点を超える作品が部屋や廊下いっぱいに残されていたという。その作品の素晴らしさに驚いた湯布院の町の人たちは、東さんの回顧展の開催に取り組んだ。それが冒頭で述べた新聞記事の展覧会である。

東さんの作品の多くは日田の森や湯布院の山々の風景がテーマである。もちろん八十三歳からの独学のため技術においては素朴だが、線や形はくっきりと力強く、画面いっぱいに元気な張りがある。色彩

230

（図 B）「オニ杉」水彩画

は明るく朗らかで、全体に描くことの喜びにあふれている。

作品「オニ杉」（図B）は、日田の森で出会った大木だろうか。爽やかな緑の大木を見上げるような堂々とした構図で描かれて実に印象的である。きこりの仕事に精を出していた頃の気持ちがよみがえってきたのだろうか。太陽の光を浴びてすくすくと成長する大木、そこにたくましい生命の輝きがある。東さんは、絵の中に森の新鮮な生命の息吹を呼び込んでいるようだ。その自然な呼吸のリズムが私たちにも伝わってくる。

東さんは、描き続けるにしたがって自信がつき、イマジネーションがどんどん広がり、そして若々しくなってきた。東さんにとって描くことは内なる生命力を引き出すこと、描くことは生きることであった。描く楽しさや喜びがそのまま素直に色や形に表れている、そこに東さんの作品の秘密があるようだ。

絵を描くことが、東さんに八十三歳からの素晴らしい人生をもたらしたのだった。

○

展覧会終了後、湯布院町の人たちは、東さんの作品を湯布院町の宝物として「由布院アートストック」で管理することになった（※注／「由布院アートストック」は一九九三年三月発足。その後、「アートエンジン」と改名案も一時出るが、二〇〇八年八月「NPO法人由布院アートストック」となる。）

また東さんが過ごした温水園に「東勝吉常設館」が開設（二〇〇七年）され、いつでも見ることができるようになった。

さらに二〇一〇年、東さんを顕彰する「東勝吉賞水彩画公募展〈陽はまた昇る～八十三才からの出発〉」が始められた。八十三歳以上という条件で、プロもアマもなく応募作品はすべて由布院駅アートホールに展示、また画集も作成しようという企画である。世界中には東さんのように元気な八十三歳以上の方がたくさんいらっしゃるのではないだろうか、というアイデアがきっかけであったという。

第一回は、三十二名の応募であった。さらに会を重ねる毎に応募数は増えて、第五回（二〇一八年）では六十二名となった。

第四回ではこの展覧会の噂を聞いた医師の日野原重明氏（当時、百四歳）も作品を応募され、美術雑誌に次のようなメッセージを寄せられている。

「……、一点とはいえ私の作品が湯布院で展示されるというチャンスを得られ、とても嬉しく思っています。……高齢者がアートを通して生きがいを感じられる、このようなコンクールがもっと注目されることを祈ってます。」（『月刊美術』二〇一六年一〇月号）

湯布院町の様々な文化活動を牽引された溝口薫平氏（由布院 玉ノ湯）と中谷健太郎氏（亀の井別荘）は、それぞれ第四回、第五回から出品された。お二人とも初めて絵筆を握ったとのことだが、若々しく素敵な作品であった。

ところで東さんの作品もさることながら、こうした湯布院町の方々のアイデアと実行力には深い感銘を受ける。すでに湯布院映画祭、ゆふいん音楽祭、由布院駅アートホールでの企画展など、様々なイベントを立ち上げ全国でも注目の町である。企画から実行まですべて町の人々の手作りである。その苦労

は並大抵のことではない。思いついても、なかなか実現させることは難しい。それでも良いと思ったことは、仲間たちで必ずやり遂げる。そんな町だからこそ、画家・東勝吉は誕生したのだと思う。

実行委員長の淵上真幸氏（柚富の郷 彩岳館）は、第一回の公募展図録で次のように締めくくられている。

「由布院に居て、アート好きで、面白いと感じたら、素直に面白がる……、そんな仲間の集まりが〝アートストック〟だと思います。こんな時代だからこそアートです。こんな時代だからこそ、東さんを始めここに応募された皆様の八十三歳からの偉業に素直に驚き、面白いと感じる心を大切にしたいと思います。」

さて福岡にいる私（筆者）は、八十三歳をこえる方に出会った時などに、「東勝吉水彩画公募展」の画集をお見せして東さんのお話をすることがある。すると、

「生きる楽しみをいただきました」

「あと数年後に出展したい」

「ぜひ湯布院に東さんの絵を見に行きたい」

といった感嘆の言葉が返ってくる。

湯布院から遠く離れた場所においても、東さんのアートパワーは、たくさんの人々に生きる力を与えてくれている。

で、私はと言えば、まだまだ応募するには十年以上早いヒヨッ子である。

●絵を描いている東勝吉さん

●第4回「東勝吉賞水彩画公募展」2018 オープニング（湯布院駅アートホールにて）

2　岡本太郎と新天町商店街

「ねえ、知ってる？　岡本太郎の作品が新天町にあるんだって！」

「え～！」

「本物だよ、岡本太郎がプレゼントしたんだって！」

「ほんと？」

「新天町の社員食堂に展示されてるよ。ぜひ、行って見てごらん。」

日本美術の鬼才・岡本太郎（一九一一～一九九六）氏の作品が、福岡市天神の新天町商店街の社員食堂（新天町倶楽部）に展示されている――そんな噂がひそかに広がり続けている。本物であれば一目見ようと、訪れる人も増えているそうだ。（以下、親しみをこめて〝太郎さん〟と呼ばせて頂く）

大作「挑む」（図Ａ）。高さ一・九一メートル、横幅三・八メートルの大きな紙の上に、赤、青、緑、黄の鮮やかな原色の線を炎のように踊らせ、その真ん中に黒々と「挑む」の文字がダイナミックに描かれている。画面が放つ鮮烈なエネルギーの渦に私たちは体ごと巻きこまれそうだ。

これは太郎さんが新天町へプレゼントした作品であると言ってもすぐには信じてもらえないだろう。

（図 A）　岡本太郎「挑む」（新天町商店街 蔵）

日本の代表的な前衛芸術家である太郎さんが訳もなくプレゼントするとは考えられないからだ。　新天町で一体何があったのか？

○

新天町商店街は、一九四六（昭和二十一）年、戦災の街の復興という期待を担って誕生。「天神の新しい町」ということで「新天町」と名付けられた。以来七十数年、激変する商業環境と流通競争の中で全店一丸となって営まれて来た。今日、全国の多くの商店街が〝シャッター通り〟と呼ばれるほど弱体化した状況にあって、活力のある商店街として注目を浴びてもいる。だがそれは一朝一夕で実現できたのではない。町の商人たちの日々に知恵を絞り汗を流し常に挑み続ける精神と、何よりもこの町を愛する共同精神がこの町の発展を支えて来たのである。

時代の動きをつかむ商業センスも欠かせない。博多の伝統を継ぐ高い格調を保ちつつも、既成概念を破る思い切ったアイデアや底抜けにひょうきんな発想の施策で、しばしば福岡市民を驚かせて来た。戦後すぐに博多の祭り〝どんたく隊〟を結成して空襲で瓦礫となった街を練り歩いて元気づけた。伝統の博多祇園山笠では、飾り山に外国童話「シンデレラ姫」をテーマに起用して物議をかもしたこともあった。今や天神の夏の風物詩である「子供山笠」は、青年経営者たちの奔走で実現したことも特筆しておきたい。怪獣祇園山笠映画「ラドン」やＴＶドラマ「西部警察」のロケ地にもなった。

238

● 新天町特設ステージ上の岡本太郎さん（提供：福岡放送）

● 岡本太郎さんから直筆色紙を受けた楢崎哲夫新天町理事長（提供：福岡放送）

● 新天町まつり広報（提供：新天町）

○

　一九八一（昭和五十六）年十月、創業三十五周年記念のメルヘン時計塔が完成。同月二十四〜二十六日、記念イベント「新天まつり」を開催。二十五日（日曜日）には、その特別アトラクションとして太郎さんをお招きした。地方の商店街の催しに太郎さんが出演することはめったになかったそうだが、新天町関係者が東京青山の太郎さんのアトリエまで足を運び、「市民のまつりを作りたい」と企画案を説明、その熱意に太郎さんは快く引き受けられたという。

　さて、当日、メルヘン時計塔前の特設ステージには、太郎さん自ら「芸術書道」と名づけた巨大な作品「挑む」が展示された。秘書の平野敏子氏によれば、太郎さんはこの作品のイメージを決めるにあたって、何点もの小品を描いては破り描いては破りして完成させるまでにおよそ二カ月かかったという。太郎さんの妥協を許さない熱のこもった作品である。

　ステージ前には大勢の市民や子供たちがつめかけた。午後一時三十分、いよいよ太郎さんが登場、楽しいパフォーマンスが始まった。

　「芸術は爆発だ！」

　太郎さんの大声が勢いよく響く。全身から芸術力を放ち、鋭い目をぎらぎらさせて、ステージ上を右に左に動き回る姿はまるで獰猛な動物である。

　太郎さんとのニラメッコ問答では、「芸術ってなんですか？」、「芸術意欲はどんな場所で沸きます

240

か?」、「ピカソからどんな影響を受けましたか?」など、市民や地元の芸術系学生達からの質問に、太郎さんは身振り手振りをまじえて即座に答える。

「芸術は、うまくあってはならない、きれいであってはならない、ここちよくあってはらない」(※1)

角が伸びた鐘のオブジェを持ち出してきてガンガンたたく。名古屋のあるお寺から頼まれて作った梵鐘の小型作品だという。鐘をたたく箇所によって音色が異なる、人間も一人ひとりが異なっている、芸術表現も異なっている、芸術にきまりはない、自由そのものでいい、と。

「芸術なんてなんでもない。……道を歩いているとき、ときどきワッと大声で叫びたくなり、駆けだしたくなる衝動と同じような、単純なことだと思ってよいのです。……自分の自由な感情をはっきりと外にあらわすことによって、あなたの精神は、またいちだんと高められます。つまり芸術をもつことは、自由を身につけることであって、その自由によって、自分自身をせまい枠の中から広く高く押しすすめてゆくことなのです。……」(※2)

芸術とは、自分を閉じ込める枠組みを壊し、生命を爆発させて、自由に生き、全身で歓喜することだ。その喜びは、ひろい天地に響きわたり、宇宙全体と一体となるのだ。激しいけれども分かり易い芸術論に訪れていた聴衆は大いに沸いた。

チャリティ・サイン会も行われてファンは大喜び。チャリティ販売コーナーも設けられ、太郎さんの著書、画集、陶磁器などのグッズが人気を呼んだ。

最後に、太郎さんはテーブルの上で色紙に「挑む」と描き、新天町の楢崎哲夫理事長に贈呈された。

○

岡本太郎、一九一五年生まれ。挿絵画家・岡本一平と小説家・岡本かの子の間に生まれる。十八才の時、両親と渡欧。両親は、太郎さんをパリに残してイギリスへ渡る。それ以来、二十九才までの十年間、パリでひとり暮らし。フォービズム、キュビズム、抽象美術、シュルレアリスムなど、二十世紀の前衛芸術運動の渦中で青春期を過ごした。絵画を描くだけでなくソルボンヌ大学で哲学、社会学、民族学なども学んだ。だが芸術とは何か、という芸術の根本的な問題に直面し、最も苦しんでいた時期でもあった。

「私は芸術、芸術家とはいったい何かという根本的な問いにぶつかっていたのだ。『絵描き』であることの空しさ。画面の中だけで賭ける、それは結局遊びごとにすぎないのではないか。それはずっと以前、おそらく絵の道に入ろうとした最初から心の底にわだかまっていた思いだった。もっと全体として、深く、人間存在をつかみ取り、底の底から、すべてを燃やしつくして生きたいものだ。」（※3）

このパリ留学時代の絶望的に苦しい経験が、太郎さんの芸術思考を飛躍的に転回させて、その後の芸術表現の中心的な思想の骨格を作りあげてゆくことになる。

第二次世界大戦が始まると帰国、すぐに招集を受けて中国戦線へ出兵する。戦後、日本の前衛芸術の先頭で活躍、芸術家として時代の頂点に達する。

太郎さんが見つめていたものは何か？

大作「挑む」の奥にあるものに目を凝らしてみたい。

画面いっぱいに躍動する色彩、みなぎる力。二十数年前の制作だがそこから放たれるエネルギーの鮮度は今でも全く失われてはいない。

「荒々しい不協和音がうなりをたてるような形態、模様。そのすさまじさに圧倒される。はげしく追いかぶさり、重なりあって、突きあげ、下降し、旋回する隆線紋。これでもかこれでもかと、執拗にせまる緊張感。しかも純粋に透った神経のするどさ。」（※4）

これは、太郎さんが縄文土器を評した文章の一節だが、そのまま太郎さんが新天町に贈った作品「挑む」に当てはめていい。

縄文の形態のように踊る原色のイメージの中央に、黒々とした太い線が激しくうねっている。それは「挑む」という文字だ。その文字は、渦巻く形象の上から描き加えられたのではなく、形象の運動のただ中から生き物のように生まれ出た文字だとみたい。概念としての文字を画面に押し付けたのではなく、その文字は、荒々しいカオスの流動の中から自ずと生成してきた黒い文字＝知の躍動に他ならない。しかも次の瞬間その文字は、荒々しいカオスの流動に紛れこんでしまい、そしてまた新たな流動となって異なる文字を生成するかもしれない。感覚的な形象と概念的な文字、形象と文字とが相互に激しく衝突し競り合い暴流となって渦巻いている。形象が文字を巻きこむかと思えば、文字もまた負けじと形象を巻きこんでいく。両者は相互に反発し誘引し合いながら、踊り、逆巻き、うごめいている。

そんな形象から文字、文字から形象へと変転して行くプロセス、コスモス／カオス、生／死、意味／無意味の両義的なダイナミズム、その絶え間ない生成の運動こそ存在の根源である。カオスとは、単なる混乱ではなく、新たな知を生成する動的な秩序である。ここに太郎さんの芸術的ヴィジョンがある。

太郎さんにとって芸術とは、存在の奥底に胚胎する根源的カオスをまるごとつかみ取って視覚世界に突き出すことであった。

太郎さんの芸術的ヴィジョンが最も具体的に作品化されたのは、一九七〇年三月十五日から九月十三日までの百八十三日間、大阪の千里丘陵で開催された日本万国博覧会である（※5）。その統一主題として「人類の進歩と調和」が掲げられたが、その背景には西欧的理性を信仰する進歩史観があった。ところが、そんな進歩史観による静止したコスモスを最も信じていない人が、万博の最も中心となるプロデューサーの太郎さんであった。

万博会場の中央口から南北に一キロメートルにわたるシンボルゾーンが延び、その中央に幅百八メートル、長さ二百九十二メートル、高さ三十メートルの大屋根が架けられ、ここにテーマ館とお祭り広場と太郎さんの制作した〈太陽の塔〉が立つ。観客は、テーマ館の地下へ潜り〈太陽の塔〉の内部を昇って大屋根へ出る過程において、宇宙の根源から生命が生まれ、人類が生まれ、文明社会を築き上げるまでを体験する。太郎さんの基本構想は、「大地に隠れた非理性的な力＝フォルスが錯綜する生命の〈根源的カオス〉に潜りこみ、そこから人類の新しい知を探り出そうとする積極的なコンセプト」（※6）であった。

この太陽の塔におけるダイナミックなヴィジョンが、新天町の作品「挑む」にも現れているのは明らかであろう。

ところが万博以後、時代は大きく変わった。現代芸術の多くは、成熟した商業資本主義の中にすっかり組み込まれ、毒素を抜かれた明るく消化のいいエンタテインメントになってしまった感があった。「欲しいものが欲しい」といった浅薄なキャッチフレーズで飾られた記号消費が称揚される。この世俗的な状況において芸術の危機を最も敏感に感じ取っていたのが、太郎さんだったのではないか。太郎さんは、そんな時代の真ん中から芸術を爆発させようとしたのだった。

おそらく太郎さんにとって日本の芸術界はあまりにも小さすぎた。芸術とはもっと大きなものだ。芸術は人類史や宇宙史という広大無辺のスパンにおいて探求されなければならない。太郎さんは、宇宙全体を丸ごとつかんで宇宙そのものと一体化しようとする。宇宙となって挑むのだ。そうだとすれば作品「挑む」とは、太郎さんと一体化した宇宙自身によって描かれた宇宙の自画像であると言えるかも知れない。

○

さて新天町の記念イベント終了後、天神大名町界隈の小料理屋で打ち上げの酒宴が行われた。新天町のメンバーは太郎さんを囲んで大いに賑わった。話題は、大阪万国博覧会で太郎さんが制作した「太陽の塔」の話に及ぶ。

実は、新天町の「どんたく隊」は、一九七〇年八月二〇日～二二日、万博会場のお祭り広場で催された「日本のまつり」で「博多どんたく隊」(福岡市民の祭り振興会主催)の一翼を担って出場、博多の粋で風

流な祭りを披露した。その時、見上げれば「太陽の塔」が堂々とそそり立っている。「ようわからんばっ
てん、すごかったです！」、「元気がでましたばい！」、「塔の中にも入りました、びっくりしましたばい！」
と、新天町の人たちの思い出話に太郎さんも大喜び。太郎さんは、新天町の人々の心意気にすっかり感
銘を受けたようだった。

それから数日たったある日、大きな長い筒が新天町に送られてくる。その中に収められていたのが、
ステージに展示されていた大作「挑む」である。太郎さんの芸術の「挑む」力と、新天町の商人たちの「挑
む」力との出会いを象徴する作品であった。一期一会、両者の底には自由闊達な創造精神が流れていた。
芸術も商業も生き物です。芸術が爆発なら、商業も爆発です。新天町で「挑み」続けているあなたた
ちこそ芸術家です、という太郎さんの思いが作品に込められている。作品「挑む」は、太郎さんから新
天町への情熱のエールであった。今や新天町の大切な心の宝物である。

246

■ 主要参考文献

(1) 岡本太郎『今日の芸術』光文社知恵の森文庫、2005

(2)〈同右〉

(3) 川崎市岡本太郎美術館編『TARO』2005

(4) 岡本太郎『日本の伝統』光文社知恵の森文庫、2005

(5)『日本万国博覧会公式ガイド』1970

(6) 岡本太郎『万国博のために・テーマ展示の基本構想（1967年の草稿）』（『ユリイカ・岡本太郎特集』所収、青土社、1999）

※ 岡本太郎「万国博」の様子を叙述するにあたって、西日本新聞記事、朝日新聞記事、FBS福岡放送ニュース、および『新天町40年史』、『新天町60年史』から適宜断片的に引用した。

● 新天町商店街：メルヘン時計塔と飾り山笠

■　八坂　圭

【出身】1974年 福岡市生まれ。 【現在】九州産業大学 芸術学部 非常勤講師 【所属】アジア美術家連盟会員
【画歴】1998年　第8回ART BOX 大賞展 福田繁雄審査員賞受賞
1999年　多摩美術大学大学院 絵画科 修了
2003年　パプアニューギニア ゴロカ大学卒
2001,'02,'03,'05,'08,'10,'12年　銀座ギャラリーゴトウにて個展
2007年　飯田橋ギャラリー52にて個展
2009年〜　福岡ギャラリー風にて毎年個展
2010〜　六本木 Shonandai MY Gallery にて毎年個展
2010年10月〜現在、「月刊はかた」表紙を担当
2013年　福岡・大丸アートギャラリーにて個展
2013,'14年　OFF アートフェア出品(ベルギー)
2013年　日テレ系「おしゃれイズム」スタジオアートに作品が使われる
2013年　福岡・大名一丁目に壁画制作
2014年　第28回アジア国際美術展覧会(台湾)出品
2014,'17年　ササラン国際美術祭招聘レジデンス作家(マレーシア)
2015,'16年　アフォーダブルアートフェア・シンガポール出品
2016年　カジュラーホ・ダンスフェスティバル・アートマート出品(インド政府主催)
2016年　Galeri Seni Mutiara "Malaysia, Japan & Philipines Fusion 3" 出品(マレーシア)
2016年　第31回ホルベイン・スカラシップ奨学生
2017年　ササラン国際美術祭招聘レジデンス作家(マレーシア・クアラセンゴール)
2018年　ハノイ・マーチ・コネクティング2018招聘作家(ベトナム・ハノイ)
2018年　第一回ArrrrrrT国際芸術祭招聘作家(中国・青島)
2018年　ソロ国際芸術祭招聘作家(インドネシア・ジョグジャカルタ)
2019年8月　「九州・インターナショナル・アート・キャンプ」主宰

■　東　勝吉

1908(明治41)年　2月21日　大分県日田市生まれ。
1986(昭和61)年　湯布院町特別養護老人ホーム温水園に入所
1991(平成3)年　初めて絵筆を握る(83歳)
1997(平成9)年　初個展「東勝吉 素朴画展」(由布院駅アートホール)
2007(平成19)年　湯布院町特別養護老人ホーム温水園にて永眠 享年99歳
　　　　　　　　　湯布院町由布院駅アートホール、由布院美術館、ドルドーニュ美術館にて回顧展を同時開催
　　　　　　　　　ドキュメンタリー映画『東勝吉99歳・孤高の無名画家』ゆふいん文化・記録映画祭にて上映
　　　　　　　　　福岡市新天町「ギャラリー風」にて回顧展開催
　　　　　　　　　『東勝吉常設館』開館(湯布院町特別養護老人ホーム温水園内)
2009(平成21)年　佐賀県武雄市「エポカル武雄」にて個展開催
　　　　　　　　　大分県日田市「パトリア日田」にて個展開催
　　　　　　　　　大分県速見郡日出町「大分県立日出暘谷高等学校」にて個展開催
2010(平成22)年　大分県別府市「別府ビーコンプラザ」にて個展開催
2011(平成23)年　第一回東勝吉賞水彩画公募展『陽はまた昇る』(由布院駅アートホール)
　　　　　　　　　同時開催「湯布院受け月ギャラリー」にて個展開催
2012(平成24)年　第二回東勝吉賞水彩画公募展『陽はまた昇る』(由布院駅アートホール)
　　　　　　　　　同時開催「クアージュゆふいん」にて
　　　　　　　　　『おおいたコレクション―大分県立芸術会館所蔵地域巡回展―』に特別出展
2014(平成26)年　第三回東勝吉賞水彩画公募展『陽はまた昇る』(由布院駅アートホール)
2016(平成28)年　第四回東勝吉賞水彩画公募展『陽はまた昇る』(由布院駅アートホール)
2018(平成30)年　第五回東勝吉賞水彩画公募展『陽はまた昇る』(由布院駅アートホール)
2021(令和3)年7〜10月　「Walls & Bridges 世界に触れる、世界に生きる」(上野東京都美術館/東京)
　　　　　　　　　同年12月　「東勝吉里帰り展」(由布院駅アートホール)予定

■ 光行 洋子

【出　身】福岡県柳川市生まれ。　福岡県大野城市在住。
【現　在】九州産業大学名誉教授、Art Gallery M・南ケ丘代表
【学　歴】佐賀大学教育学部特別教科課程絵画専攻卒業
【所　属】アジア美術家連盟日本委員会副代表、福岡文化連盟理事、福岡市美術連盟顧問、福岡県美術協会洋画部運営委員、日本美術家連盟会員、福岡県文化団体連合会個人会員、NAU21世紀美術連立展会員（学芸員・審査委員）、大野城まどかぴあ理事、九州賢人会議所理事
【受　賞】第21回福岡市美術展招待作家市長賞、フランスボルドー市招待(1987)、第3回アジア国際美術展日本委員会会員奨励賞(1988)、第6回英展佳作賞(1997)、マカオ国際絵画公募展・マカオ絵画賞(2001)、瑠玻30周年記念展会員優秀賞(2001)、平成20年度福岡市文化賞受賞（美術・洋画、2009)、第67回福岡県美術展覧会会員の部美術協会賞(2013)

【展覧会】福岡市美術館個展（1981・1988・2003・2016)、Cast Iron gallery 個展（NY、1996・1999)、アジア国際美術展(1988~2021)、ギャラリーセンターポイント個展（銀座、1988-1994隔年)、ギャラリー八重洲東京個展(1996~1998)、ギャラリー風企画個展（1997・1998・1999・2000)、柳川あめんぼセンター「水の構図」展（柳川市・柳川まちづくりセミナー主催、1998)、Walter Wickiser Gallery 企画個展（NY、2001・2008)、Walter Wickiser Gallery 企画「Gallery Artist 展」（NY、2003~2019)、日動画廊企画「福岡市文化賞受賞記念個展」(2011福岡日動画廊)、みぞえ画廊企画個展（2013・2017)、トロント国際アートフェアー（2019)、アートシカゴ（2010)、マイアミ国際アートフェアー(2010)、九州産業大学教授退任記念展(2016)、九州産業大学美術館、柳川市民文化会館（2021)、他個展・グループ展多数

【作品所蔵】福岡県立美術館、福岡市美術館、田川市美術館、福岡女子大学美術館、九州産業大学、福岡文化財団、マレーシア国立美術館、昌原大学美術館（韓国)、広州美術学院都市美術館（中国)、ブライトン大学美術館（英国)、慶南道立美術館、海の見える杜美術館（広島)、北九州大学、能古博物館、柳川市、大野城市 他

■ 森 信也

【出　身】1953年 長崎県西彼杵郡大島町に生まれ。福岡在住。
【現　在】元 朝日カルチャーセンター抽象画講師
　　　　　Taller de Arte Abstracto 主宰
　　　　　NPO Tiempo アートクラス担当
【学　歴】1973年　同志社大学電気科入学
　　　　　1983年~1998年　延べ10年間バルセローナ留学
　　　　　1983年　Cercle Artistic de Sant Lluc クロッキー
　　　　　1984年　Llotja b美術大学 製本科 リトグラフ (no oficial)
【個　展】1987年　長崎 ぐみの舎（以降11回)
　　　　　1987年　福岡 エリア ドゥ ギャラリー
　　　　　1990年　福岡 天画廊
　　　　　1991年　福岡市美術館 特別展示室B
　　　　　1992年　福岡 画廊香月
　　　　　1994年　福岡 早良美術館 るうゑ（以降27回)
　　　　　1996年　東京・銀座 画廊春秋（以降3回)
　　　　　1993年　由布院 わたくし美術館（以降10回)
　　　　　2001年　東京・銀座 スパンアートギャラリー
　　　　　その他、個展多数
　　　　　ギャラリー和
　　　　　画郷
　　　　　あまね屋
　　　　　TAGSTA
　　　　　ギャラリー風
【グループ展】2018年　福岡・田川市美術館 沸点の現象

■ 古本 元治

【出身】 1956年 宮崎県生まれ、北九州市で育つ。宗像市在住。
東京藝術大学美術学部絵画科油画専攻 卒業 / 同大学大学院美術研究科版画 修了
【現在】 九州産業大学芸術学部教授
【所属】 版画学会運営委員、アジア美術家連盟運営委員、日本美術家連盟会員
福岡県文化団体連合会特別会員、福岡市文化連盟会員、福岡県美術協会会員
福岡市美術連盟会員、宗像市文化協会理事、宗像美術協会会長
【受賞】 '92版画 [期待の新人作家] 大賞展 買上賞受賞
第8回アジア国際美術展日本委員会奨励賞 受賞
第1回谷尾美術館大賞展 優秀賞 受賞
【個展】 真和画廊、福岡市美術館、添田町美術館、むなかたユリックス、
福岡日動画廊、梅田画廊 (大阪)、香川画廊 (大阪)、
ギャラリー風、早良美術館るうる、
マイヤソンホールギャラリー (USA)
他多数
【主なグループ展】
第1・2回西武美術館版画大賞展
第16回現代日本美術展
JADA展 (洋協アートホール)、
FOLIO 2000(Philadelphia・The Burrison Art Gallely)、
「ペンと私」展 (養清堂画廊)
アジア国際美術展
他多数
【所蔵】 町田市国際版画美術館 / 直方谷尾美術館 /The University of Pennsylvania/ 福岡県立宗像高等学校 / 他

■ 松尾 洋子

【出 身】 1947 長崎市生まれ
1970 長崎大学教育学部美術科卒業
【現 在】 絵画教室主宰
【受賞歴】 1982~84年　西日本美術展
1982年 福岡県展 奨励賞
1986年 フィナーレ国際美術展サロン・ド・メ
【個 展】 〈福 岡〉福岡市美術館
ギャラリー和
村岡屋ギャラリー
ギャラリー画椰
ギャラリー風
〈久留米〉ギャラリー・アールグレイ
〈行 橋〉船越記念館
〈長 崎〉浜屋百貨店、ギャラリー EM
〈東 京〉ギャラリー緒方 (銀座)
ギャラリー日比谷 (有楽町)
ギャラリー・モナ (麻布)
〈大 阪〉ギャラリー香 (道頓堀)　　　等多数
【グッループ展】
2001年 「楠の会」ギャラリー・エヴァンターユ (福岡)
2005年 「現代洋画三人展」(黒崎井筒屋)
2007,'08年「九州の作家展」(山形屋百貨店 / 鹿児島)
2016年 「美の競演」ギャラリー菊 (大阪)
2017年 「アートフェア・アジア福岡」

■ 平山 隆浩

【出身】 1968 年、熊本県生まれ。
1994 年 3 月福岡教育大学大学院教美術教育専攻修了。
【現在】 西日本短期大学 教授、
福岡文化連盟会員。日本創造学会会員。日本保育学会会員。

【個展】 2003 年 9 月「空の豆 2003 絵画とオブジェの詩」
2005 年 7 月「ボクの布あそび」
2007 年 12 月「15cm × 15cm のものがたり」
2010 年 3 月「青の繡」
2011 年 9 月「かりん糖のうた」
2014 年 3 月「いちご×いちご」
【グループ展】
1997 年 ~2011 年 福岡市美術連盟展
2004 年 ~2006 年「A-ONE 展」「日本・韓国・中国国際交流展」
2007 年 ~ 毎年出品「あーたの会展」
2007 年 ~ 毎年出品「円創会展」
2014 年「響存 "大地"」ギャラリー風 (福岡市)
2015 年「田部光子と九州の精鋭による 100 枚展」ワイアートギャラリー (大阪市)
2015 年「わたしカフカしたわたしカフカしたわ展」3 丁目芸術学校 (福岡市)
2016 年 第 2 回天神アートビエンナーレ「天神座敷わらし展」ひよこギャラリー (福岡市)
2018 年 第 3 回天神アートビエンナーレ「生きる展」ギャラリー風 (福岡市)
2020 年「天神・梅花の宴 うたとアートのセッション展」ギャラリー風 (福岡市)
他、多数

■ 黄 禧晶 (ファン・ヒジョン、Hwang Hei Jeong)

【出 身】 韓国 馬山生まれ
【現 在】 九州産業大学造形短期大学部 造形芸術学科 教授
安山国際アートフェア 日本側コミッショナー
日韓交流美術 IMPACT 展 日本側コミッショナー
【所 属】 アジア美術家連盟日本委員会会員
福岡市美術連盟会員
福岡文化連盟会員
大学版画学会会員
【学 歴】 韓国弘益大学絵画学科卒業
同大学大学院西洋画学科修了
九州産業大学大学院芸術研究科博士後期課程修了 (芸術学博士)
(博士論文：芸術行為を通じるカオスの克服 – カオスからの解脱)

【展覧会】 個展 13 回 (福岡市美術館、ギャラリー風、韓国安山文化芸術の殿堂など)
第 19 回英展優秀賞 (10) ループ展 (Imagine 展・Between 展など)
国際展 (日韓交流美術 IMPACT 展・安山国際アートフェアなど多数)
受賞歴国際展、グループ展 多数
【受 賞】 2004 年 第 37 回西日本美術展テレビ宮崎賞
2005 年 第 39 回福岡市美術展特別賞 (大賞)(2005)
2005 年 第 34 回瑠玻展新人賞
2007 年 第 16 回青木繁記念大賞展入選
2007 年 第 16 回英展佳作賞
2009,' 11,' 13 年 第 1/2/3 回青木繁記念大賞西日本美術展入選
2010 年 第 19 回英展優秀賞 (10)

■ 原田 伸雄

1949年1月1日柳川市(旧大和町)生まれ。舞踏家。舞踏青龍會主宰。北京・青蓮舞踏顧問。河合文化教育研究所研究員。福岡県立伝習館高校から早稲田大学へ進学。高校時代は剣道部先輩との乱闘事件を引き起こし退部、玉竜旗出場を諦める。武から文に転身し、文芸部に入部。のち、演劇部を創設。大学時代は1969年の解散後も活動を模索していた残党によって継続された早大劇団「自由舞台」で演出を手掛ける。1972年、高田早苗銅像前で早大及び早稲田祭に抗した野外無言劇「断頭台への道」を上演したのを機に「自由舞台」解散最終宣言を出しキャンパスを去る。笠井叡の「丘の麓」(1972年/客演・大野一雄)を観て舞踏の持つ劇薬のような混沌に触れ、演劇から舞踏に転身。1972年~79年、笠井叡の主宰する舞踏結社天使館に参加。1979年「璽鏡劍一壱ノ眞霊(マヒ)」(早稲田銅羅魔館)で舞踏家として独立デビュー。1980年に東京で舞踏結社青龍會を結成。

以後の主な活動は、1981年「海之霊(わたつみ)」(東京・第一生命ホール)。同年「愚者ノ旅ー全5景」(門司・パゴダ寺院/福岡市民センターホール等)。1982年「天之羽羽斬之劍」(目黒区民センターホール)。1985年「まほろば」(目黒区民センターホール)を区切りとして同年福岡に帰郷。約9年の沈黙を経て、1994年に福岡で舞踏青龍會を再結成。1998年「土方巽'98彼方への風」(客演・元藤燁子、風倉匠/NTT夢天神ホール)。1999年、福岡アジア美術館第1回レジデンス展ナリニ・マラニ「ハムレットマシーン」(映像インスタレーション)に出演。2005年「盟神探湯(くがたち)」(パリ・ベルタンポワレ)。2006年「逬(はし)り水」(パリ、福岡、東京)。2007年「花嵐」(パリ、福岡)。2008年~2011年、毎月29日に福岡・スペーステラにて連続舞踏公演「肉体の劇場」を展開。2009年プッティポン・アルーペン監督の日タイ合作映画「Suspended Moment」で主演。2016年~2018年「エーテルの赤い河」シリーズを京都、ボルドー、上海、杭州、北京等で展開。2018年、福岡日仏協会設立60周年・日仏文化交流プロジェクト2018「風の方程式」ギター:ガルロ/映像:黒岩俊哉(福岡アジア美術館あじびホール)。2019年京都国際舞踏フェスティバルで「冥い海/光る海」(Stygian sea/Sacred sea)を発表。2021年KYOTO DANCING BLADEで「曙光」を発表。2013年より、国内外の舞踏家、パフォーマーが福岡に集う年4回のアトリエ定期公演「肉体の四季ー舞踏曼荼羅ー」を主催、現在も継続中。他に、映像作家黒岩俊哉との「闇と光の音(ね)」シリーズ、映像作家伊藤高志/黒岩俊哉との「春の祭典」シリーズや歌人福島泰樹との「ダンス/デカダン」シリーズ等、他ジャンルの作家とのコラボレーション多数。2019年、原田伸雄の舞踏生活を追ったドキュメンタリー映画「夢告を視たりー butoh is everything ー」(監督:なすありさ)公開。2021年秋公開の伊藤高志監督の映画「零へ/Toward Zero」で主演。

大野一雄の即興舞踊、笠井叡の精霊舞踏の糸譜を継ぐ。2017年度福岡市文化賞受賞。古希を過ぎた現在も、福岡を拠点に女装せる益荒男舞踏家として、芸術と反芸術の境界線上を滑稽且つシリアスに往還中。

■ 日賀野 兼一

【出　身】 1969年 茨城県水戸市に生まれる。福岡県在住。
【現　在】 アトリエ・ルネサンス主宰
　　　　　絵画教室(山本文房堂)
【学　歴】 1992年 九州産業大学芸術学部美術学科卒業/卒業作品買い上げ
　　　　　1994年 九州産業大学大学院芸術研究科美術専攻修
【受　賞】 1989年 第23回福岡市美術展奨励賞(福岡市美術館)
　　　　　1991年 第1回花の美術大賞展優秀賞(兵庫県加西市)
　　　　　1994年 第4回花の美術大賞展受賞(兵庫県加西市)
　　　　　1994年 第1回谷尾美術館大賞展大賞受賞(福岡県直方市 谷尾美術館)
　　　　　2012年 福岡文化連盟第1回青木秀記念賞奨励賞
【展 覧 会】 1991~2005年 瑠玻(ルパ)展
　　　　　1992~1998年 O(オー)の会展
　　　　　1997~2005年 アジア美術家連盟日本委員会展
　　　　　1997年 現代絵画 TOKYO'97展(東京 渋谷東急本店)
　　　　　1999年 第14回アジア国際美術展
　　　　　1999年 日韓現代美術交流展1999
　　　　　2004~2018年 嘉飯山の画家たち展(福岡県嘉麻市 嘉麻市立織田廣喜美術館)
　　　　　2000,1992~2000年 地球の未来へ(福岡アジア美術館)
　　　　　2005年~ 個展(ギャリー風)
　　　　　他、多数
【特別企画】 2008年 福岡県教育委員会制作の人権同和教育プログラム DVD 参考授業「あおぞら」に作品2点収録
【作品所蔵】 九州産業大学/兵庫県加西市/直方谷尾美術館/田川市美術

■ 中村 俊雅

【出　　身】 1954 年　熊本県生まれ。
九州産業大学芸術学部大学院修了
【受　　賞】 1986 年　西日本美術展優秀賞・94' 02' 奨励賞 97' 3 席
1992 年　アジア国際美術展・日本委員会奨励賞
1997 年　文房堂サムホール展・最優秀賞
1997 年　筑後美術展・坂宗一賞
1997 年　別府現代絵画展・別府美術館賞・奨励賞 99'
1998 年　青木繁記念大賞ビエンナーレ・優秀賞
1999 年　別府現代絵画展
2005 年　瑠波展・優秀賞
【個　　展】 福岡市美術館・福岡画廊・ギャラリー風・ギャラリー玄　等 21 回
【企画展・グループ展】
1976 年　西日本美術展 (79,'87,'88,'95,' 98,' 99,' 00)
1991 年～毎回　アジア国際美術展日本委員会展
1992,' 95 年　前田寛治大賞展
1994,' 98 年　谷尾美術館大賞展
1995,' 98,' 02 年　田川美術館大賞選定英展
1995,' 98 年　熊日 21 世紀アート大賞展
1998 年　青木繁記念大賞ビエンナーレ展 (01' 02' 13' 17' 19')
2013 年　第 10 回小磯良平大賞展 (賞候補)
【作品所蔵】 福岡県立粕屋高等学校・サザンクス筑後 等
【現　　在】 九州産業大学非常勤講師
アジア美術家連盟運営委員 / 福岡市美術連盟理事 / 福岡県美術協会会員・洋画部会事務局長
朝日カルチャーセンター講師、
まどかピア生涯学習センター講師、
中村美術研究所スケッチの会主宰

■ 濱田 隆志

【出身】 1948 年福岡市生まれ。
九州造形短期大学卒業。1972~' 76 年　(株) 後藤 (デザイン室勤務)
【受賞】 1969,' 71 年　西日本美術展・入賞
1978 年　宇部絵画ビエンナーレ入賞
1985 年　西日本美術展・大賞
1985 年　東京セントラル美術館油絵大賞展・佳作賞
1986 年　絵のまち尾道四季展・金賞
2010 年　福岡県展会員の部・青木賞
【個展】 1980 年 (以降 2 回)　画廊さかもと
1985,' 96,' 07 年　福岡市美術館
1990 年 (以降 4 回)　福岡大丸画廊
1998 年 (以降 20 回)　ギャラリー風
【企画展・グループ展】
1979~' 83 年　具象現代展
1985 年　安井賞展
1988~' 93 年　コーテル展
1988~' 94 年　白水会展
1990 年　シンガポール国立博物館にて「2 つの具象展」
1992 年 (以降 3 回)「英展」
2007 年　「戦後福岡の画家」
2018 年　「沸点の現象」
【作品所蔵】福岡市美術館、西日本新聞社、尾道市美術館、田川市美術館、シンガポール国立博物館

■ 酒井 忠臣

【出　　身】	1946年 中国(旧満州国)大連生まれ。宮崎県佐土原出身 福岡県在住
	1970年 武蔵野美術大学造形専攻科油絵専攻修了
【現　　在】	九州産業大学芸術学部名誉教授 版画学会会員、南阿蘇アート道場主宰
【受　　賞】	1977年 第10回西日本美術展入賞第1席
	1994年 第3回田川市美術館大賞選定「英展」テーマ「抽象・幻想」佳作賞
	2006年 第62回福岡県美術展覧会「県展」会員の部美術協会賞
【美術館企画展】	1980年 アジア現代美術展(福岡市美術美術館)
	1985年 現代美術の展望 '85FUKUOKA 変貌するイマジネーション(県美術館)
	2013年 福岡現代美術クロニクル(福岡県立美術館)
	2016年 アーティストの反骨精神「沸点」(田川市美術館)
【公募・コンクール】	1970~'83年 独立美術展(東京都美術館)
	1978~'84年 北九州絵画ビエンナーレ(北九州市立美術館)
	1980年 第18回日本国際美術展(東京都美術館・京都市美術館)
	1991年 第6回吉原治良賞美術コンクール展(大阪府立現代美術センター)
【国際交流展】	1981~'92,'03,'06,'08年 日韓現代美術展(日本福岡・韓国ソウル)
	2004年 Busan International Print Art Festival(韓国釜山)
	2005,'08年 美術の輸出展 LINEART(ベルギー・ゲント市)
【グループ展】	1987,'93年 九州現代美術展(福岡市美術館・田川市美術館)
	1995,'97,'01,'05年 平面の自在展(福岡市美術館・福岡アジア美術館)
	2007年 九州美術の現況展(鹿児島市立美術館)
	2009,'12,'15,'19年 九州コンテンポラリーアート展(福岡・熊本・佐賀)
	2019年 酒井忠臣×近藤えみ〈黒と白の響創〉展(ギャラリー風)
【個　　展】	福岡、東京、イタリア等のギャラリー・画廊・美術館で多数開催。
【作品収蔵】	福岡県立美術館・福岡市美術館・久我記念美術館・九州産業大学美術館

■ 田浦哲也

【出身】	1952年 北九州市生まれ。福岡市在住
【所属】	公益社団法人二科会 理事、会員、二科福岡支部長、二科西人社代表
	公益社団法人福岡県美術協会 会員、事務局長(2017~2021)
【画歴】	1975年 武蔵野美術大学(造形学部・美術学科・油絵専攻)を卒業。
	1992年 第77回二科展 パリー賞(東京都美術館)、二科会よりパリに派遣される。
	1993年 二科会より推薦され第36回安井賞展に出品。第78回二科展 会友推挙(東京都美術館)
	1995年 第2回谷尾美術館大賞展 奨励賞(谷尾美術館)
	1996年 第37回北九州美術家連盟展 北九州美術家連盟会員奨励賞・北九州市立美術館賞(買い上げ)
	第81回二科展 会友賞(東京都美術館)
	第3回谷尾美術館大賞展 特別奨励賞・県知事賞(買い上げ)(谷尾美術館)
	1999年 第32回西日本美術展 奨励賞・鹿児島テレビ賞(石橋美術館)
	第84回二科展 会員推挙(東京都美術館)
	2000年 国際交流・ポルトガル二科展招待出品。(アルマダ市立アートギャラリー)
	2003年 田川市美術館大賞選定「第12回 英展~人物・風俗~」優秀賞(田川美術館)
	2004年 第89回二科展 会員賞(東京都美術館)
	2009年 第94回二科展 損保ジャパン美術財団奨励賞(国立新美術館)
	2015年 公募団体ベストセレクション美術2015に出品。(東京都美術館)
	2017年 第102回二科展 東京都知事賞(国立新美術館)
	他 個展、グループ展多数
【作品収蔵先】	北九州市立美術館、直方谷尾美術館
【職歴】	1975~2001年 遠賀郡、春日市等県内の公立中学校で美術教師
	2001~2012年 福岡県立美術館職員(学芸課長・普及課長)「シャガール展」「バロックとロココの巨匠展」
	「ユトリロ展」「詩人の眼・大岡信コレクション展」等数々の展覧会を担当。
	2010~2017年 九州産業大学芸術学部 非常勤講師

■ 菊竹 清文（きくたけ　きよゆき」）

- 1944 年　福岡県久留米市に生まれる
- 1968 年　中央大学理工学部精密機械科（自動制御専攻）卒業
- 1981 年　第 2 回箱根彫刻の森美術館ヘンリー・ムア大賞展（優秀賞）
- 　　　　　第 9 回宇部現代日本彫刻展（京都国立近代美術館賞）
- 1982 年　第 8 回神戸須磨離宮公園現代彫刻展（神奈川県立近代美術館賞）
- 1983 年　第 10 回宇部現代日本彫刻展（兵庫県立近代美術館賞）
- 1984 年　第 9 回神戸須磨離宮公園現代彫刻展（土方定一記念賞）
- 1985 年　第 4 回箱根彫刻の森美術館ヘンリー・ムア大賞展（彫刻の森美術館賞）
- 　　　　　文化庁派遣芸術家在外研修生としてニューヨークのポリテクニック大学留学、1986 帰国
- 1987 年　第 12 回宇部現代日本彫刻展（東京国立近代美術館賞）
- 1988 年　ワールドエキスポ・ブリスベーン 88（オーストラリア）正面入口に作品設置 SDA 賞
- 1989 年　アジア太平洋博覧会（福岡）正面入口にコンピュータと電話回線を使ったモニュメント設置
- 　　　　　フランス政府よりフランス文化省芸術文化功労勲シュバリエ章授与
- 1991 年　F-1 サーキットコースに緑と水と炎を取り入れた動く情報彫刻設置
- 1991 年　フランス革命 200 周年記念モニュメント "ラ・ペ" 設置（フランス、ボルドー湖畔）
- 1993 年　CO$_2$ 濃度に反応する情報彫刻「アースウィング」地球環境産業技術研究機構（関西学研都市）に設置
- 1998 年　「第 18 回冬期オリンピック競技大会 1998/長野」聖火台制作
- 2001 年　NTT ドコモ熊本と鹿児島支社間を結ぶ世界初インターネット情報彫刻作品を設置
- 2002 年　「FT 資生堂 "ヴィルフランシュ シリーズ)」ジャパン パッケージング コンペティションで経済産業大臣賞を受賞
- 2008 年　G8 洞爺湖「環境」サミット会場メディアセンターに情報彫刻「アースウィング」設置
- 2009 年　福岡県済生会福岡総合病院 創立 90 周年記念に情報彫刻「希望の鳥」を設置
- 2016 年　スイス IOC オリンピックミュージアムに第 18 回冬季オリンピック長野聖火台の最初のモデルが永久設置される。
- 　　　　　他、受賞、活動多数。

■ 近藤 えみ

- 【出　　身】　飯塚・福岡在住・アメリカ奨学金留学・日本美術家連盟会員
- 【受　　賞】　安田火災美術財団奨励賞・英展（賞候補）
- 【個　　展】　1999,' 10 年 福岡市立美術館特 B 室
- 　　　　　　　2011,' 13 年 東京銀座ギャラリー ASK
- 【企画個展】　2011 年 熊本高鍋美術館
- 　　　　　　　2010 年 現代美術ギャラリー アートプロガラ
- 　　　　　　　2015 年 京都ギャラリーマロニエ
- 【企 画 展】　2002 年 日韓展（田川市美術館）
- 　　　　　　　2003 年 韓日現代美術展（韓国セゾン美術館）
- 　　　　　　　2004 年 アジア国際美術展（福岡アジア美術館）
- 　　　　　　　2005 年 東京銀座アートスペース羅針盤
- 　　　　　　　2007 年 九州美術の現況展（鹿児島市立美術館）
- 　　　　　　　2011 年 九州の作家展（福岡日動画廊）
- 　　　　　　　2012 年 振動展（都城市立美術館）
- 　　　　　　　2012 年 日・中・韓展（福岡アジア美術館）
- 　　　　　　　2014 年 Installation 熊本（島田美術館）
- 　　　　　　　2015, '16 年京都ギャラリーマロニエ
- 　　　　　　　2016 年 藤枝守×近藤えみ展〈アートと響の交感領域 TRILL〉（ギャラリー風）
- 　　　　　　　2016 年 Auf 展（京都市立美術館）
- 　　　　　　　2016,' 17,' 18,' 19,' 20 年 東京ギャラリー由芽
- 　　　　　　　2019 年 酒井忠臣×近藤えみ〈黒と白の響創〉展（ギャラリー風）
- 　　　　　　　2019,' 20,' 21 年 日仏展 東京銀座 K 's ギャラリー
- 　　　　　　　2020 年 沖縄那覇ギャラリーアトス
- 【作品所蔵】　東洋陶磁美術館・天王洲芝浦アイランドケープタワー（三井物産・鹿島建設）
- 　　　　　　　高鍋美術館・福岡幼児学園・星の子学園

■貝島 福道

【出身】1929 年 福岡市生まれ。
　　　　1947 年 福岡県立中学修猷館卒業。1952 年 福岡学芸大学美術科修了
【出展】1956,' 57 年 二科展
　　　　1961 年 個展 (銀座画廊)
　　　　1968 年 今日の美術展
　　　　1969 年 個展 (画廊春秋、東京)
　　　　1973~' 83 年 日本実在派展 (文芸春秋画廊、東京)
　　　　1974 年 幻想と情念展 (福岡県文化館)
　　　　1979 年 福岡県美術協会展 (福岡文化館) 協会賞受賞
　　　　1980 年 アジア現代美術展 (福岡市美術館)
　　　　1981 年 福岡市美術展招待出品
　　　　1988~' 93 年 個展 (ギャラリーおいし)
　　　　1987 年 アジア国際美術展
　　　　1998~'09 年 個展 (ギャラリー風)
　　　　2004 年 英展 佳作賞 (田川市美術館)　他多数
【役職】1982,' 95 年 福岡市美術展審査員
　　　　1998,2000 年 福岡県高齢者美術展 (シニア展) 審査員
　　　　1999 年 大野城市美術展審査員
　　　　2000,' 03 年 福岡市身体障がい者美術展審査員
　　　　1979 年 福岡市の委嘱によりインドネシア、バリ、タイ美術調査
　　　　他、福岡県美術協会洋画部事務局長、日韓現代美術展事務局長など
　　　　2010 年 永眠

■ 河口 洋一郎

【現在】東京大学名誉教授、デジタルコンテンツ協会会長、霧島アートの森館長
【出身】1952 年 鹿児島県種子島生れ。1976 年 九州芸術工科大学画像設計学科卒業。1978 年 東京教育大学大学院
　　　　修了。その後、筑波大学助教授を経て東京大学教授就任。1975 年 CG「グロースモデル (Growth model)」
　　　　を確立。1982 年　SIGGRAPH(Special Interest Group on Computer Graphics) ボストン大会
【受賞歴】1984 年 ユーログラフィックス・最優秀美術賞、柴田賞
　　　　1987 年 フランス・ヌーベルイマージュ展グランプリ パリグラフ・アート部門第 1 位。
　　　　　　　　モントリオール未来イメージ展・アート部門第 1 位 ((87 年、88 年連続受賞)
　　　　1991 年 フランス IMAGINA 展・アート部門第 1 位。ARS エレクトロニカ '91・準大賞
　　　　　　　　国際エレクトロニック・シネマ・フェスティバル 91・ハイビジョンアート部門第 1 位。
　　　　1992 年 ユーログラフィックス・アート部門第 1 位
　　　　1993 年 MMA マルチメディアグランプリ・会長賞
　　　　1997 年 第 1 回ロレアル賞・大賞 東京テクノフォーラム・ゴールドメダル、他
　　　　1995 年 第百回ヴェネツィア・ビエンナーレ日本館代表作家。
　　　　2010 年 ACM SIGGRAPH にて栄誉あるディスティングイッシュト・アーティスト・アワード受賞
　　　　2013 年 紫綬褒章受賞
　　　　2018 年 BNN Prix D'Honneur「栄誉賞」(フランス)
　　　　2018 年 ACM SIGGRAPH Academy「殿堂入り」(アメリカ)
【主な企画展】2017 年「失重楽園：Zero Gravity Paradise」台北現代芸術美術館
　　　　2018 年「L' Univers des Formes」Centre des arts (フランス)
　　　　2019 年「SNAPS OMNI EXPO」国立台湾芸術大学 (台北)
　　　　2019 年「TASIE 2019」中国国家博物館・清華大学 (北京)
　　　　2019 年「5 億年後の生命体～ beyond AI ～」岡本太郎記念館 (東京)
　　　　2019 年「生命のインテリジェンス：The Intelligence of Life」ggg ギャラリー (東京)
　　　　2020 年「超進化の乱舞：Overwhelmed Evolution Art」アオーレ長岡 (新潟)
【著書】1994 年　CD-ROM+ 本の『COACERVATER』(コアセルベータ NTT 出版)。
　　　　1998 年　河口洋一郎作品集「LUMINOUS VISION」(ビデオ、DVD、LD) を Odyssey より全米で出版。
　　　　1998 年　作品集『ggg books 河口洋一郎』(トランスアート)

■ 井川 惺亮

【出　身】1944年　愛媛県越智郡(引揚者)生まれ。
　　　　　1978年　マルセイユリュミニ芸術・建築学校卒業(DNSEP)
【個　展】1979年　井川惺亮　駒井画廊(東京)
　　　　　1993年　seiryo ikawa　パリ美術学校(パリ)
　　　　　1995年　井川惺亮＜半島へ＞/山口県立美術館
　　　　　1998年　井川惺亮/ギャラリー風(福岡)
　　　　　1999年　井川惺亮絵画展/黒龍江省美術館(ハルピン、中国)
　　　　　2000年　井川惺亮/ギャラリー新羅(テグ、韓国)
　　　　　2009年　井川惺亮/中南民族大学美術館(武漢、中国)
　　　　　2010年　Seiryo Ikawa/ポルト大学(ポルト、ポルトガル)
　　　　　2011年　井川惺亮/長崎県美術館
　　　　　2015年　井川惺亮/ギャラリーブロッケン(東京)
【グループ展】1976年　ARC2/パリ市立近代美術館(パリ)
　　　　　1983年　今日の作家展/横浜市民ギャラリー
　　　　　1984年　ハラアニュアル/原美術館(東京)
　　　　　1985年　Fetival d' art plasitique du Lot /カステルノ城(ロット、フランス)
　　　　　1987年　わが国の現代絵画/熊本県立美術館
　　　　　1991年　色相の詩学と井川惺亮パフォーマンス/川崎市市民ミュージアム
　　　　　1994年　アートは楽しい5と公開制作/ハラミュージアム ARC(渋川)
　　　　　2018年　没後50年 山口薫先生からきみたちへ/高崎市美術館(群馬)
【建造物制作】
　　　　　1987年　長崎を最後の被爆地とする "誓いの火" 灯火台モニュメント/爆心地公園(長崎)
　　　　　2020年　広告塔/長崎歴史文化博物館
【所　蔵】山口県立美術館/愛媛県美術館/長崎県美術館/長崎大学(下村脩名誉博士顕彰記念館)

■ 宇田川 宣人

【出　身】1944(昭和19)年、横浜で生まれ。
　　　　　東京藝術大学大学院修了。
【教　歴】九州産業大学芸術学部教授(芸術学部長・大学長歴任)
　　　　　サザンクロス大学客員教授(1994年 オーストラリア)
　　　　　ニューアーツプログラム客員芸術家(1993年・1995年 アメリカ)
　　　　　ペンシルバニア大学客員芸術家(2007年 アメリカ)
【受　賞】1997年英展優秀賞、2002年 瑠璃展会員優秀賞、2004年 福岡市文化賞受賞、2005年 青木秀賞受賞
【文化活動】アジア美術家連盟日本委員会代表、福岡県文化団体連合会理事長、九州文化協会副会長、アクロス福岡
　　　　　理事、福岡市文化芸術振興財団評議員(元理事)、福岡市美術連盟会長、福岡アジア美術トリエンナー
　　　　　レ実行委員会委員('03~'05)、国民文化祭アジア美術企画委員長('04)、福岡アジア文化賞委員会委員('01~'04)、アジア国際美術展実行委員長('04・'21)、シルクロードリンク国際美術展副委員長('16)
【展覧会】1977年 国際青年美術家展、1978年 安井賞展、1987年~現在 アジア国際美術展(国立美術館=シンガ
　　　　　ポール、マレーシア、モンゴル、フィリッピン、台湾、香港、タイ)、1994年 オーストラリア現代美術フェア、
　　　　　1997年 現代日本美術展、1998年 イポー芸術祭・テンペランド展、2001年 アジア美術2000(イギリス)、
　　　　　2001年~現在 21世紀美術連盟展、2002年 アジア国際交流教授展美、2005,' 06年 日韓現代美術特別展、
　　　　　2005年 日本現代絵画展(廣南道立美術館)、2007年 アート・マイアミ、2007年~現在 ウォルターウィッ
　　　　　キーアーティスト展(ニューヨーク)、2014年 シンガポール現代画会50周年記念展、2014・2018年
　　　　　テンタオ国際美術ビエンナーレ、2016年 アジアシルクロードリンク国際美術展(広州、南京)、2018年
　　　　　ニューアーティスト美術連立展(パリ)、個展20回(東京、ニューヨーク、ペンシルバニア、リスモア 等)
【作品収蔵】福岡県立美術館、福岡市美術館、田川市美術館、直方市美術館、能古博物館、九州産業大学、九州大学、
　　　　　ニューアーツプログラム、サザンクロス大学美術館、廣南道立美術館、南京師範大学美術館、広州美術
　　　　　学院大学都市美術館、マレーシア国立美術館、ブライトン大学美術館、他

作家プロフィール

■ グループ玄

● 小田部泰久 (1927年〜2008年)
福岡市博多区御供所生まれ。冨永朝堂、安永良徳、菊池一雄に師事。東京藝術大学美術学部彫刻科卒業。1958年同校専攻科修了。1972年筑紫女学園短大幼児教育科教授就任、1993年まで在任。在学中から新制作協会展に出品。1962年グループ玄を結成および主宰し、以後毎年出品。1959年岡山市丸ノ内中学校のモニュメント制作。以後、明治神宮外苑児童遊園地、荒江団地庭園、佐賀県水産会館、護国神社、九州大学、福岡大学など多数のモニュメントや彫像を制作。1987年福岡県美術協会理事長。1987年第12回福岡市文化賞受賞。

● 本戸龍一 (1937年〜)
福岡市生まれ。福岡県立修猷館高校卒業。1960年福岡学芸大学(現・福岡教育大学)美術科卒業。1969年第1回現代国際彫刻展出品。1975年第6回現代日本彫刻展出品。同年九州造形短期大学教授就任。1976〜77年現代日本彫刻展出品。1978年第1回現代九州彫刻展出品。1979年第1回ヘンリー・ムーア大賞展出品。1980年アジア現代美術展(福岡市美術館)出品。福岡市美術展、県展、県美術協会展等の審査員を務める。1981年第1回びわこ現代彫刻展優秀賞受賞。「炭坑犠牲者復権の像」「中野正剛像」「進藤一馬氏像」等の彫像、アジア太平洋博覧会のモニュメント制作。1983〜1995年九州造形短期大学学長を務める。

● 柴田善二 (1936年〜)
福岡市生まれ。1960年東京藝術大学美術学部彫刻科卒業。1962年同校専攻科修了。同年サロン・プランタン賞受賞。1965年国画会新人賞受賞。翌年同会彫刻部会員となる。1980年アジア現代美術展(福岡市美術館)出品。福岡教育大学教授として後進の指導にあたる。ブロンズ、真鍮、鉄などさまざまな素材を使用するが、特に木彫に個性を発揮。主に動物をモチーフとするが、その一瞬の動きをとらえたユーモラスで伸びやかな表現から、動物への深い愛情を感じることがきる。エルガーラ(大丸新館)に、モニュメント彫刻「カバの親子」(1996)を設置。

● 小串英次郎 (1937年〜)
福岡市生まれ。1960年福岡学芸大学美術科卒業。在学中より福岡県展に出品。1957年第13回展入選。1962年福岡県美術協会会員となる。同年第5回日展入選。1964年新制作協会展に出品、以後1967年まで連続入選。1963年グループ玄展参加。1969年福岡市民芸術祭美術部門招待賞受賞。翌年第1回九州野外彫刻展出品。1980年第1回アジア現代美術展(福岡市美術館)出品。1985年第4回ヘンリームーア大賞展優秀賞受賞。1989年第45回国民体育大会(とびうめ国体)のメダル制作。戦後、最も早い時期に鉄による抽象的な彫刻作品を手がける。近年はモビール作品を一貫して追及。1990年モニュメント「翔鶴」制作/博多の森福岡県立総合プール横。

● 引頭勘治 (1937年〜2010年)
中国ハルビン生まれ。1960年福岡学芸大学図工科卒業。1959年第27回独立展入選、以後34回まで出品。1963年福岡市立福岡商業高校の教職に就く。1965〜69年グループSISH展。1969〜1977今日の美術展(福岡県文化会館)出品。1977年グループ玄に参加。1980〜1986福岡県美術協会展出品。1982(同57)年、桜井孝身と2人展「ペーパーマンvsバンザイパラダイス」(福岡県文化会館)。1983年及び1990年福岡市美術展市長賞受賞。1985年福岡県美術協会賞受賞。1987年同展審査員や監事を務める。1987、1991、1993年九州現代美術展出品。

以上、「福岡戦後美術物語」(1998、福岡市美術館)を参照作成

【初出誌及びノート作成開始年 一覧】 ※本書掲載に際し大幅に改稿しました。

I／
1・グループ玄 ………「西日本文化」453号、2011.10

II／
1・井川惺亮 ………文芸同人誌「海」62号、2006.4
2・宇田川宣人 ………福岡文化連盟「文芸福岡」7号、2019.
3・貝島福通 ………文芸同人誌「海」61号、2005.10
4・河口洋一郎 ………「西日本文化」440号、2009.8
5・菊竹清文 ………ノート 2019
6・近藤えみ ………ノート 2015
7・酒井忠臣 ………ノート 2019
8・田浦哲也 ………ノート 2017
9・中村俊雅 ………ノート 2017
10・濱田隆志 ………ノート 2015
11・原田伸雄 ………ノート 2014
12・日賀野兼一 ………福岡芸術文化総合誌「ARTing」6号、2011.5
13・平山隆浩 ………福岡文化連盟「文化」196号、2018.9
14・黄禧晶 ………福岡文化連盟「文化」198号、2019.10
15・古本元治 ………福岡文化連盟「文化」197号、2019.2
16・松尾洋子 ………福岡文化連盟「文芸福岡」8号、2020.5
17・光行洋子 ………ノート 2013
18・森信也 ………「西日本文化」432号、2008.4
19・八坂圭 ………ノート 2017

III／
1・障がいとアート ………ノート 2014
2・福岡市障がい児・者美術展 ………「ボランティア・アート／『ボランティアへの招待』所収」岩波書店、2001.3
3・生命のリズム ………図録「福岡市障がい児・者美術展のあゆみ」2018
福岡芸術文化総合誌「ARTing」12号、2017.4

IV／
1・東勝吉と湯布院町の人々 ………画集「第5回 東勝吉水彩画公募展〈陽はまた昇る〉」東勝吉賞実行委員会 2018〈湯布院町〉
2・岡本太郎と新天町商店街 ………「西日本文化」434号、2008.8

あとがき

福岡の芸術的地層の奥深さや多様な広がりを示すこと、そんな思いを念頭に福岡の作家とその作品について書き綴ったノートがたまり、こんな一冊となった。芸術なるものに言葉で接近することは実に難しかったがスリリングな楽しい作業でもあった。内容は、絵画、版画、彫刻、舞踏など多岐にわたるが、「生命への問い」が細い一本の縦糸となってそれらを結んでいることに気づいて頂けただろうか。とは言えこの「生命と芸術」という問題系に関する考察はまだまだ不十分であり今後の課題としたい。

さて、本書をまとめていた二〇二〇年から二一年にかけて、新型コロナウィルス感染拡大による世界的パンデミックが起こった。目に見えないウィルスに日常生活が脅威にさらされた。続出する感染者に医療現場は逼迫。テレビで報じる死者の数が日を追うごとに増えてゆく。その抽象的な数字の向こうには非情な現実があった。家族は、死者と直接対面ができない、別れの言葉も交わせない、火葬にも立ち会えず涙ながらに骨壺を受け取るだけ……。一人一人の生命の尊さが厳しく問われた事態となった。

そんな状況にあって感動的な一つのニュースがあった。JAXAの「はやぶさ2」プロジェクトの大成功である。二〇一四年に打ち上げられ、はるか二億八〇〇〇万キロ離れた小惑星「りゅうぐう」で採取したサンプルを納めたカプセルが、二〇二〇年十二月六日未明、地球に帰還した。回収されたその五・四グラムの星のかけらは、世界各地の研究チームによって分析され、太陽系の形成や地球の生命誕

生を解明する新発見が期待されるというから楽しみである。地球の上の、鳥も、動物も、草花も、私たち人類も、（そしてウィルスも）、遠い銀河の星々とつながっている。宇宙の果てからリレーされてきた生命の流れに私たちは生かされている。生命とは生きようとする意志である。死に抗って立ち上がる創造的な希望の力である。

芸術家を作品制作へと突き動かすのは、まさにその創造的な「生命の躍動（エラン・ヴィタール）」であろう。生命が芸術家の手を借りて芸術作品を生み出すのである。ここで、詩人で彫刻家の高村光太郎の言葉を引用したい。

「……すなわち芸術の起源はこの生命そのものへの驚異感に外ならず……（略）……芸術のよりどころとなる一点はいのちの有無にかかっているにちがひない。」（『高村光太郎秀作批評文集・美と生命』）

若干ニュアンスは異なるのだが、我が意を得たりのうれしい言葉で、これからの励みとしたい。

＊＊＊＊＊＊＊＊＊＊＊＊＊＊

本書の発刊に際し、作家の皆さまにはご多忙中にもかかわらず様々なご協力頂きましたこと誠にありがたくここであらためて感謝申し上げます。また、元・福岡アジア美術館初代館長の安永幸一先生には、冒頭において身に余る玉稿を賜るとともに、本文につきましても適切なご教示を頂きましたこと深く感謝申し上げます。最後になりましたが、城島印刷の仲西佳文社長には、出版に関する丁寧なアドバイスを頂き無事出版に漕ぎつくことができましたこと厚く御礼申し上げます。

［著者略歴］武田 義明（たけだ よしあき）
ギャラリー風（福岡市天神）主宰、（株）和光堂代表。
1949（昭和24）年 福岡市生まれ。／1973年 九州芸術工科大
学画像設計学科卒業。1975年 京都工芸繊維大学意匠工芸科修
士課程修了。／非常勤講師：九州産業大学芸術学部（2001~'17）、
長崎総合科学大学（'07~'09）、福岡女学院大学（'10~'19）。／所属：
福岡文化連盟会員、アジア美術家連盟日本委員会会員、表象文
化論学会会員。／著書：「風の街・福岡デザイン史点描」花乱
社 2017、「野生のブルー」花書院 2004。

福岡現在芸術ノート

武田 義明　著

［発行日］2021（令和3）年10月1日第1刷発行
［発行者］仲西 佳文
［発行所］㈲花書院　〒810-0012　福岡市中央区白金2-9-2
［印刷製本］城島印刷㈱　〒810-0012　福岡市中央区白金2-9-6
ISBN978-4-86561-240-0
Printed in Japan

花書院
HANA-SHOIN